主編　陳　川
校審　陳炳宏

Fine Brushwork Painting's New Classic

工筆新經典

多彩邊地

少數民族創作技法

主編　陳　川
校審　陳炳宏

新一代圖書有限公司

國家圖書館出版品預行編目資料

工筆新經典 ： 多彩邊地.少數民族創作技法 /
　陳川主編. -- 初版. -- 新北市：新一代圖書, 2020.01
　　面； 公分
　譯自：The workshop guide to ceramics
　ISBN 978-986-6142-89-5(平裝)

1.工筆畫 2.繪畫技法

944.3　　　　　　　　　　　　108023369

工筆新經典——多彩邊地‧少數民族創作技法

GONGBI XIN JINGDIAN — DUO CAI BIANDI·SHAOSHU MINZU CHUANGZUO JIFA

主　　編：陳　川
校 審 者：陳炳宏
發 行 人：顏大為
編輯顧問：林行健
圖書策劃：楊　勇
責任編輯：吳　雅
版權編輯：韋麗華
內文編輯：鄒宛芸
裝幀設計：吳　雅
校　　對：盧啟媚‧梁冬梅
審　　讀：肖麗新
內文製作：蔡向明
監　　制：王翠琴
出 版 者：新一代圖書有限公司
　　　　　新北市中和區中正路908號B1
　　　　　電話：(02)2226-3121
　　　　　傳真：(02)2226-3123
經 銷 商：北星文化事業有限公司
　　　　　新北市永和區中正路456號B1
　　　　　電話：(02)2922-9000
　　　　　傳真：(02)2922-9041
製版印刷：上海印刷廠股份有限公司
郵政劃撥：50078231新一代圖書有限公司
定　　價：1120元

繁體版權合法取得‧未經同意不得翻印
授權公司：廣西美術出版社

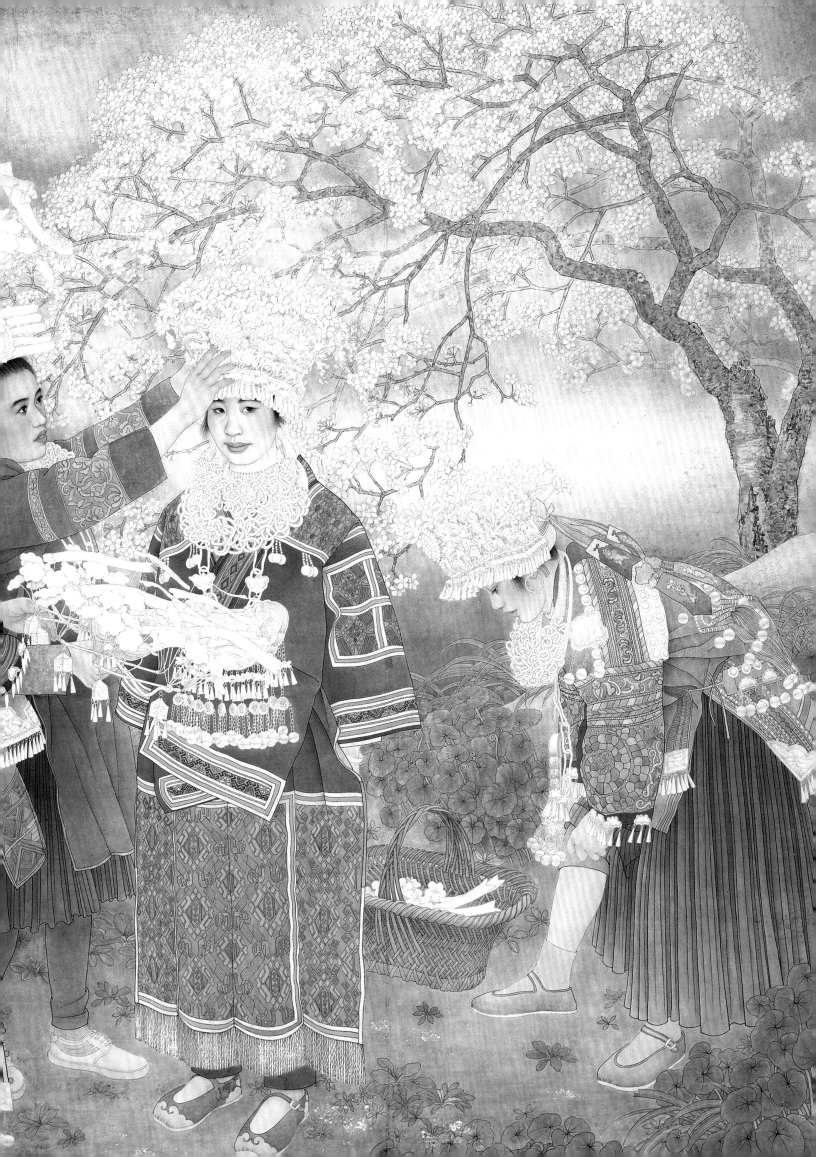

前　言

　　「新經典」一詞，乍看似乎是個偽命題，「經典」必然不新鮮，「新鮮」必然不經典，人所共知。

　　那麼，怎樣理解這兩個詞的混搭呢？

　　先說「經典」。在《挪威的森林》中，村上春樹闡釋了他讀書的原則：活人的書不讀，死去不滿30年的作家的作品不讀。一語道盡「經典」之真諦：時間的磨礪。烈酒的醇香呈現的是酒窖幽暗裡的耐心，金砂的燦光閃耀的是千萬次淘洗的堅持，時間冷漠而公正，經其磨礪，方才成就「經典」。遇到「經典」，感受到的是靈魂的震撼，本真的自我瞬間融入整個人類的共同命運中，個體的微小與永恆的廣大集合莫可名狀地交匯在一起，孤寂的宇宙光明大放、天籟齊鳴。這才是「經典」。

　　卡爾維諾提出了「經典」的14條定義，且摘一句：「一部經典作品是一本從不會耗盡它要向讀者說的一切東西的書。」不僅僅是書，任何類型的藝術「經典」都是如此，常讀常新，常見常新。

　　再說「新」。「新經典」一詞若作「經典」之新意解，自然就不顯突兀了，然而，此處我們別有懷抱。以卡爾維諾的細密嚴苛來論，當今的藝術鮮有經典，在這片百花園中，我們的確無法清楚地判斷哪些藝術會在時間的洗禮中成為「經典」，但卡爾維諾闡述的關於「經典」的定義，卻為我們提供了遴選的線索。我們按圖索驥，集結了幾位年輕畫家與他們的作品。他們是活躍在當代畫壇前沿的嚴肅藝術家，他們在工筆畫追求中別具個性也深有共性，飽含了時代精神和自身高雅的審美情趣。在這些年輕畫家中，有的作品被大量刊行，有的在大型展覽上為讀者熟讀熟知。他們的天賦與心血，筆直地指向了「經典」的高峰。

　　如今，工筆畫正處於轉型時期，新的美學規範正在形成，越來越多的年輕朋友加入創作隊伍中。為共燃薪火，我們誠懇地邀請這幾位畫家做工筆畫技法剖析，揉合理論與實踐，試圖給讀者最實在的閱讀體驗。我們屏住呼吸，靜心編輯，用最完整和最鮮活的前沿信息，幫助初學的讀者走上正道，幫助探索中的朋友看清自己。近幾十年來，工筆畫繁榮，這是個令人心潮澎湃的時代，畫家的心血將與編者的才智融合在一起，共同描繪出工筆畫的當代史圖景。

　　話說回來，雖然經典的譜系還不可能考慮當代年輕的畫家，但是他們的才情和勤奮使其作品具有了經典的氣質。於是，我們把工作做在前頭，王羲之在《蘭亭序》中寫得好，「後之視今，亦猶今之視昔」，留存當代史，乃是編者的責任！

　　在這樣的意義上，用「新經典」來冠名我們的勞作、品位、期許和理想，豈不正好？

目錄

劉泉義

　　1965年生於河北省清苑縣（現清苑區）。現任中國人民解放軍國防大學軍事文化學院文化工作系教授、碩士研究生導師。天津美術學院碩士研究生導師。中央美術學院中國畫學院外聘教授。中國美術家協會會員，中國美術家協會中國畫藝術委員會委員。中國工筆畫學會常務理事、專家委員會委員。享受國務院政府特殊津貼專家。

　　1989年作品《苗女》獲第七屆全國美展銅獎，並被中國美術館收藏；

　　1990年作品《踢毽子》參加第二屆全國體育美展；

　　1991年作品《祥雲》獲當代工筆畫學會第二屆大展優秀獎；

　　1992年作品《春雪》獲紀念"5.23"講話發表50周年美展天津展區國畫一等獎；

　　1993年獲天津魯迅文藝獎；

　　1994年獲天津市第三屆文藝新星獎；

　　1995年作品《二月花》參加第八屆全國美展優秀作品展；

　　1997年獲中國文聯評選的"'97中國畫壇百傑獎"，作品《銀裝》獲首屆全國中國人物畫銀獎；

　　1999年作品《滿樹繁華》獲第九屆全國美展銅獎，在何香凝美術館舉辦劉泉義人物畫展；

　　2000年作品《苗女·山水間》參加中華世紀之光——中國畫家提名展；

　　2001年作品《二月花》參加百年中國畫展；

　　2002年參加在韓國漢城（現首爾）舉辦的韓中當代名家作品聯展；

　　2003年作品《暮色》獲第二屆全國中國畫展銅獎；

　　2004年參加學院工筆——首屆全國藝術院校青年工筆畫名家藝術展，作品《清水麗人》參加第十屆全國美展；

　　2005年參加正當代——盛世中國畫道展；

　　2007年舉辦古韻丹青——劉泉義回鄉作品展，參加南北工筆藝術展；

　　2008年參加寫意中國——當代中國水墨名家赴日展，舉辦握瑜懷瑾——劉泉義作品展，苗嶺情懷——劉泉義個展；

　　2009年《黔嶺朝霧》，獲全國第十一屆美展優秀獎；

　　2011年《初陽》入選光輝歷程 時代畫卷·慶祝中國共產黨成立90周年全國美展；

　　2012年8月《花開時節》參加慶祝中國人民解放軍建軍85周年全國美術作品展暨第12屆全軍美術作品展；

　　2014年《源泉》獲第十二屆全國美術作品展優秀作品獎；

　　2015 年參加大美墨韻2015——15 名家年展；

　　2016年《在路上》參加正大氣象——第四屆杭州中國畫雙年展；

　　2017年參加慶祝香港回歸中國20周年全國中國畫作品展，首屆"工筆新經典"全國名家邀請展。

中國繪畫史，是繪畫技巧不斷演變發展的歷史，技術的改變帶動了繪畫樣式的轉變。美術，是美和術（技術）的有機結合，沒有術美從何來？

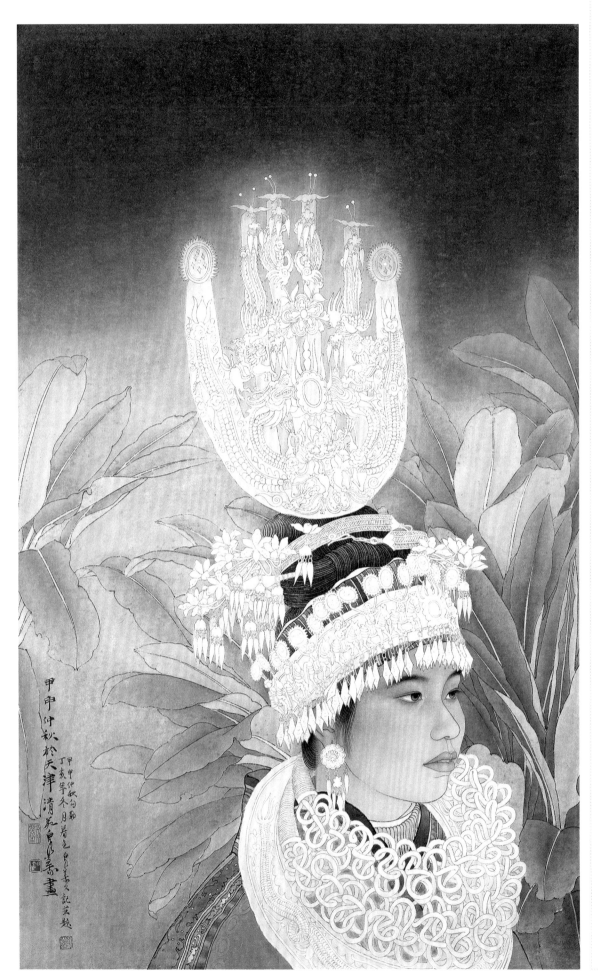

← 花間　100 cm×66 cm　紙本設色　2007年

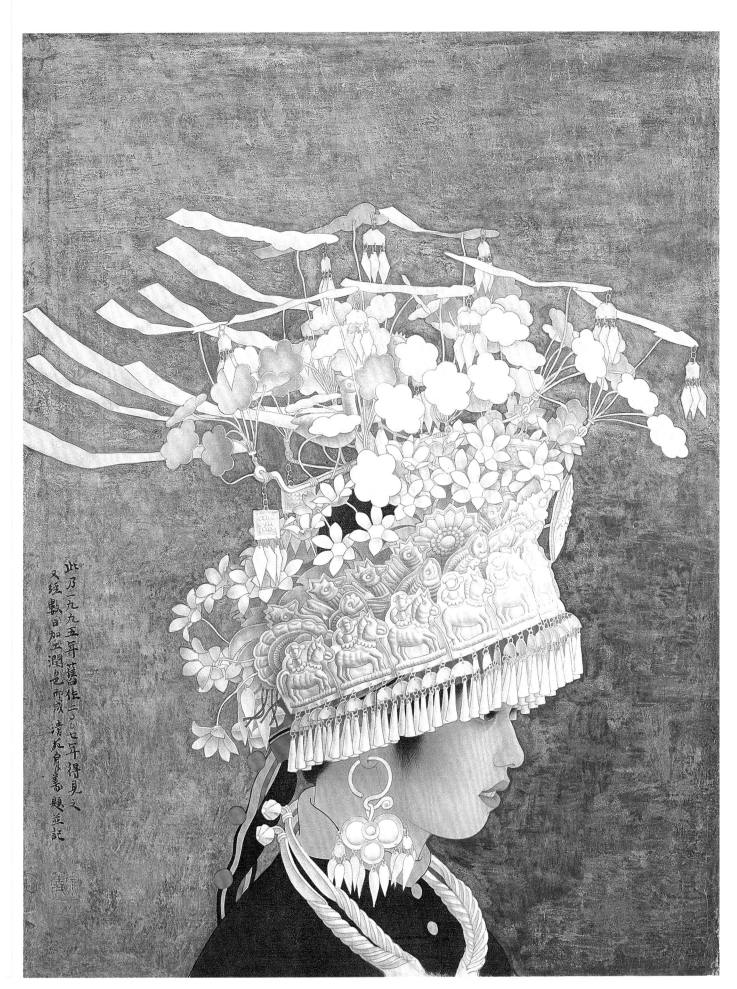

此乃一九九五年舊作
又經數日加工潤色所成
丁亥年得見之
清友倉署題並誌

寫實的現代性

從《苗女》《二月花》再到《滿樹繁華》《清水麗人》，劉泉義一次次以恢宏厚重的畫面和眾多純情的苗家少女的人物組合，展示了苗族這個傳說中上古蚩尤部落的後裔，展示了這個民族在當代文明的觀照中禮儀猶存、民風質樸的傳統。他的作品有一種歷史的追溯感和宏大的敘事力量，在那些華麗的民族服飾背後，他凸顯的是一個民族的人文精神，是一幀以盛裝苗女為民族符號的民俗肖像。這種民俗肖像的刻畫，毫無疑問，都曾受到許多歐洲經典油畫的影響，對於像肖像油畫那樣的寫實形象的塑造，也無形地促進了他工筆重彩語言的新變。

工筆人物畫的現代審美轉換，主要呈現在融和西畫造型與色彩語言的基礎上，提高了傳統工筆人物畫的寫實能力，捕捉和塑造了當代人物形象。如果說潘絜茲、徐啟雄、顧生岳、陳白一、蔣采萍等對當代寫實人物形象的塑造，是在裝飾性的工筆語言中挖掘了平凡生活的詩意，突出了理想主義色彩的人文精神，那麼，劉泉義這一代人則更注重日常生活真實感的表達，更注重從日常生活的細節中挖掘人性精神的流露。他畫的苗寨少女，固然存在著對苗族風情獵奇的成分，但這種獵奇又很快從一種旁觀者的角度轉換為同道者的關切，作品基調也因而顯得平實、淡定和沉著。他描繪的人物形象以女性為主，大多疏離了人物之間以及人物動作的生活性描述，而追求人物與環境渲染的象徵性，畫面也由此透露出深沉雋永的意味。在劉泉義筆下，頂戴銀飾、盛裝出行的苗女形象，雖然也有苗寨風情的圖像記錄性，但更多的是從現代文明的視角對漸漸遠去的純風樸素的追懷和定格。他作品所具有的肖像性、非情節性，無不是他的這種藝術思想的忠實表達。

裝飾的象徵性

和富有理想主義色彩的裝飾性意味的工筆人物畫相比，劉泉義的工筆人物畫更加彰顯了真實性的描繪。儘管他的畫面往往鋪排了繁複的銀飾品，那些盛裝苗女燦爛富麗的民族服飾也常常給人們造成濃厚的裝飾意趣的錯覺，但劉泉義在當代工筆畫上的突破，的確不在於上述這些裝飾美感的表達，而在於他深化了工筆人物畫的寫實程度。他把那麼繁複的銀冠、項飾、耳環、手鐲描繪得環佩叮噹，簡約而不乏金屬鋥亮的立體感；盛裝手織布飾的苗女，體態豐盈，造型生動，變化多姿；俊俏秀麗的苗族少女的面孔，刻畫得深入細緻，神采燦然。他疏離了甜俗的裝飾風，試圖把更為真實而嚴謹的形象呈現在畫面上。這裡，我們看到他巧妙地把素描造型融入工筆重彩之中，雖用線描造型，但更多地參以染法，深入而細微地表現臉部結構、肌肉以及解剖關係，形成一定的凹凸感。他十分注重民族藝術語言的把握，並不因一定程度的素描造型而削弱工筆重彩那種特有的平面性。比如紛繁耀眼的銀飾，雖然整體上具有厚重的立體感，但畫家盡量以減法簡化層次，力避厚堆和厚塑，以勾勒和略為著色的方式，就將苗女特有的銀冠、項飾、耳環、手鐲等表現得淋漓盡致。衣著的描繪也是這樣，在人們以為應該濃墨重彩的地方，他反而用雙鉤填彩之法去簡化。唯有少女的面孔，是輕渲漫染，將本是單純的肌膚描繪得細微深入，血肉豐滿。

應該說，劉泉義對於真實性的描繪，提高了當代工筆人物畫的寫實程度，疏離了20世紀80年代風行的矯飾性的甜俗意趣，他塑造的苗寨少女成為當代工筆人物畫少數民族形象的一種新樣式。

（下轉P10）

→
銀花（局部）

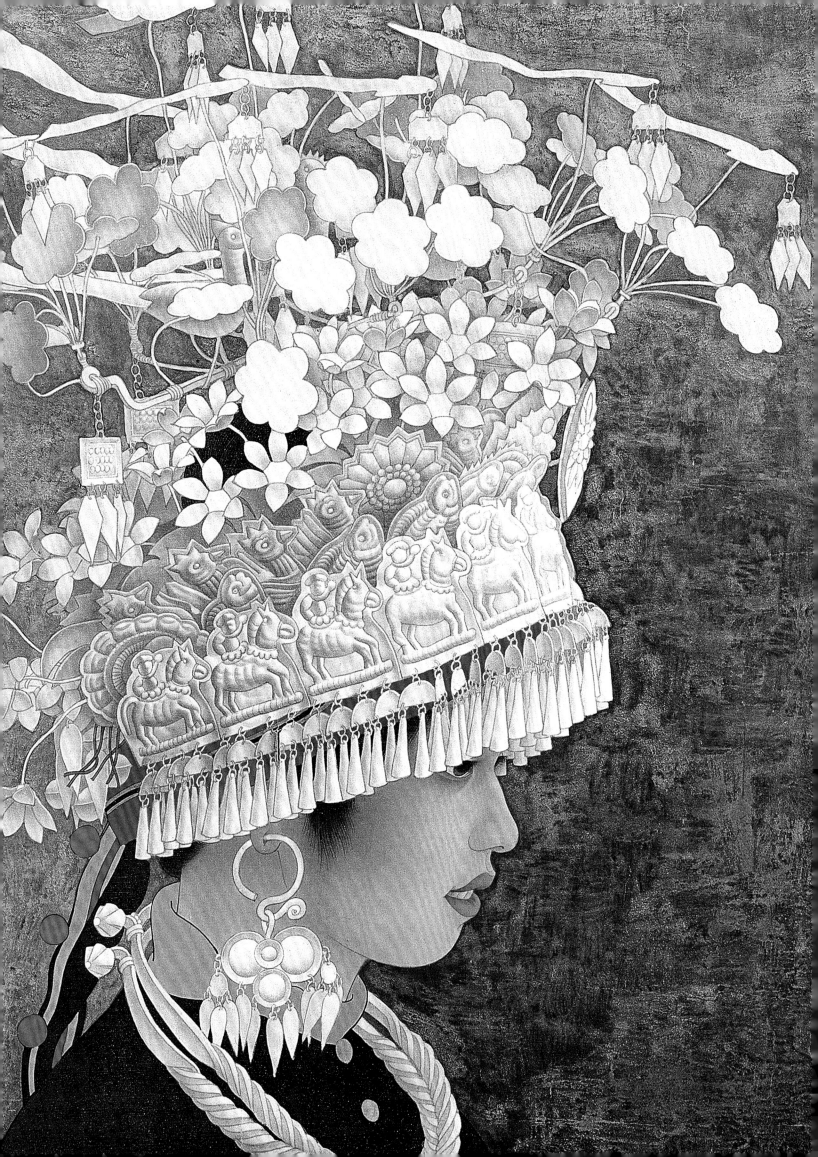

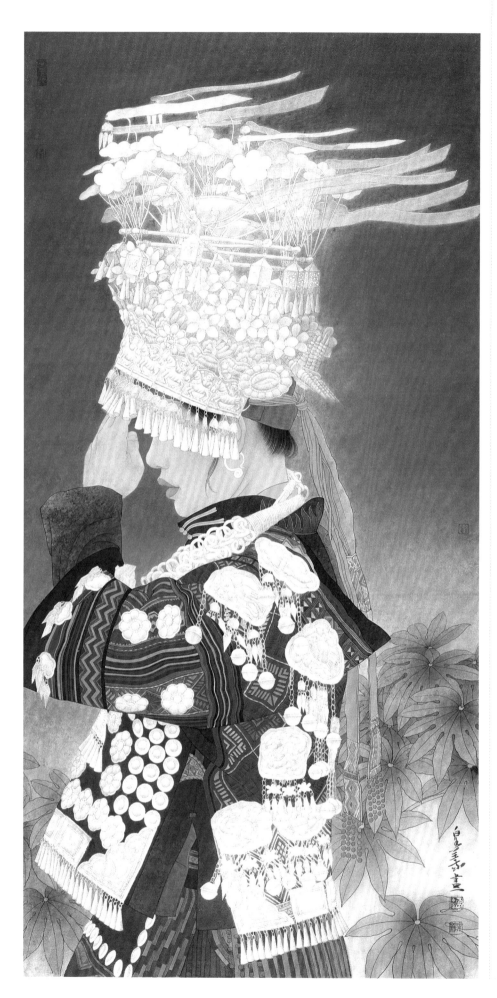

驕陽　132 cm×66 cm　絹本設色　2001年

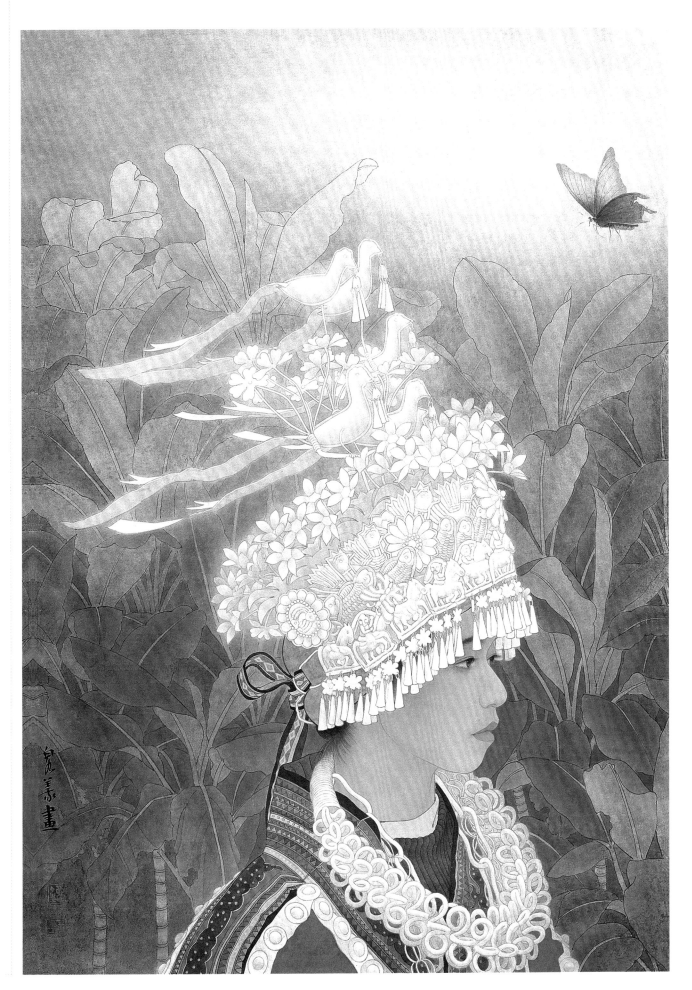

↑黑蝶　98 cm×66 cm　紙本設色　2001年

（上接P6）

融合的民族性

借鑒與融合是當代工筆畫復興的動因之一。但我們也應該看到，因這種借用也致使工筆畫界一度出現了過度寫實化和日本畫化的傾向，無形之中削弱了傳統工筆畫高貴典雅的平面性語言和意蘊豐厚的文化格調。劉泉義的作品在深入工筆人物畫寫實程度的同時，始終注重在這種寫實的力度中投射出民族藝術精神，在他那工謹細微的人物形象的塑造中，也不乏灑脫的意筆和雋永的意味。他始終注重以虛寫實、以實寫虛和虛實互生的中國畫創作法則，在線條勾勒、設色暈染上都擁有深厚的功底和精湛的技藝。為更充分地發揮中國畫的寫意精神，近些年來，他又將工筆重彩的苗女形象移用到工寫結合的水墨寫意中，力圖用水墨語言重現他對於寫實造型的追求。和他的工筆重彩在虛實對比中獲得一種審美的力量一樣，面孔為實寫，服飾為虛寫。所不同者，在水墨寫意服飾的背後，體現的是筆寫意工，這和他的工筆重彩的筆工意寫成為一種對照和呼應。毫無疑問，水墨寫意的盛裝苗女，已成為他另一種民族肖像的詮釋。

20世紀是中國工筆畫復興的世紀。20世紀四、五十年代，南有陳之佛，北有于非闇，他們的工筆花鳥畫著重於追溯宋人畫法，從宋人觀照自然的精神中揉入東洋的裝飾意趣或滲透富麗的皇家氣象。20世紀五、六十年代，葉淺予、程十髮又以晉唐人物畫法表現主圖形的人物創作，啟時代新風；繼之，則有潘絜茲、徐啟雄、顧生岳、陳白一、蔣采萍等開創工筆寫實人物畫風。20世紀八九十年代是工筆畫全面復興的時代，無論人物、花鳥、山水，還是重彩與淡彩，中國工筆畫都在繼承傳統的基礎上，借鑒西畫的造型與色彩語言，進行了富有時代精神的現代審美創造。劉泉義便是這個復興時代探索當代工筆人物畫的代表之一。

出生於20世紀60年代中期的劉泉義，80年代末畢業於天津美術學院中國畫系。他有著學院派中國化教育的扎實造型功底和全面的畫學素養。他原本主攻寫意山水畫，但畢業前的一次貴州苗寨寫生徹底地改變了他原有的創作方向。20世紀80年代是中國美術界風起雲湧的時代，當時許多畫家紛紛從中原走向邊陲少數民族地區，希冀在那些荒蠻之地尋找新的創作靈感。當青澀韶華的劉泉義來到古風尚存的苗寨山村時，他遽然間被盛裝苗女熱烈而醇厚的民俗風情所感染，這成為他畢業創作《苗女》的緣起與動力。《苗女》引起了很大的社會反響，並在當年《第七屆全國美展》上榮獲銅獎，這更堅定了他以後的創作道路。此後，他有關苗女的工筆人物畫一發而不可收，《祥雲》《春雪》《二月花》《銀裝》《滿樹繁華》《苗女·山水間》以及《紅線》《暮色》《聞香》《黑蝶》等一再閃現在各種全國性美展上。劉泉義成為20世紀90年代以來最有創作活力的一位青年工筆畫家，他的名字也便和那種純樸清秀的盛裝苗族少女的形象聯繫在一起。（尚輝）

→
黑蝶（局部）

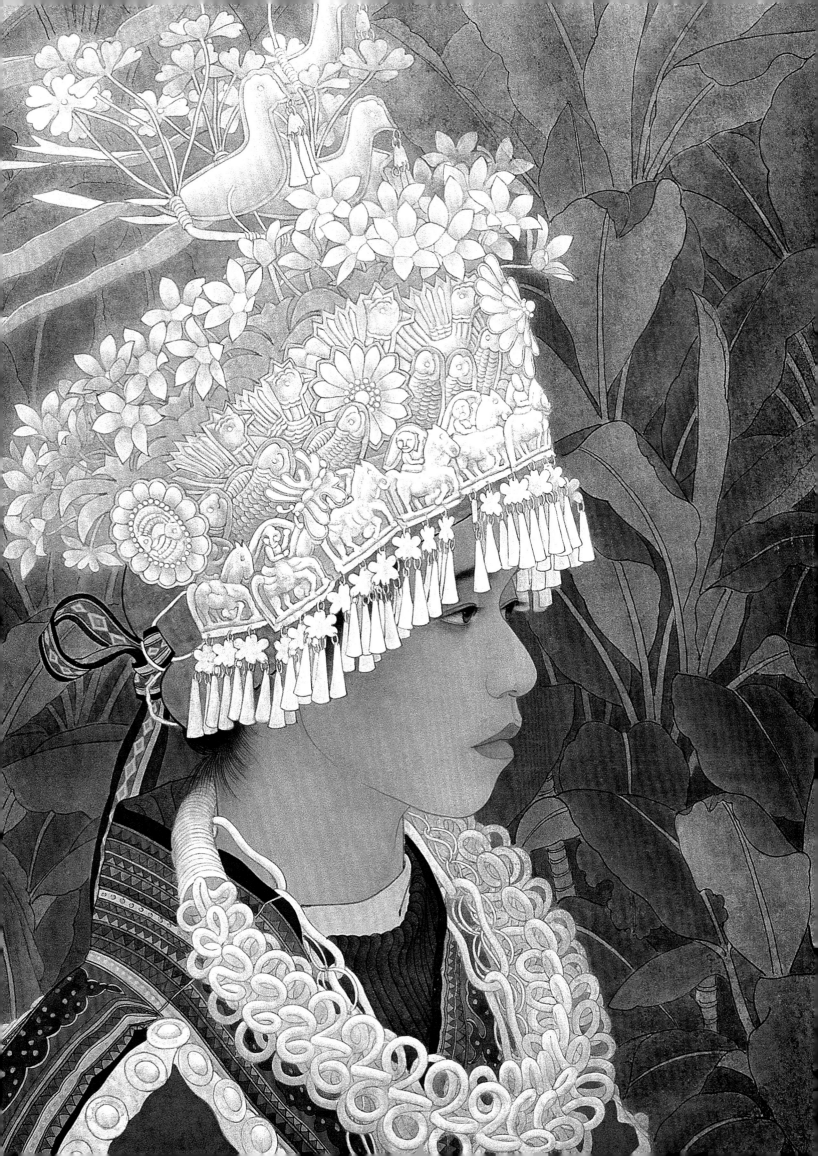

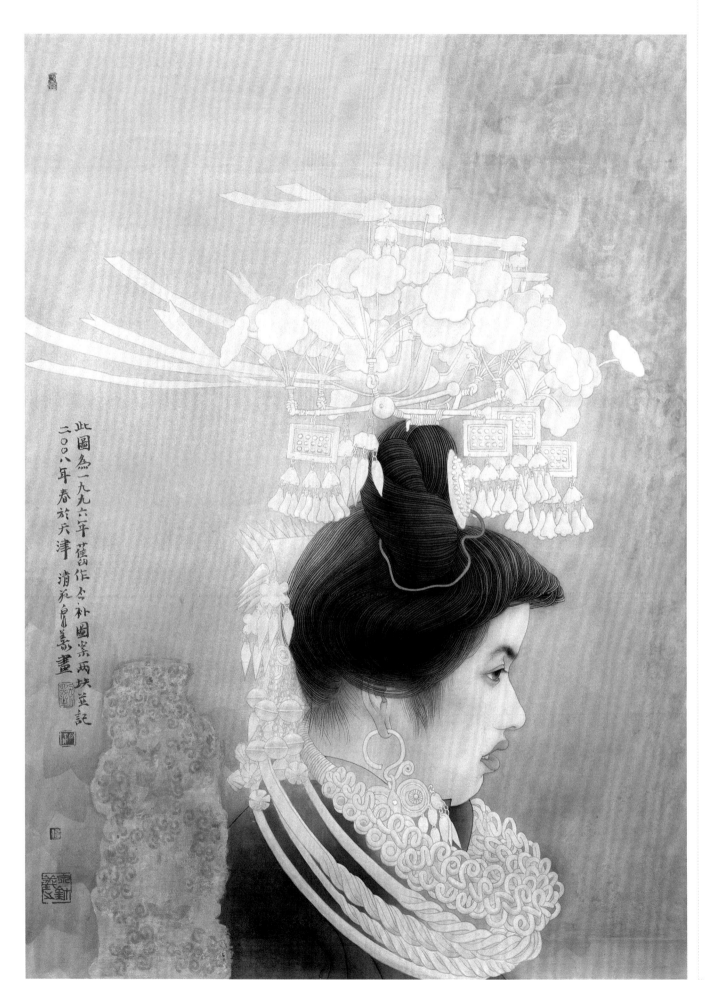

此圖爲一九九六年舊作今補圖案兩塊並記
二〇〇八年春於天津 清苑 卓蕭 畫

← 銀花　80 cm×60 cm　紙本設色　2008年

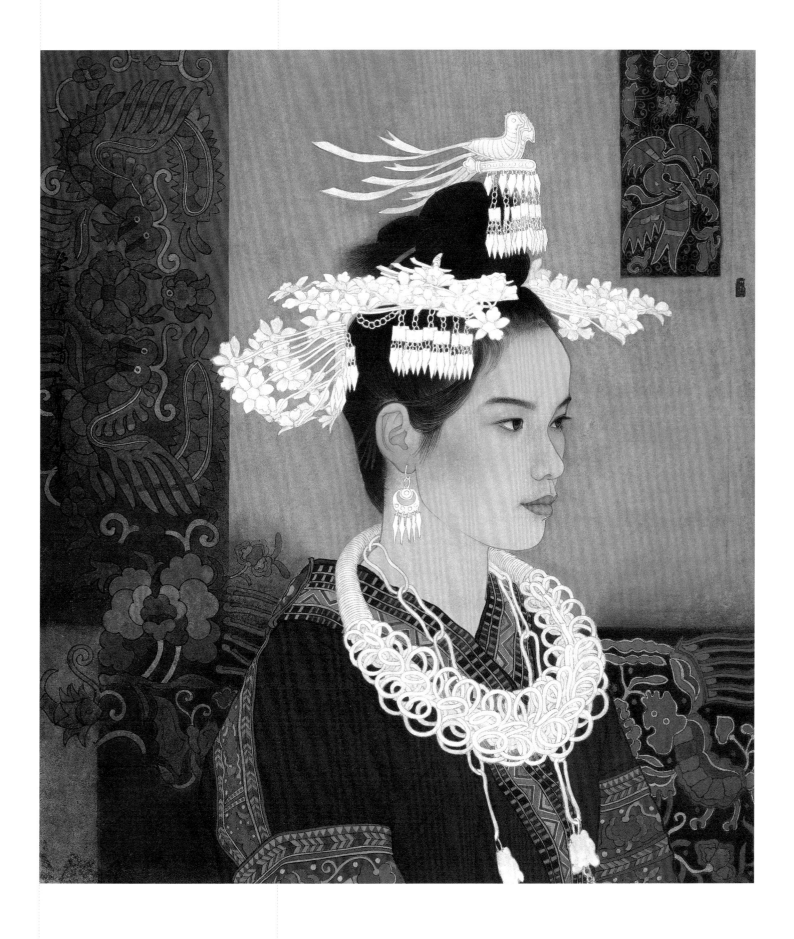

↑小青　80 cm×70 cm　絹本設色　2013年

工筆畫有重彩、淡彩之分。淡彩法基本是以墨和透明色為主的畫法，適合表現淡雅清秀、朦朧虛幻的境界，有利於發揮墨與色的暈染功能，畫面豐富含蓄。重彩法主要是以不透明的石色顏料為主的畫法，其間也使用墨和透明色，特點是色彩濃重絢爛、富麗堂皇，具有一定的裝飾意味。重淡相間法是集兩者的優勢於一身，既有色墨的渲染之美，又有鮮明厚重的顏色閃爍其中，淡中有重，重中含淡。兩者巧妙結合，畫面效果更為美妙。從審美角度講，顏色的薄厚對比、輕重對比、濃烈與淡雅相間，會產生厚重典雅的藝術效果。

→ **小青**（局部）

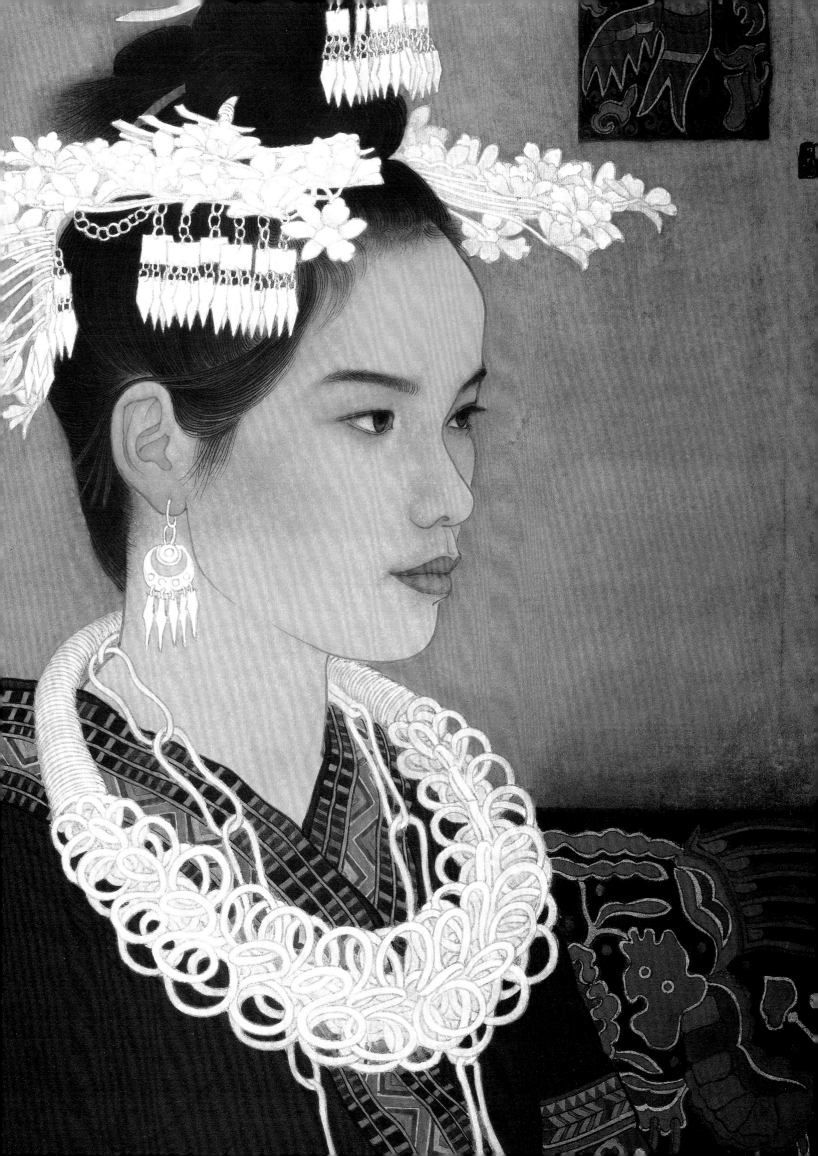

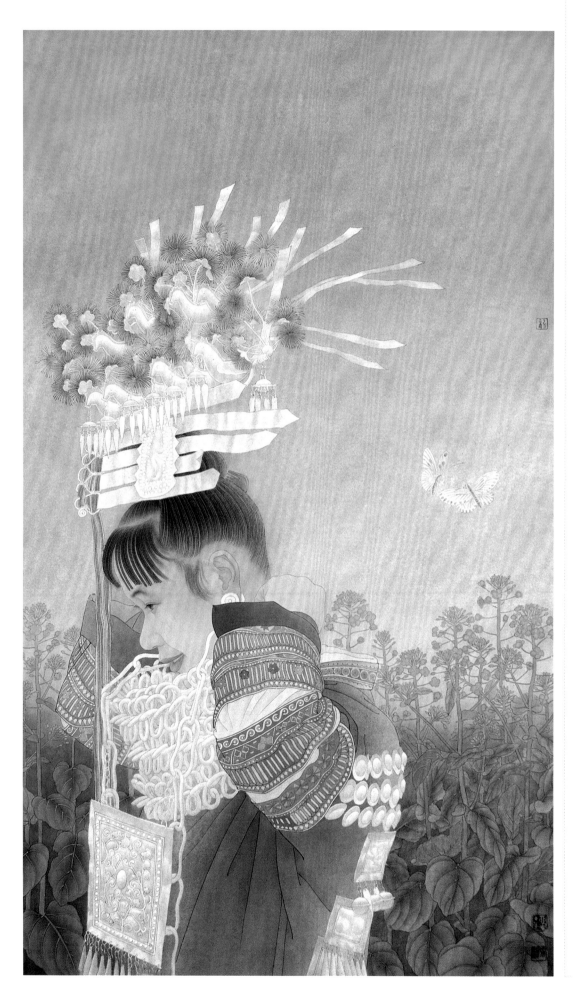

←聞香　112 cm×68 cm　紙本設色　2000年

→聞香（局部）

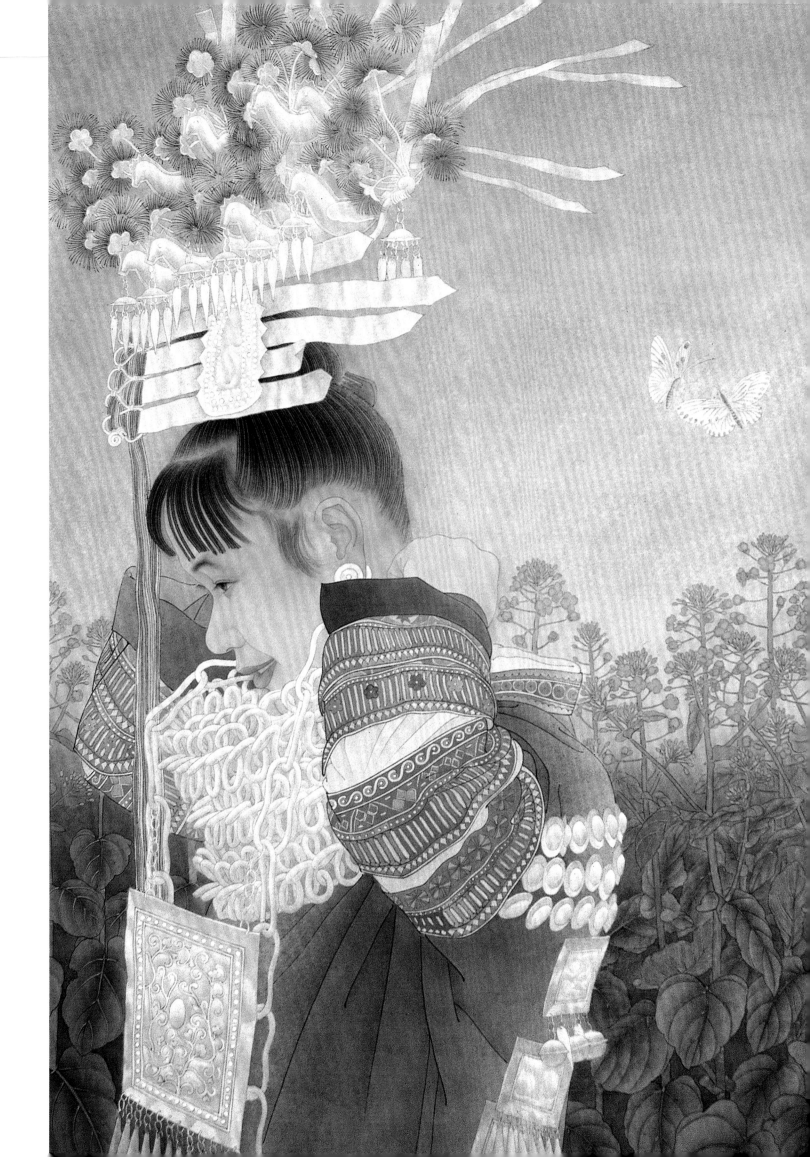

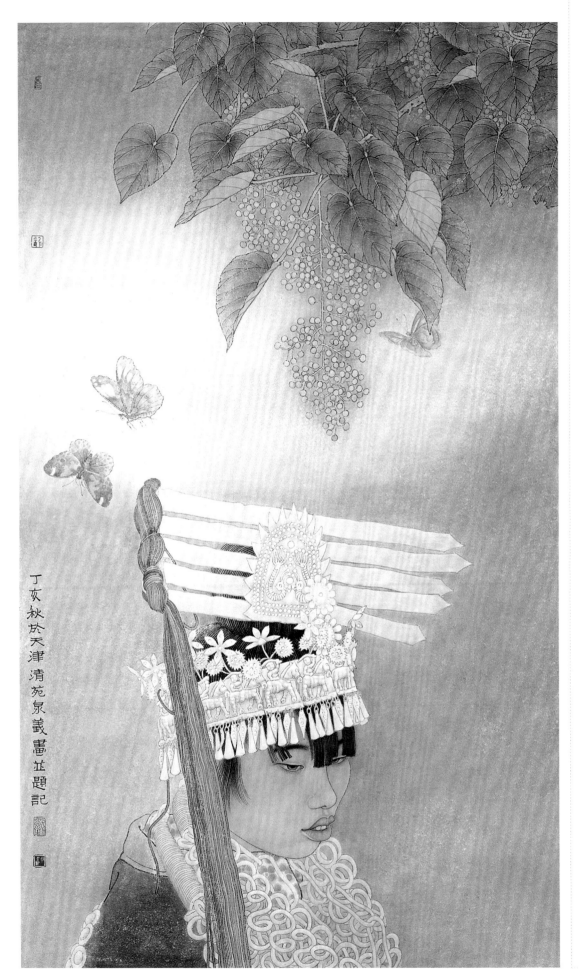

丁亥秋於天津清苑泉義畫並題記

← 聞香之三　117 cm×68 cm　紙本設色　2007年

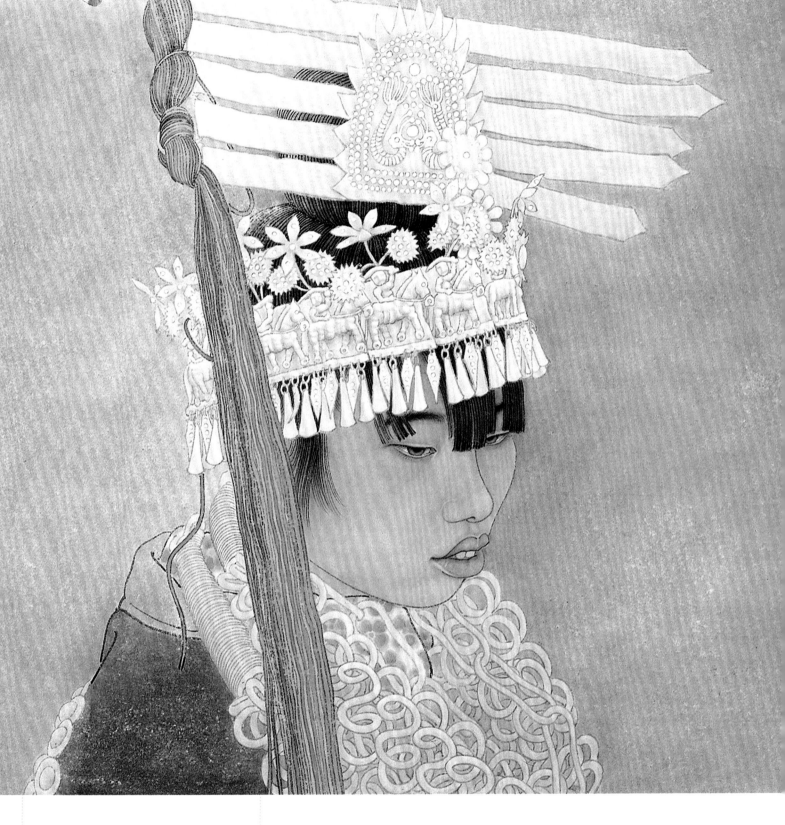

丁亥秋於天津青苑泉義畫並題記

↑聞香之三（局部）

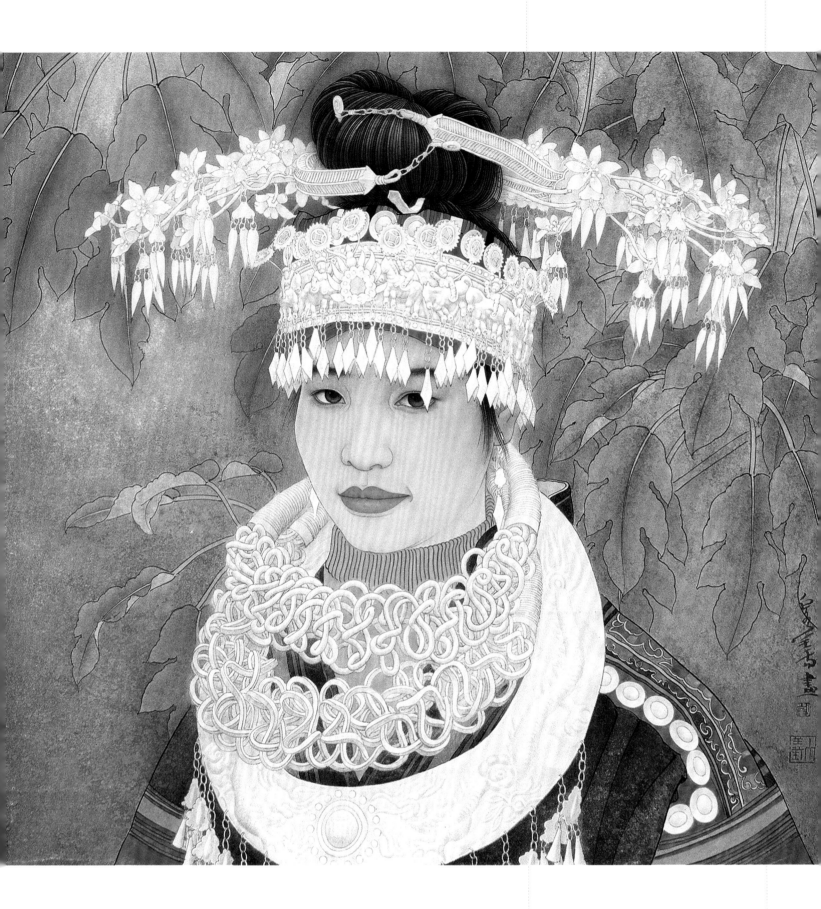

↑苗女與植物（局部）

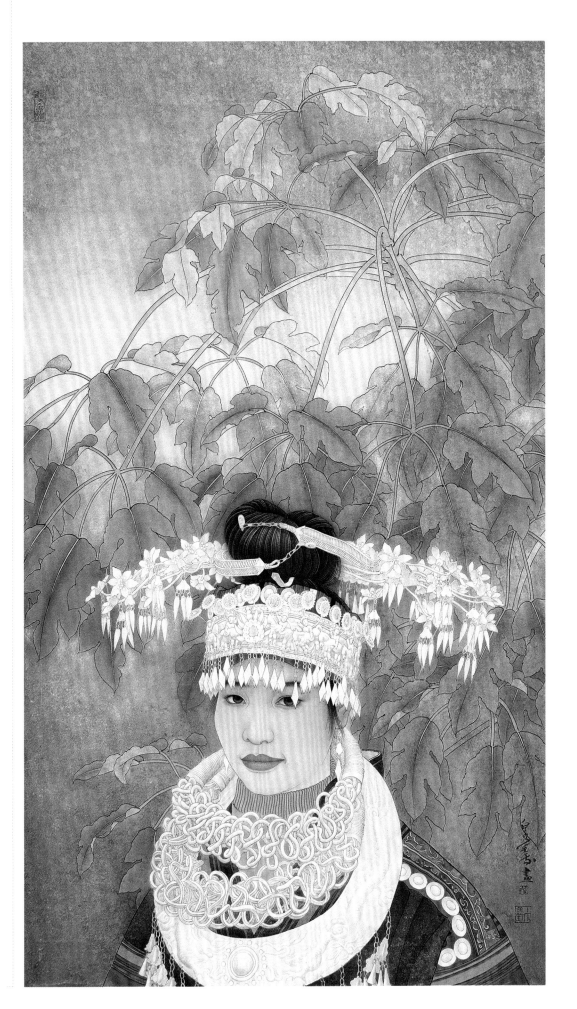

→ 苗女與植物　120 cm×67 cm　紙本設色　2000年

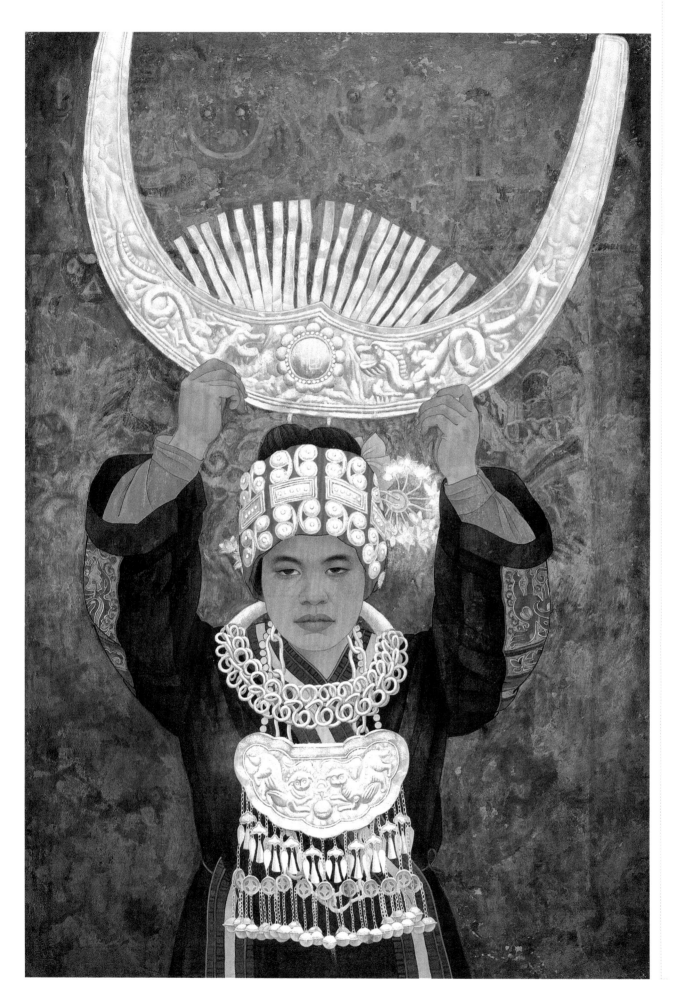

← 凝　107.5 cm×73.5 cm　絹本設色　1993年

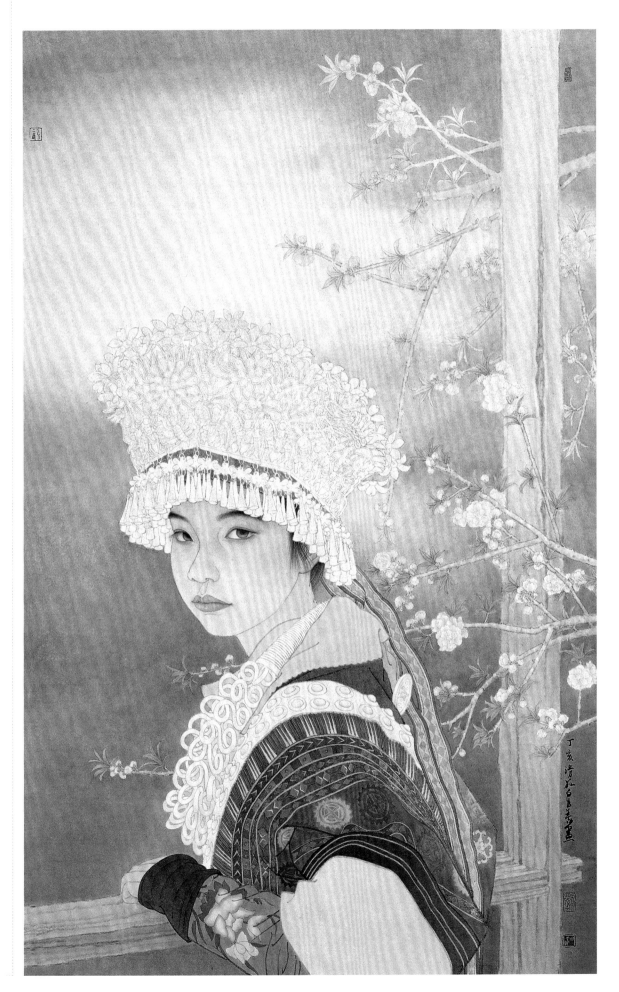

庚寅初冬 清苑自然善畫

← 苗女　80 cm×43 cm　紙本設色　2010年

→ 苗女（局部）

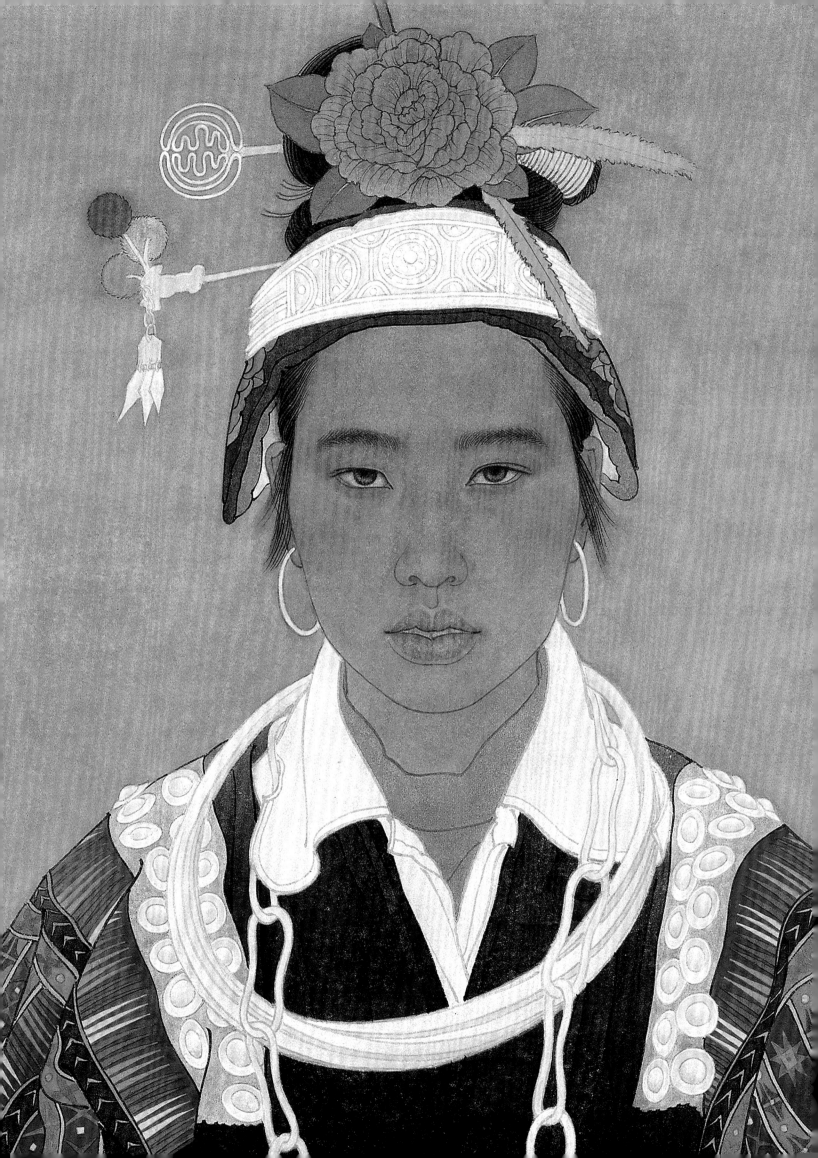

紅線　120 cm×83 cm　絹本設色　1999年

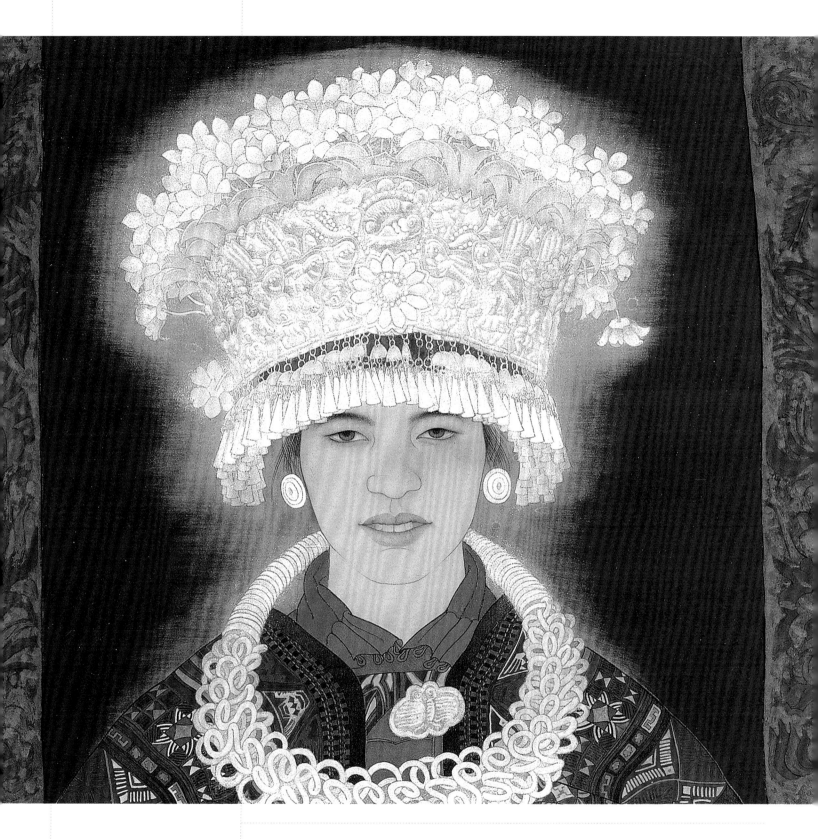

↑**紅線**（局部）

　　頭是一幅畫的重點，應著力刻畫，抓住基本特徵可適當加強。而頭部重點又在五官結構的刻畫，尤其眼睛及周圍的微妙關係，黑眼球用淡墨由淺及深數遍染出，表現其晶瑩透明的質感，染時要注意眼睛的虛實關係。嘴唇用曙紅、胭脂分染出其結構及嘴唇紋理的變化。

　　眼睛是傳神之所在，要刻畫得細緻入微，抓住最傳神的瞬間。眼睛的勾法應注意上下眼瞼的虛實關係，上眼瞼略實於下眼瞼。上下眼瞼的用筆關係同樣是內實外虛，可由內眼角起筆稍頓，然後向外慢慢地把筆送出去虛收，也可由外眼角虛入筆到內眼角收筆稍頓回鋒。內外眼角不要接死，要留點空間。嘴注意唇紋的透視，唇中線實於外唇線，上唇線分兩筆，從中間實起筆到嘴角虛收。

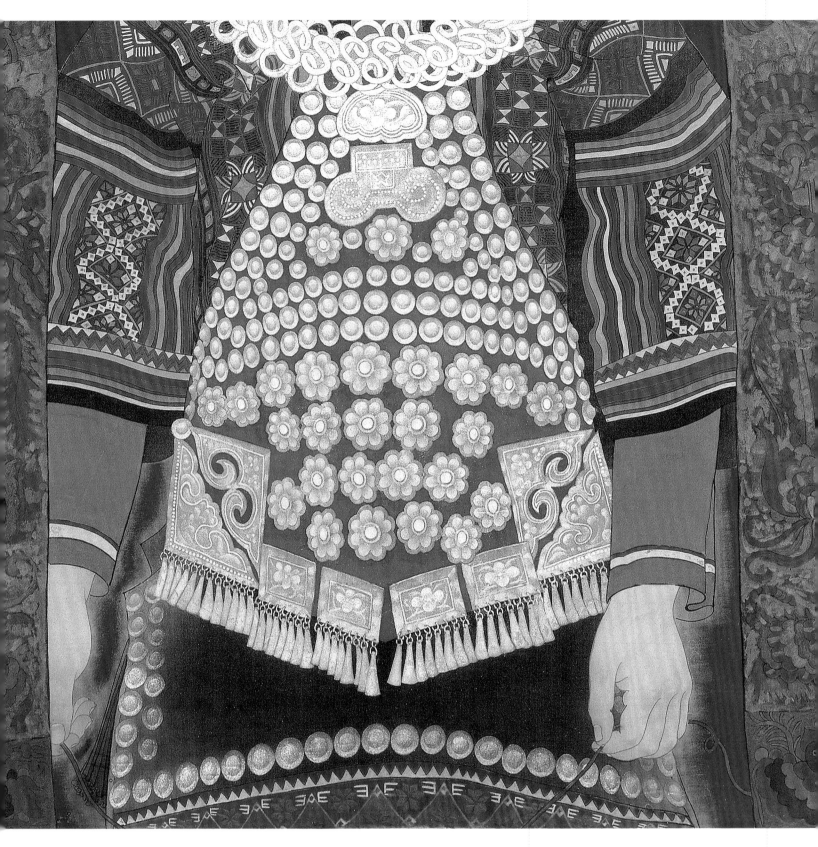

↑ 紅線〈局部〉

↑ **七彩一白**（素描稿）

繪畫時注意五官的基本形和透視關
係，用線不要拖泥帶水，要簡明準確到
位。臉的輪廓不要框死，要鬆動透氣。銀
飾用淡墨染出其層次、體積和虛實關係。

→ **七彩一白** 225 cm×120 cm 紙本墨色 2004年

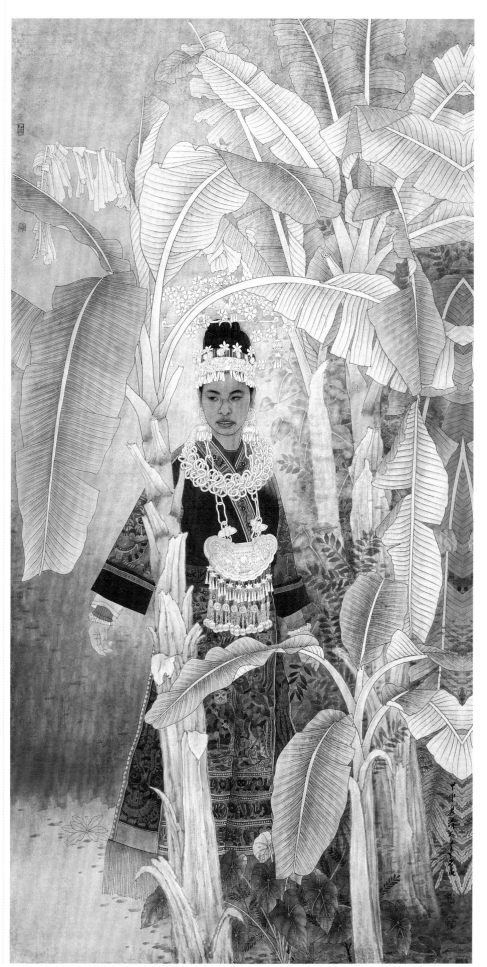

鉛筆稿是一幅畫的根本，必須要嚴謹細緻，一絲不苟，面面俱到，筆筆到位，
每個細小的環節都不能鬆懈。臉部和銀飾借助明暗塑造出一定的體積關係。衣領的轉
折穿插、來龍去脈，線條的起筆收筆、虛實疏密，植物的生長規律、葉片的正反交錯
等，都要交代得清清楚楚。以單純的線條塑造出飽滿充實、具有一定量感和空間關係
的畫面。

↑ **天邊的雲**（素描稿）

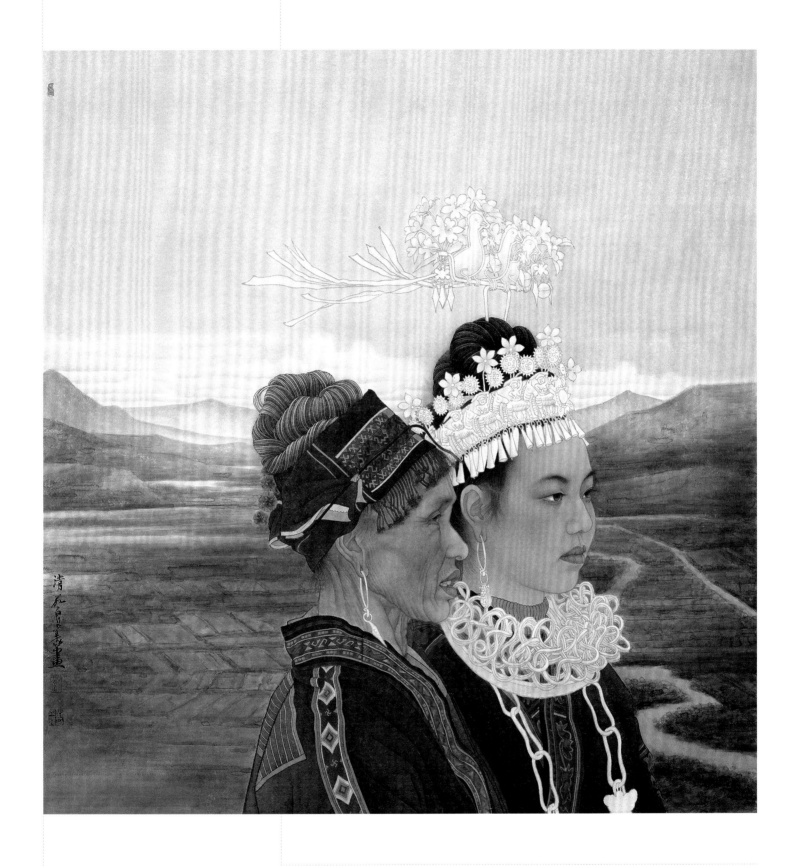

↑ **天邊的雲** 100 cm×92 cm 紙本設色 2005 年

落墨前對畫面先要有個整體構思，對色調的深淺有個總體設計，那實那虛，那深那淺，做到心中有數，然後再分布墨色的濃淡。一般情況下，膚色墨線淡些，頭髮用最濃的墨，服飾線條的墨色根據其固有色的深淺而定濃淡，填石色部分用重墨勾勒。植物線條以重墨為主。

天邊的雲（局部）

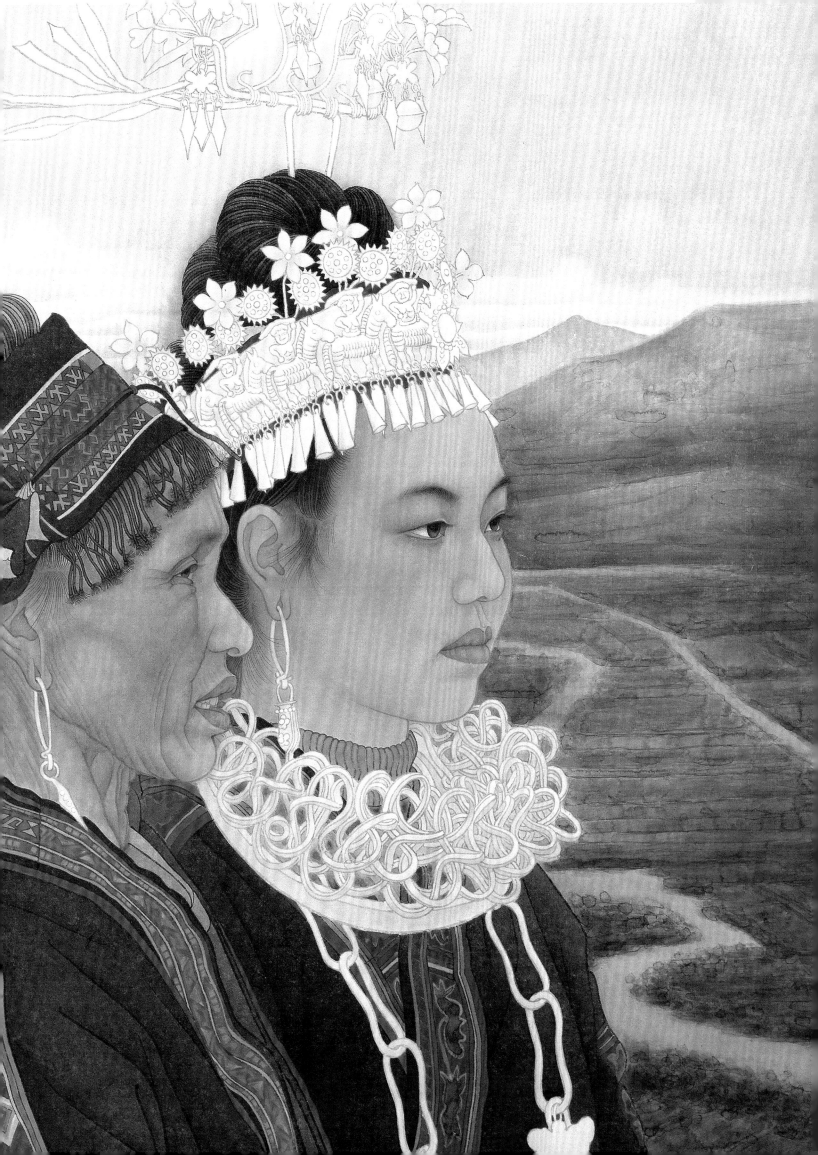

暮色（素描稿）

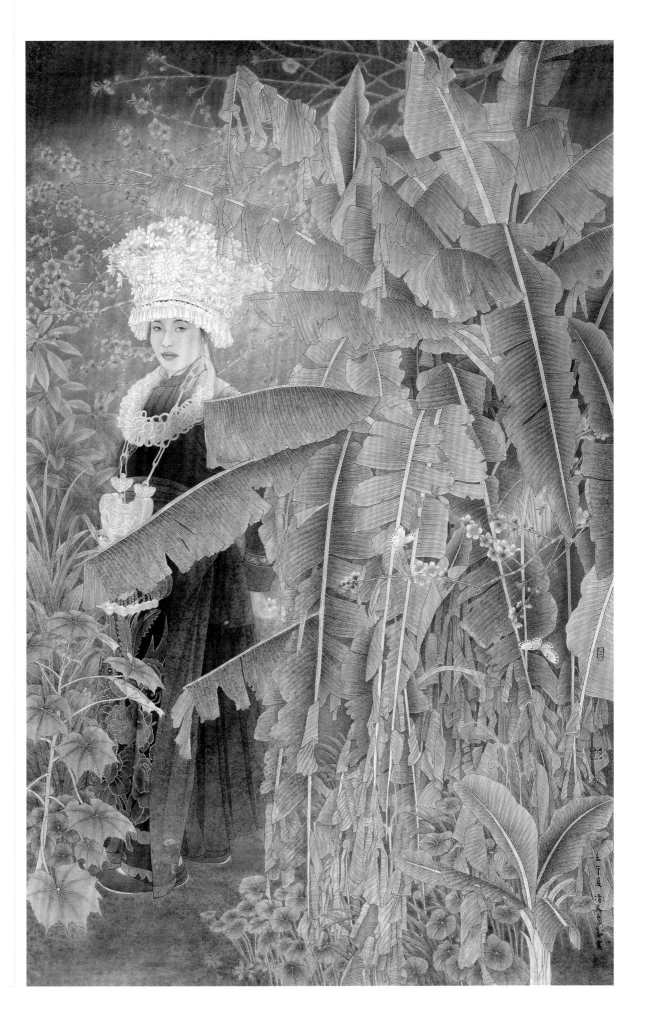

↑暮色　220 cm×141 cm　紙本設色　2002年

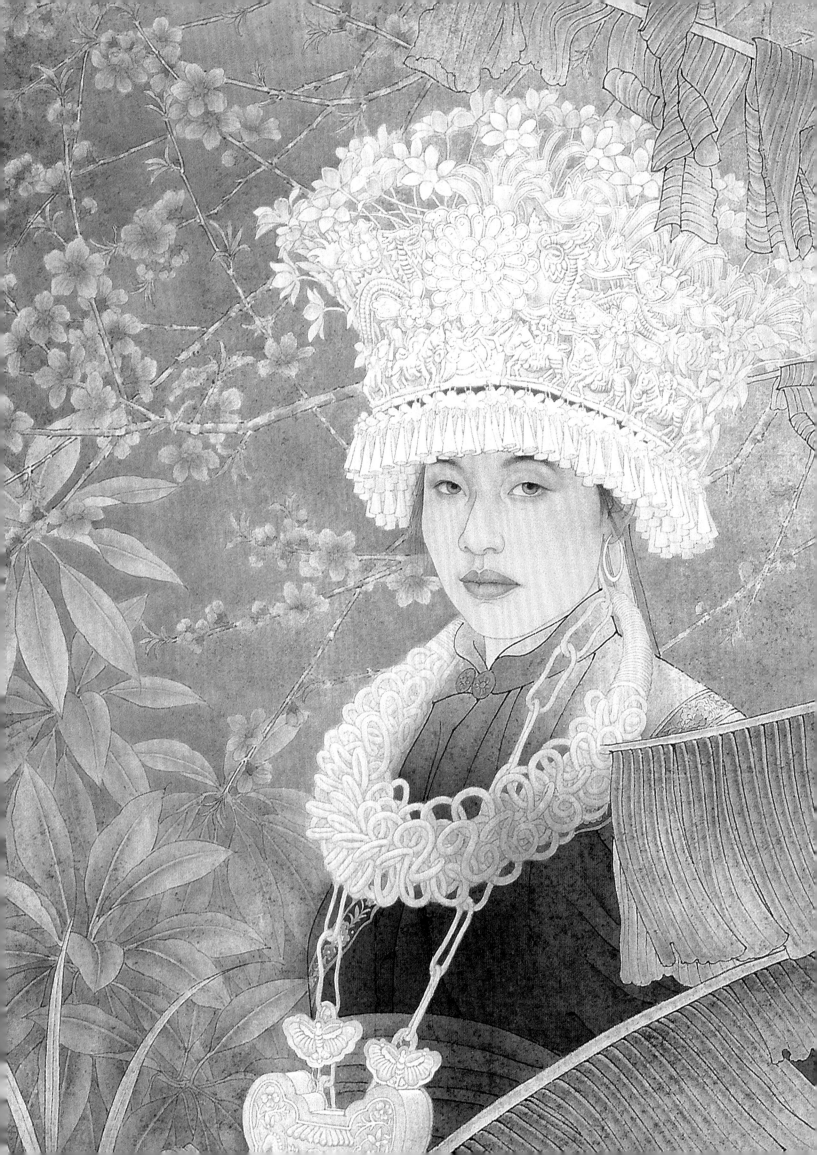

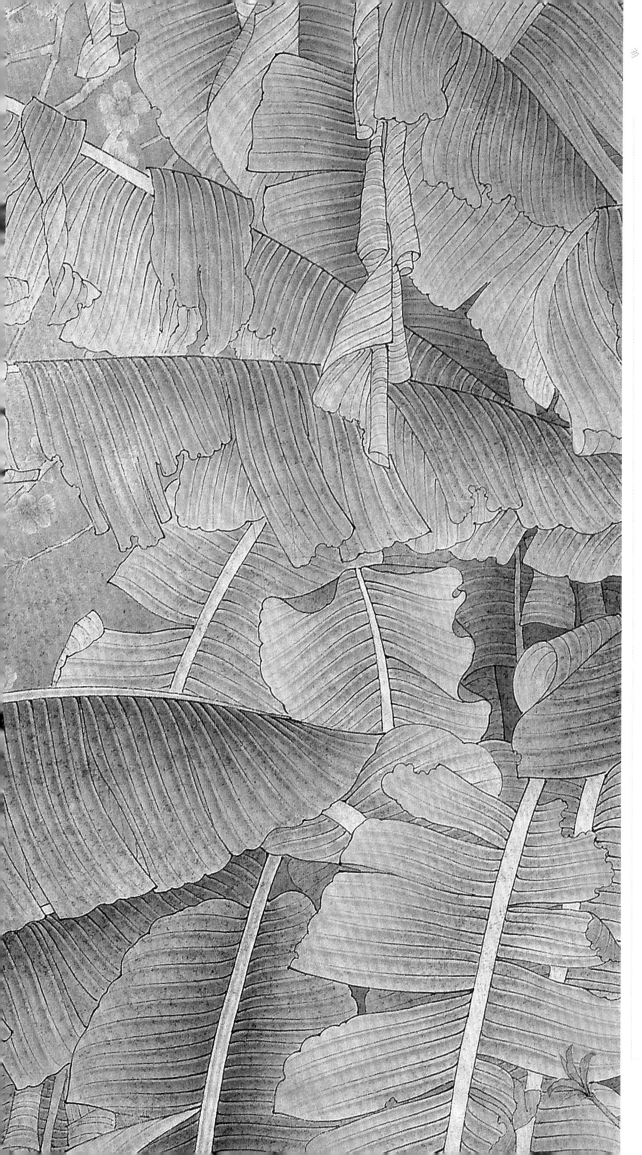

暮色（局部）

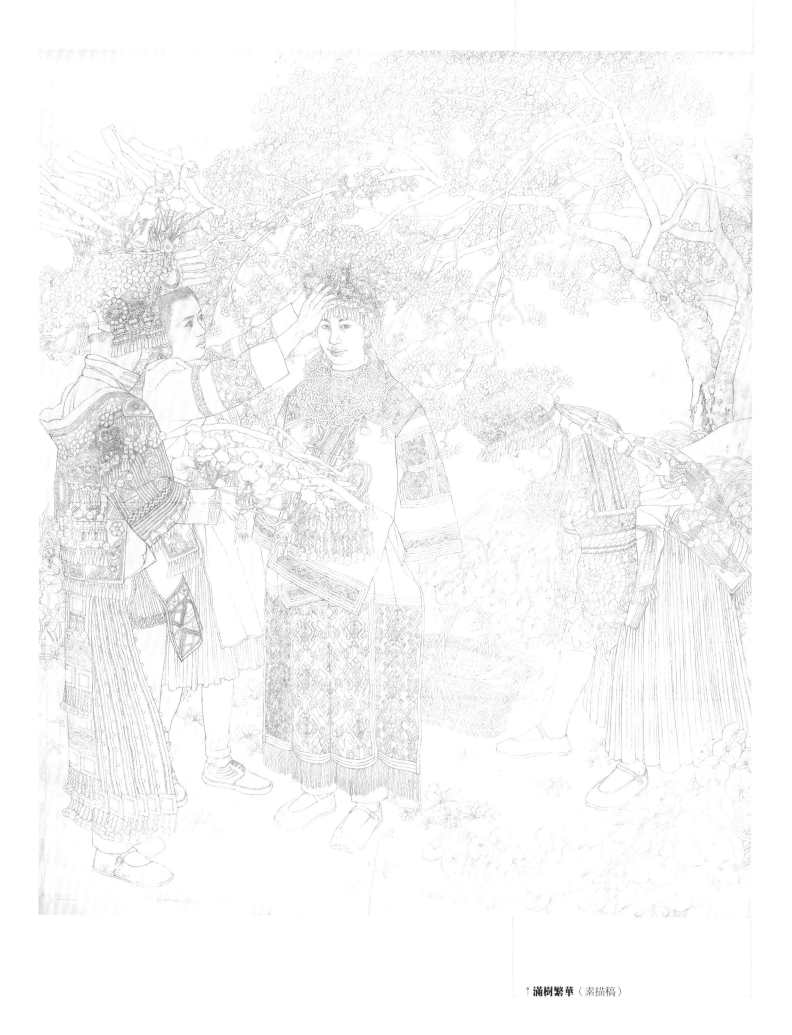

↑**滿樹繁華**（素描稿）

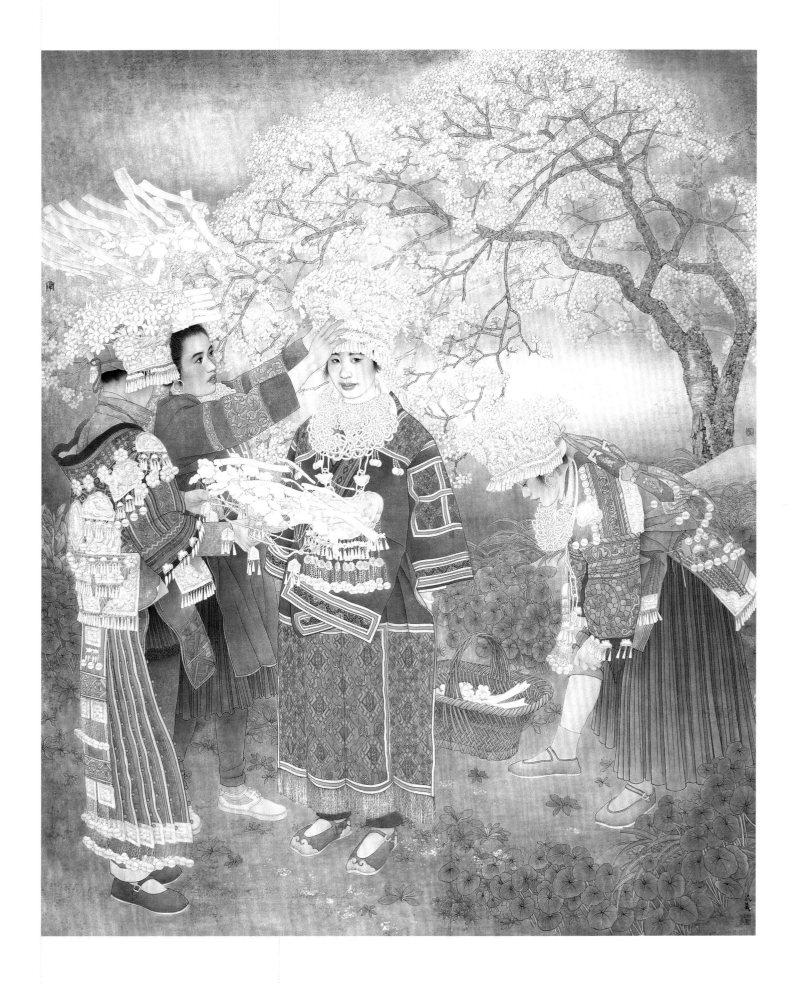

↑滿樹繁華　215 cm×180 cm　紙本設色　1999 年

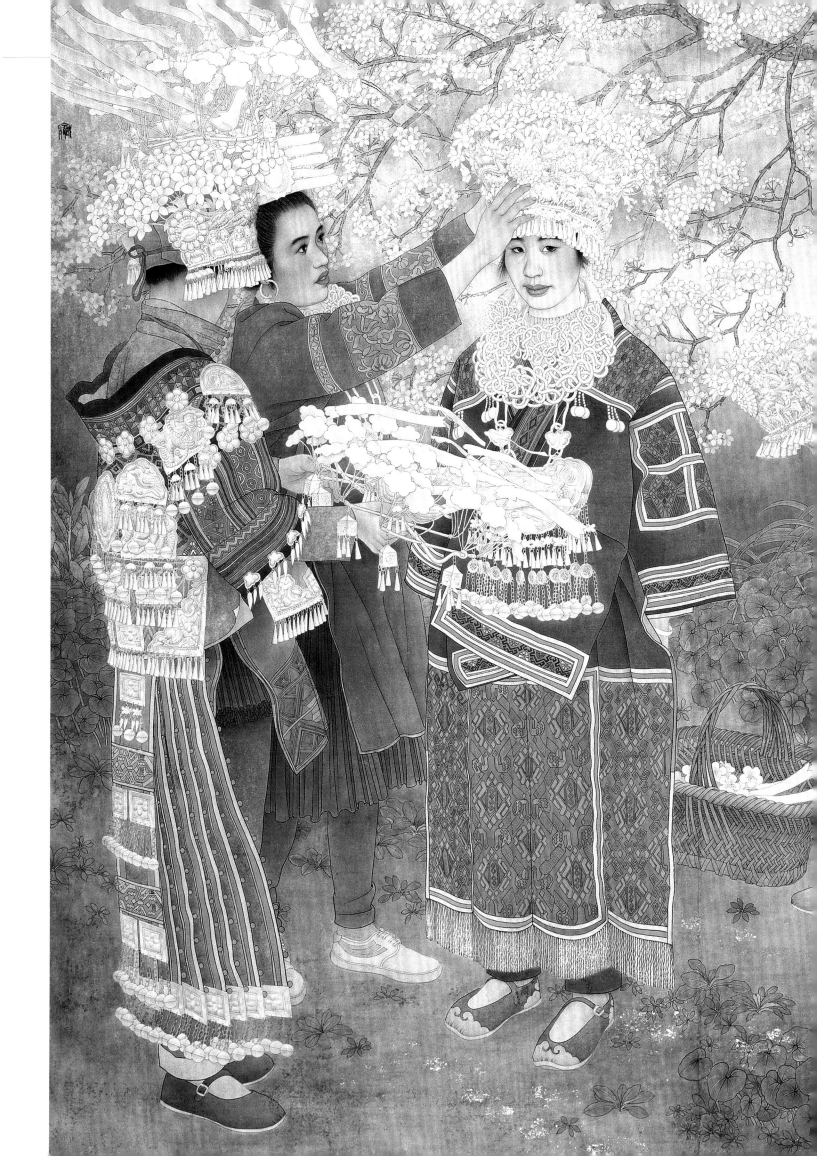

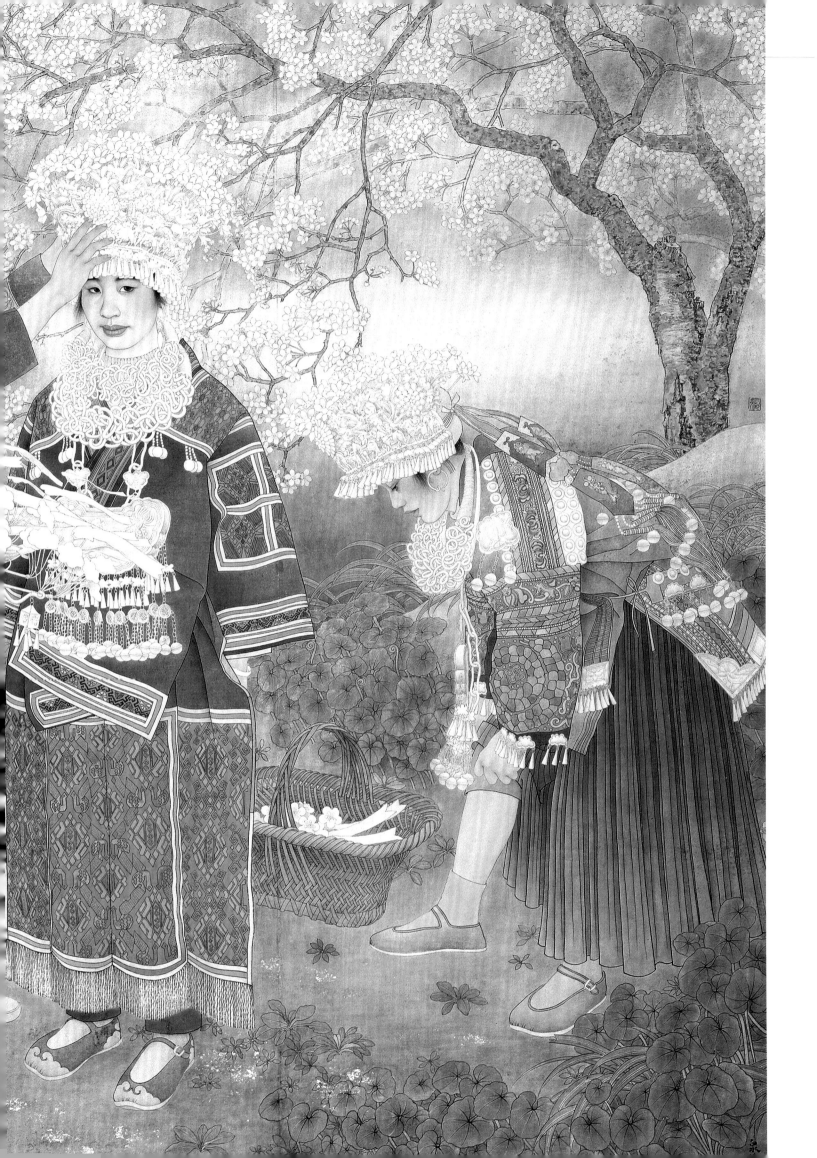

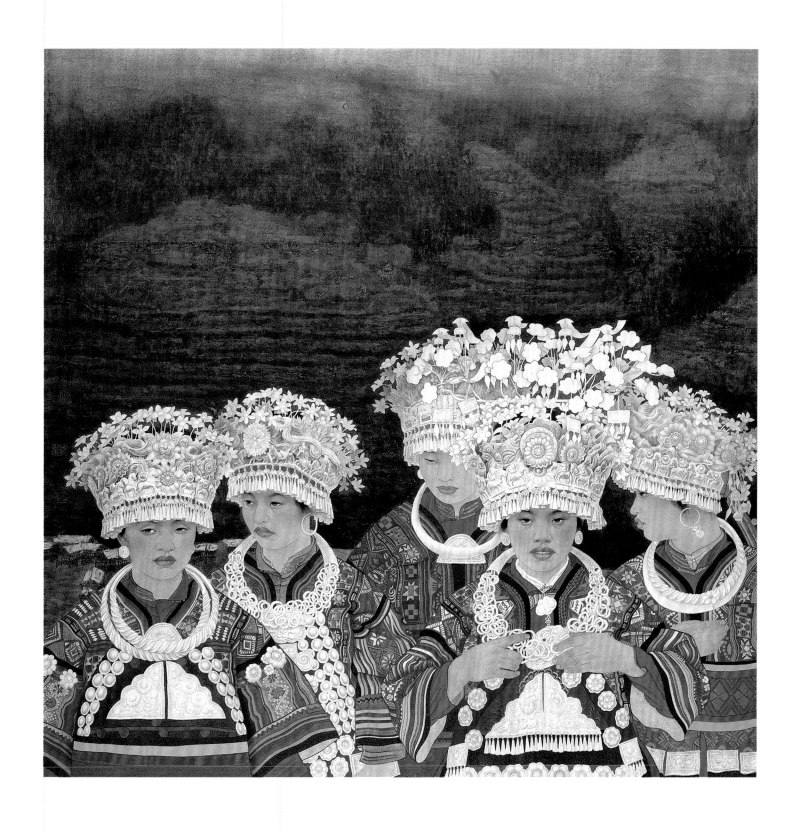

↑春雪 127 cm×126 cm　絹本設色　1992 年

分染是把平面的線描按其結構、紋理用墨色渲染出一定的層次和體積。分染不注重光影效果，以其結構的起伏變化為本。注意虛實、主次、輕重和前後關係的變化。分染由淺及深、由薄及厚，反覆數遍而成，過渡要自然不留筆痕。用色一般以相應色相的植物色為主，不可用石色，有時也可先墊染一遍淡墨再染色，以使顏色沉穩厚重。分染墨色的程度根據畫面的調子而定。

在分染的基礎上按物象的固有顏色或設計顏色分別以相應的透明色大面積平塗。顏色要單純透明，塗得勻淨一致。這也是為填石色打底子的階段，填塗石色一定要相應的透明色作底襯，不然石色不會沉穩厚重。一般情況下，石綠用草綠作底色，石青的底色用花青，朱砂的底色用朱磦、曙紅或胭脂。這個步驟同樣由淺及深反覆數遍而成。遍數塗多了容易有浮色或髒色，這時要用板刷把浮色輕輕洗掉再接著染。

由於著色使分染的顏色減弱含糊，需在著色的基礎上再接分染，然後再罩色，這樣反覆比較著進行，直至達到預期的效果。人物服飾繼續深入刻畫，處理好植物的深淺遠近及顏色的變化。背景與人物的關係、局部和整體的關係、主次關係和畫面整體的虛實關係要十分講究。這個階段是邊渲染邊調整，在比較中進行修整和完善。逐步具備畫面的整體效果後，各個部位的渲染基本結束完成。

春雪（局部）

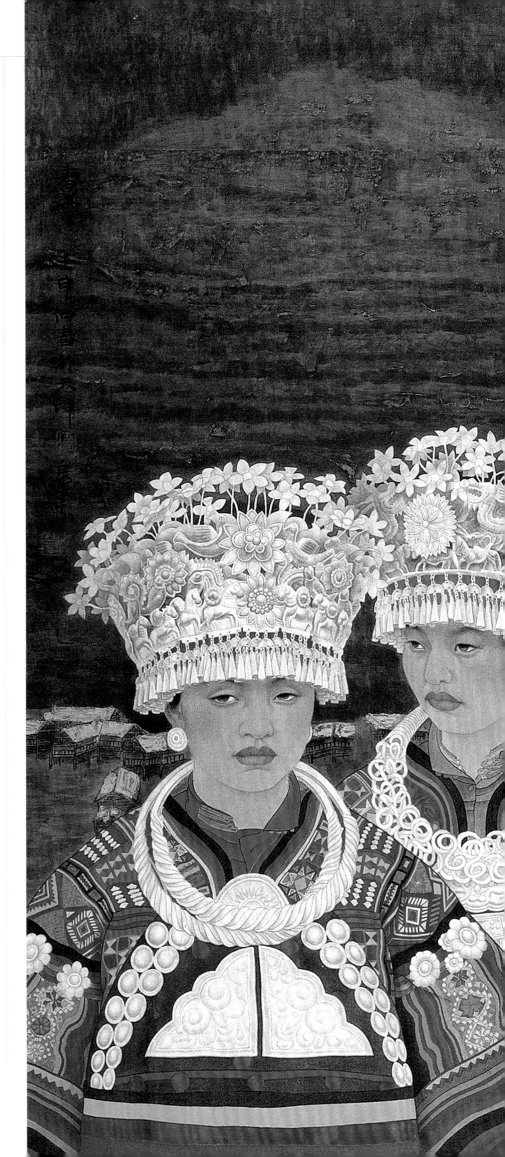

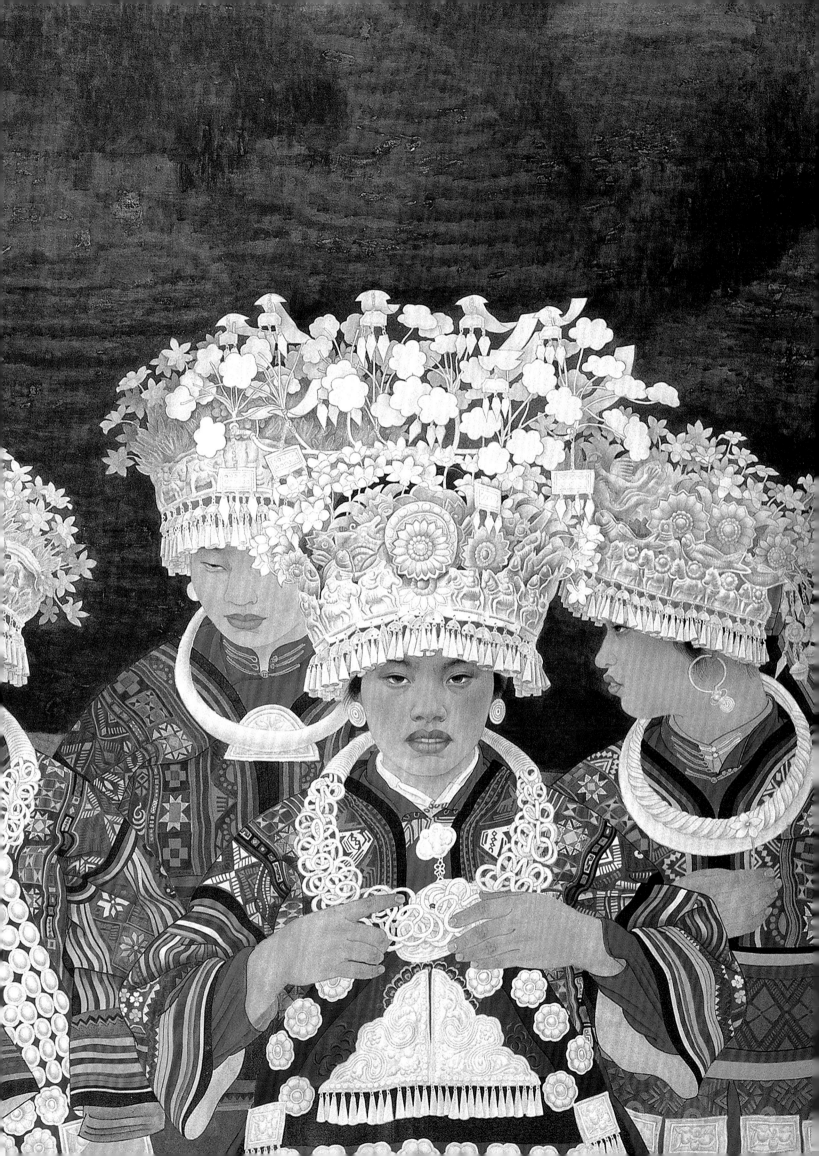

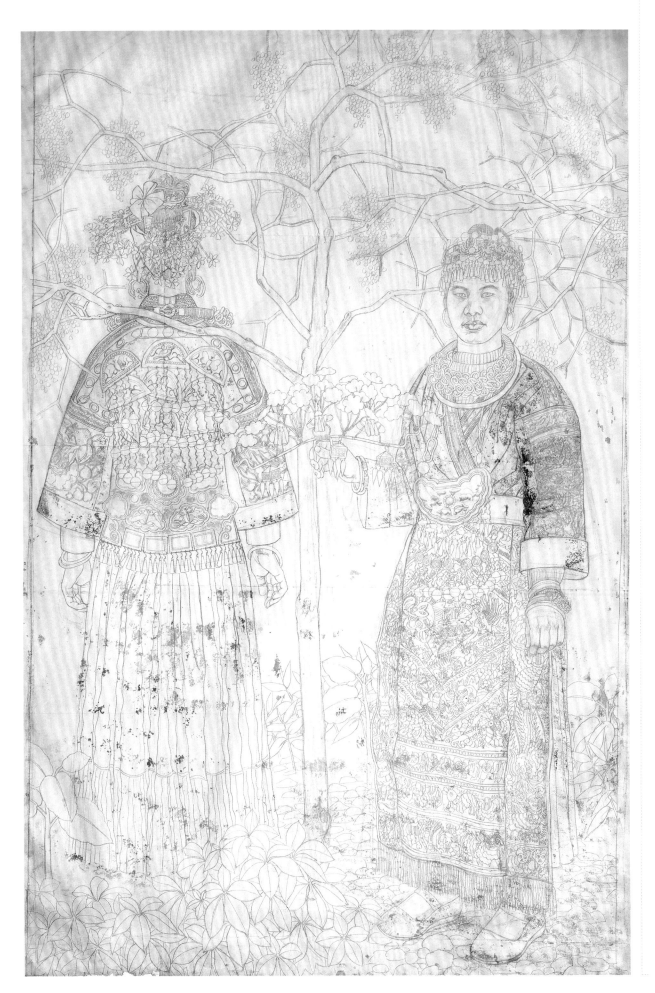

←銀裝（素描稿）

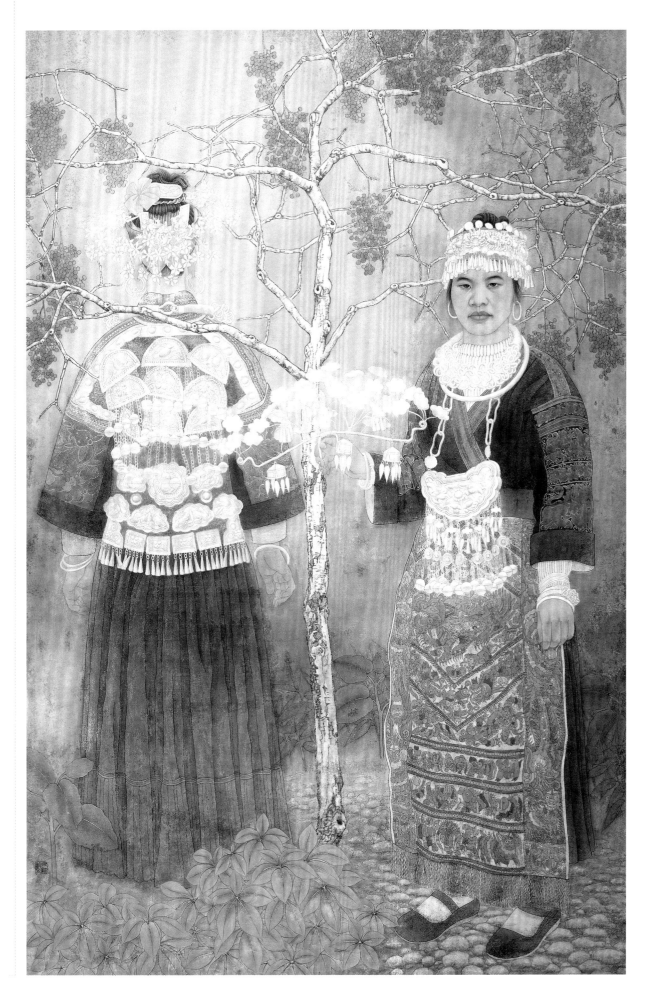

↑ **銀裝** 208 cm×137 cm 紙本設色 1997年

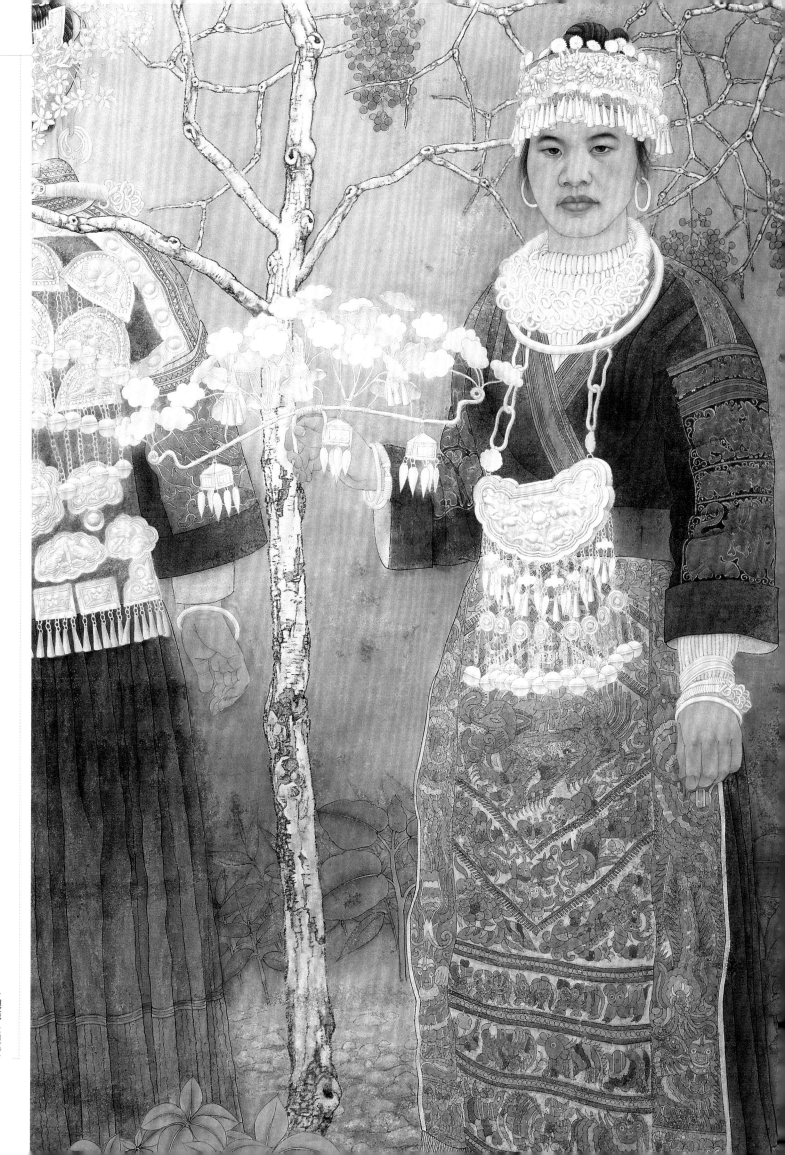

二月花（素描稿局部）

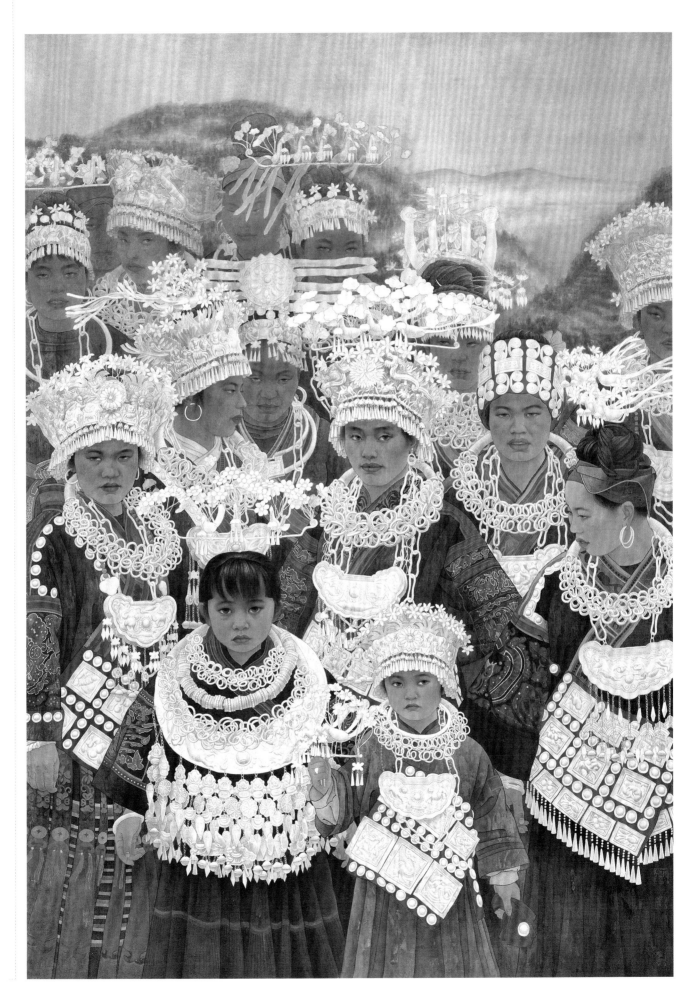

↑二月花　190 cm×134 cm　絹本設色　1993年

膚色用赭石、三青、藤黃加蛤粉調製而
成。罩色時空出眉毛、眼睛、嘴和頭髮，從
上到下一遍而成，然後又用淡蛤粉提一遍鼻
樑和下頦。用曙紅加淡墨復勾皮膚線。銀飾
先用蛤粉加雲母粉平塗，再用較濃的蛤粉、
雲母粉填染，然後用淡赭墨復勾。

膚色以赭石為基調，根據臉部不同區域
的顏色變化分別調入花青、草綠或曙紅，以
表現顏色的微妙變化。罩膚色時顏色調得不
宜太濃，要根據所需色相調製成半透明狀。
罩色時要有秩序地一筆連一筆均勻平塗，切
忌毛筆來回亂蹭，不然顏色會不勻。填石色
要小心謹慎，空出墨線，以保持墨線原有的
風韻。石色不宜過厚，最好一遍完成，如需
第二遍，先刷一遍膠礬水，乾後再填。銀飾
用蛤粉加雲母粉，細緻刻畫銀飾的質感。經
過渲染、罩色，墨線可能受到影響，變得含
糊無力。這時用物象同類色的植物色加淡墨
復勾醒之。一切完成後再從整體角度反覆審
視畫面，看看整體色調如何，有哪些顏色不
協調，畫面的主次關係、虛實關係怎樣，局
部與整體的關係如何等，發現不足立即調
整，以使畫面協調統一完整。

二月花（局部）

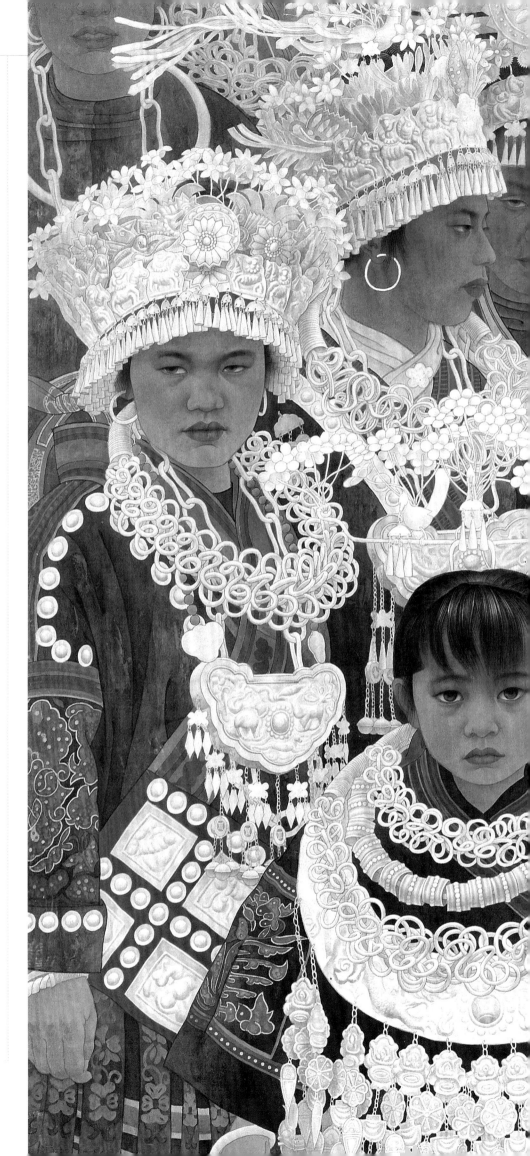

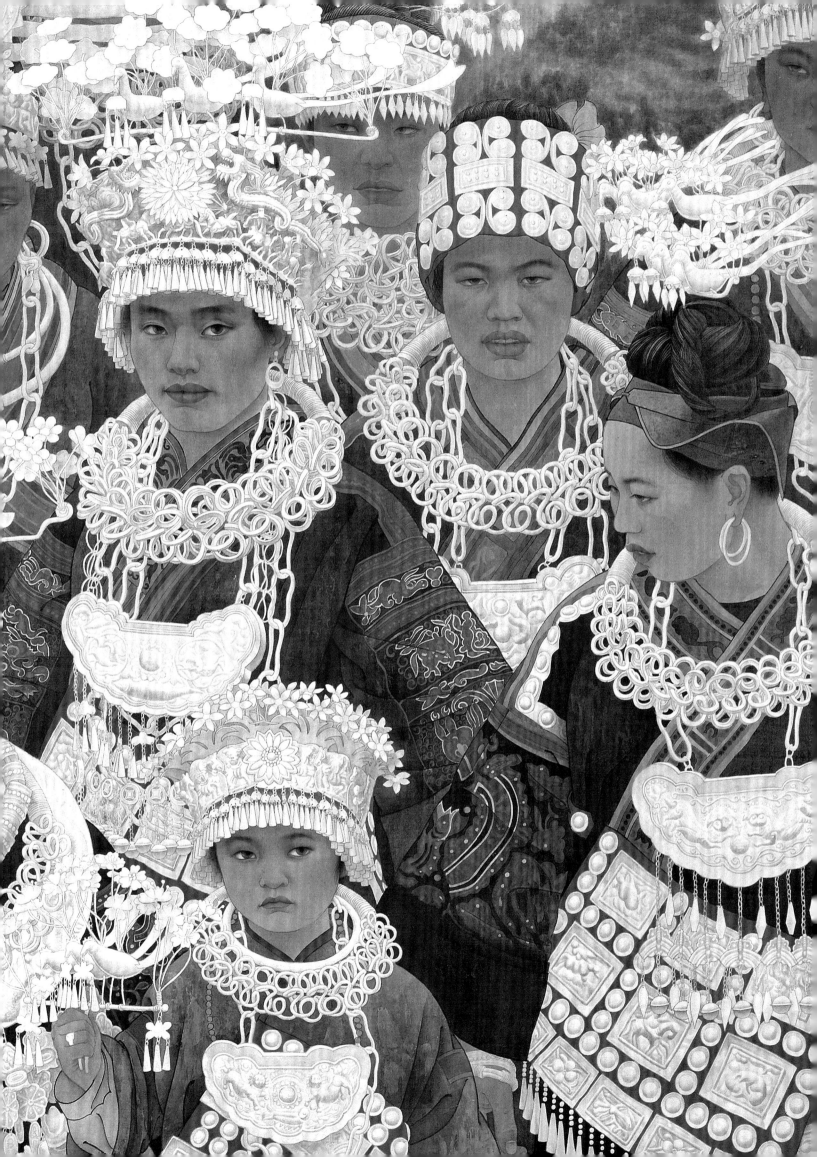

王海濱

　　首都師範大學美術學院副教授、中國畫系副主任、碩士研究生導師、中國畫創作與理論研究方向博士研究生，為中國美術家協會會員、中國工筆畫學會理事、北京市海澱區美術家協會副主席。

　　作品參加第十、十一、十二屆全國美展；第五、第七、第八屆全國工筆畫展並獲銀獎、優秀獎、特邀作品參展等；第三、四、五屆全國青年美展，並獲優秀獎；第三、第四屆北京國際雙年展等國家級展覽40餘次；參加在中國美術館、中華藝術宮、今日美術館、養墨堂美術館、炎黃藝術館等機構舉辦的學術展覽60餘次。

　　作品被中國美術館、中國國家博物館、中央美術學院、中央軍委大樓、中央辦公廳等機構收藏。

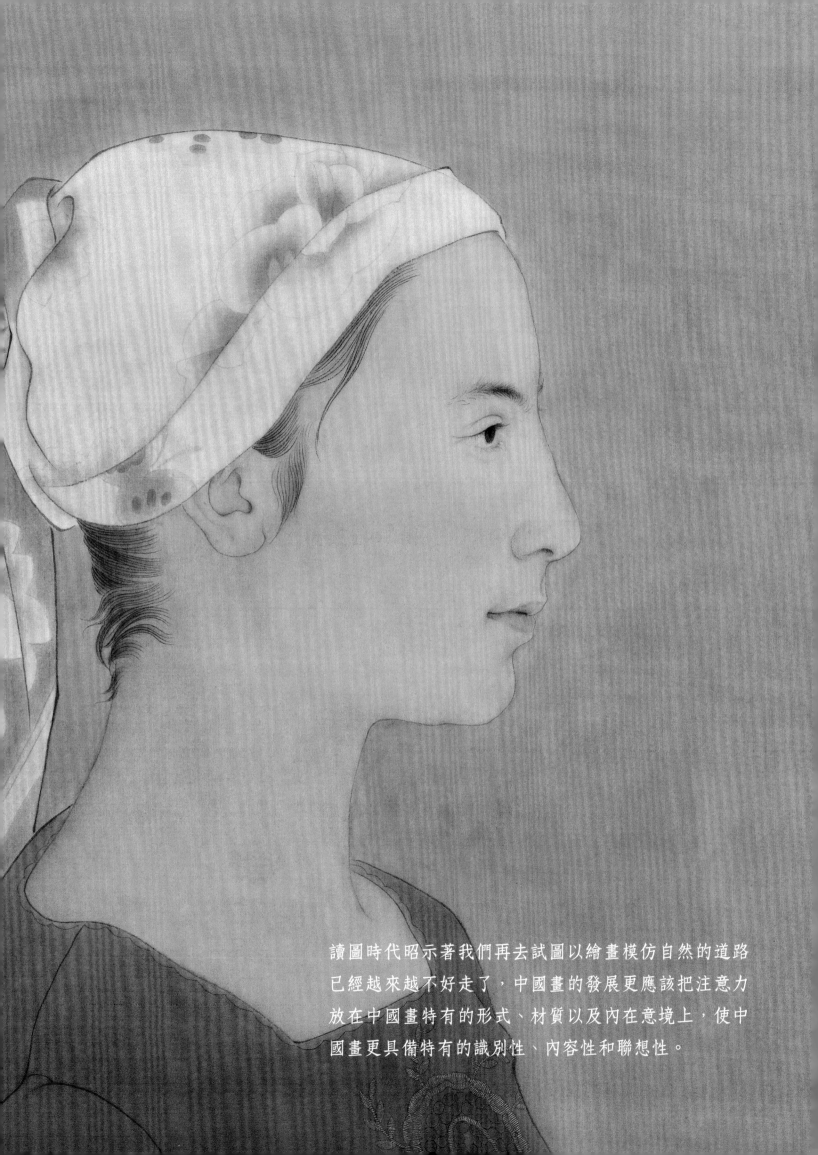

讀圖時代昭示著我們再去試圖以繪畫模仿自然的道路
已經越來越不好走了，中國畫的發展更應該把注意力
放在中國畫特有的形式、材質以及內在意境上，使中
國畫更具備特有的識別性、內容性和聯想性。

第一，造型。意象造型並不只是簡簡單單的表現人眼對於物象的直觀感受，而是畫家根據自我感受，主動地對物象進行處理、加工、提煉、變形從而形成一個主客觀合一的意象的整體。中國人從沒有把照抄現實當作藝術追求的最高目標，相反，傳統的中國畫更多的被賦予了意象性的精神寄托，從而更深刻地表現作者的思想。以北宋趙佶的《瑞鶴圖》為例，作者意圖把真實生活中無法遇到的畫面勾勒出來，畫中的瑞鶴或伸或彎曲著的脖子，那是鷺或鸛飛翔時才有的姿態。對鶴的造型處理使得它們之間增加了開合、承讓的關係，形成了一個互動聯繫的整體，群鶴顧盼生姿，仿佛齊鳴之聲不絕如縷。這種意象性的造型，構成了充滿審美意蘊的畫面。

第二，用線。在客觀世界裡，線並不存在，但「線」是中國畫意象思維方法中重要的一環。中國畫具有書法趣味的用線有著相對完整而獨特的形式語言和評價體系，作品的體面、層次、虛實等關係全依靠線條的排列、穿插、轉承等表現方法，此即為中國繪畫所獨有的意象形式語言。以工筆畫為例，它有著與西方繪畫截然不同的線造型特點，配合中國畫特有的設色強調了繪畫的平面性和裝飾性。

在《簪花仕女圖》中我們可以感受到，唐代繪畫的寫實不是對客觀物象的逼真展現，畫中線的運用鬆動隨意，無一絲刻板，在很好地塑造了人物形象、體積、質感等不同層面的同時，強化了具有書法韻律美和節奏感的用線方式。即使設色，也是見筆觸、有書寫性，富於意象精神。實際上這是一種既關照客觀對象，又強調畫家主體意識、意象特徵的表現手法。

第三，設色。中國畫的設色並不是簡單的平塗顏色，更不是如工業產品如漆似鏡的均勻噴繪，而是以謝赫六法中「骨法用筆」為參照，以平面性和裝飾性為主要描繪手法的理想性的意象色彩。在沒有科學作指導的古代，我們的先人透過簡單細緻的觀察，結合內心的感悟，產生了中國畫所特有的意象性色彩理論。

意象性色彩是在參照客觀物象的基礎上進行的主觀設計，此時的形與色，不一定是寫生所得，而是畫家基於客觀物象的觀察體驗主觀重組而成，因而色彩變得比真實的顏色更具理想化和意象美感。這種真實物象和畫面色彩間的距離，使畫家得以自由地實現色彩的詩意化。

如錢選的《山居圖》，畫裡物象的形與色，是作者對生活體驗後的昇華與重組，畫中之山比眼中之山更美好。在詩意的畫境中，碧峰聳立，綠樹成蔭，色彩蔥翠欲滴，和諧統一。這高度的和諧，拉開了繪畫與生活的距離，也正是意象繪畫的特色所在，是詩化的自然色彩。在此，畫家透過主觀處理，將最符合物象本質的特徵進行了強調，而其他因素則相對減弱或者忽略。比如，減弱了因光線影響而產生的色相、純度和光影變化，將畫面變為相對統一的色彩，如畫中的山、樹皆處理為藍、綠色為主調，結構處雖有些許深淺的變化，但也是同色系顏色的深淺變化、凹凸變化而已，沒有受環境色、光源色的影響。

中國畫特有的意象性造型要求畫家把更多的精力放在對象的精神性特徵和文化意蘊上，所以在創作中，生活體驗是必須的，在此基礎上，意象思維在其中具有決定性的作用。

↑ 周昉　簪花仕女圖　唐　絹本設色　46.2 cm×180 cm　遼寧省博物館

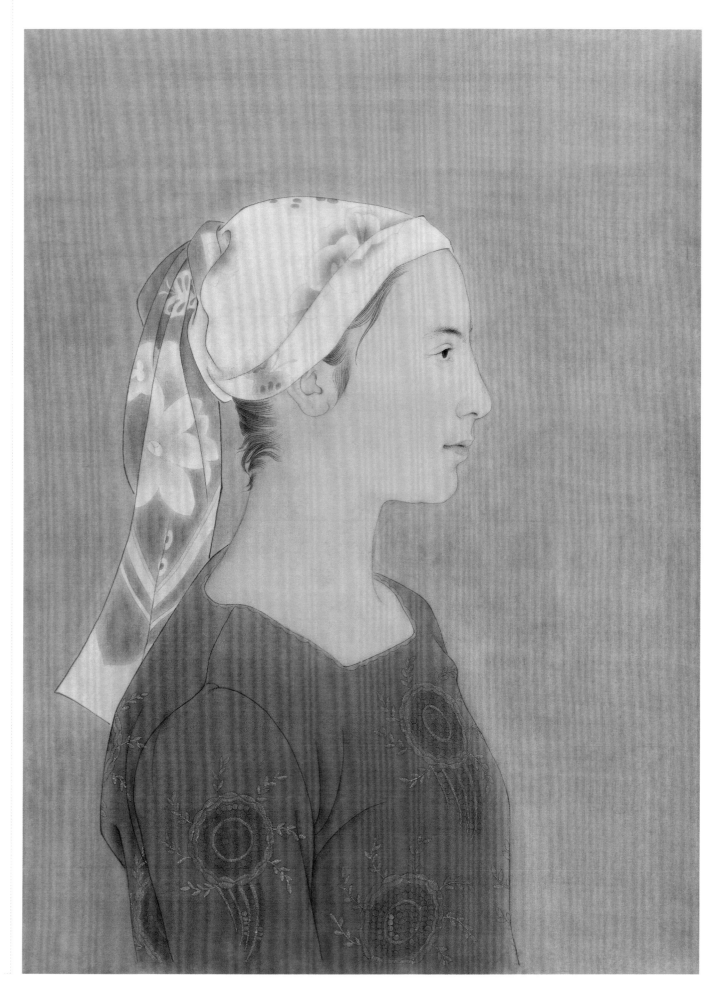

→帕米爾　80 cm×60 cm　絹本重彩　2014年

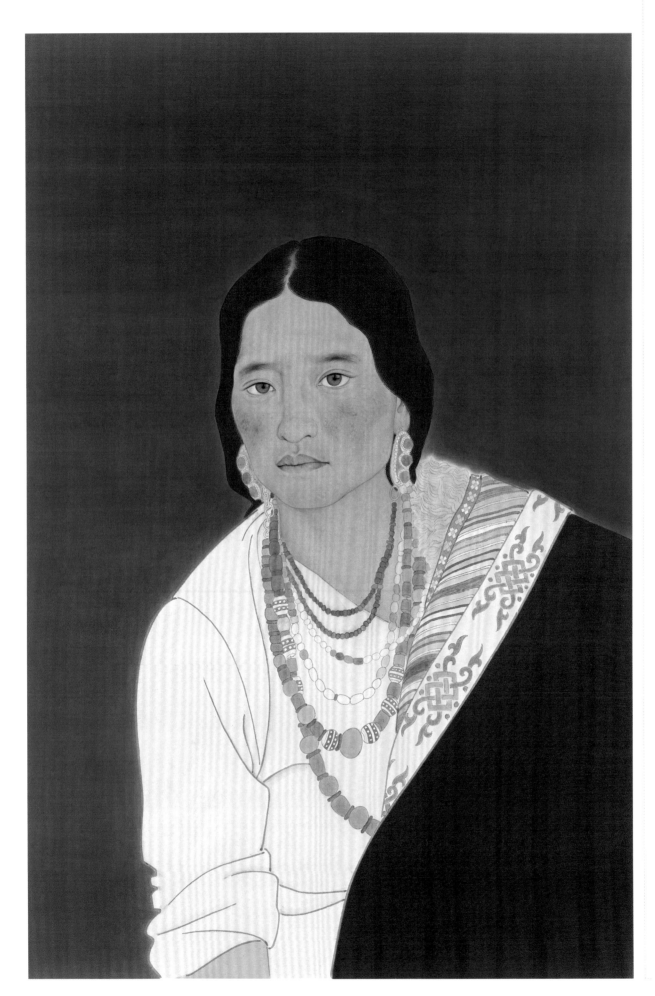

←雲端 5　580 cm×50 cm　絹本重彩　2016年

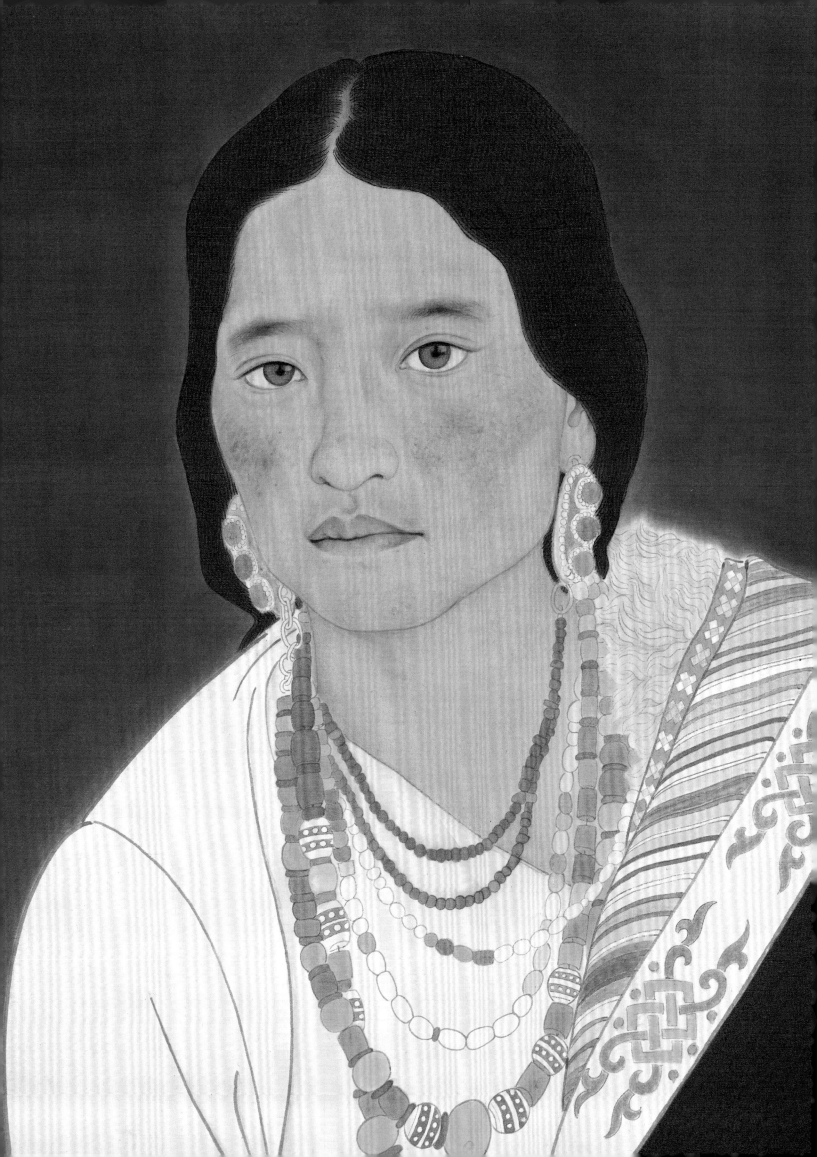

創作步驟

步驟一　勾線

體現物象主要結構、動勢的用重線勾勒，其他如縫紉線、慣性線等則相對減弱。具體方法為先勾主要部分，隨著墨色逐漸變乾、變淡時勾非主要部分，畫面用線自然呈現乾濕、濃淡、虛實諸關係。線條的長短、乾濕、濃淡、虛實，用筆的快慢、急徐、提按、頓挫除聯繫造型外，又呈現畫面的節奏、韻律，超出了具像的「線」，而呈現出抽像、自由的律動之美。

步驟二　染色

從物象的結構出發，施染時強調結構點，不受自然光照過多干擾，不照搬客觀光源下的自然現象。這就要求我們濾掉或弱化自然的光影、明暗，追求相對平面的用光。換句話說我們對體面的追求最多是淺浮雕的效果，而非圓雕的立體效果，這樣作品呈現的面貌更符合中國畫的審美特徵。

在刻畫細部時不是將目之所及的細節做客觀描摹，應根據表現之需有目的地擇取，提煉出最重要、擬重點表現的部分，其他則可"視而不見"。在霍爾拜因的作品中有很好的印證。作者將上眼瞼、鼻下線、口縫等較明顯的結構進行強調，其他則弱化處理，這樣突出部分則更好得以凸顯，這種有意識地加強與減弱提升了畫面的表現力。

在《達瓦》這張作品中，著重強調眼睛、鼻下線以及口縫等主要結構部分及呈現面部結構和物象特徵的刻畫，雖呈現出一定的體積結構，但整體控制在平面的審美範疇（要求）內。脖子的結構進行了適當的簡化，面部則更為突出，借以形成鬆與緊的節奏。

步驟三　調整

從整體出發進一步協調、完善畫面。在造型藝術中，自然形態和藝術形態不同，藝術形態帶有作者主觀再創造的成分而更具表現力。畫到這個階段，作者主觀處理的成分應該更多一些，從畫面出發做主觀的調整，使畫面更趨協調、完整。

皴畫臉上的結構時用色宜乾，這樣用筆鬆動、見筆觸、有控制力。為了追求輕鬆的畫面氣質，並非皆為乾淨平勻的分染，有時用筆是帶有書寫性質的積染，就像套版沒有套準似的層層交疊，紋理錯落而又不失氣韻貫連，色彩既豐富又不會因為顏色過勻而滑膩，整體感覺平勻而又有斑駁的肌理感。

←

達瓦（步驟圖）

達瓦　65 cm×54 cm　絹本重彩　2018年

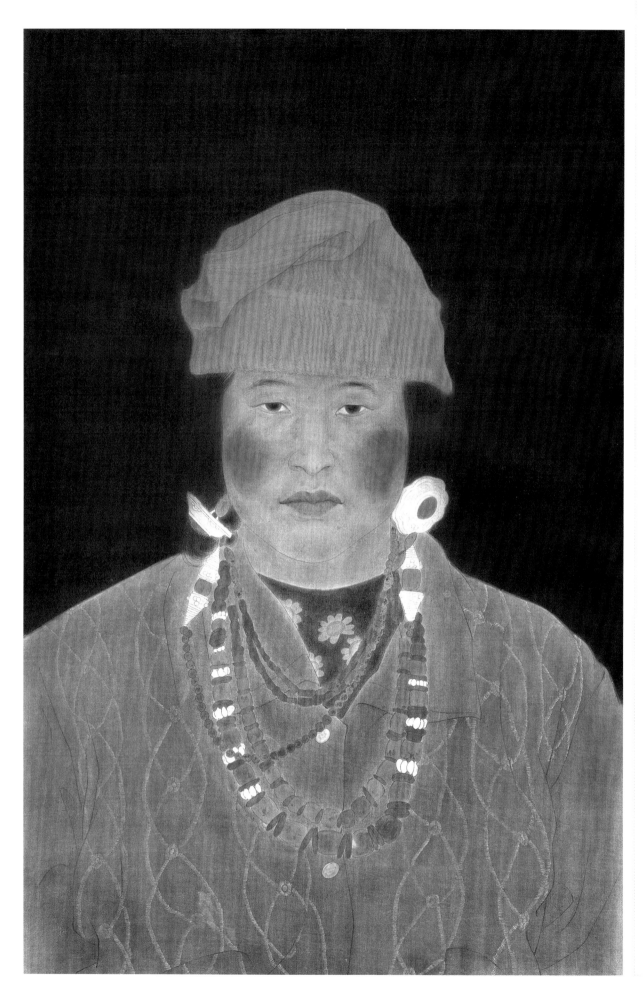

吉祥西藏　75 cm×50 cm　絹本重彩　2010年

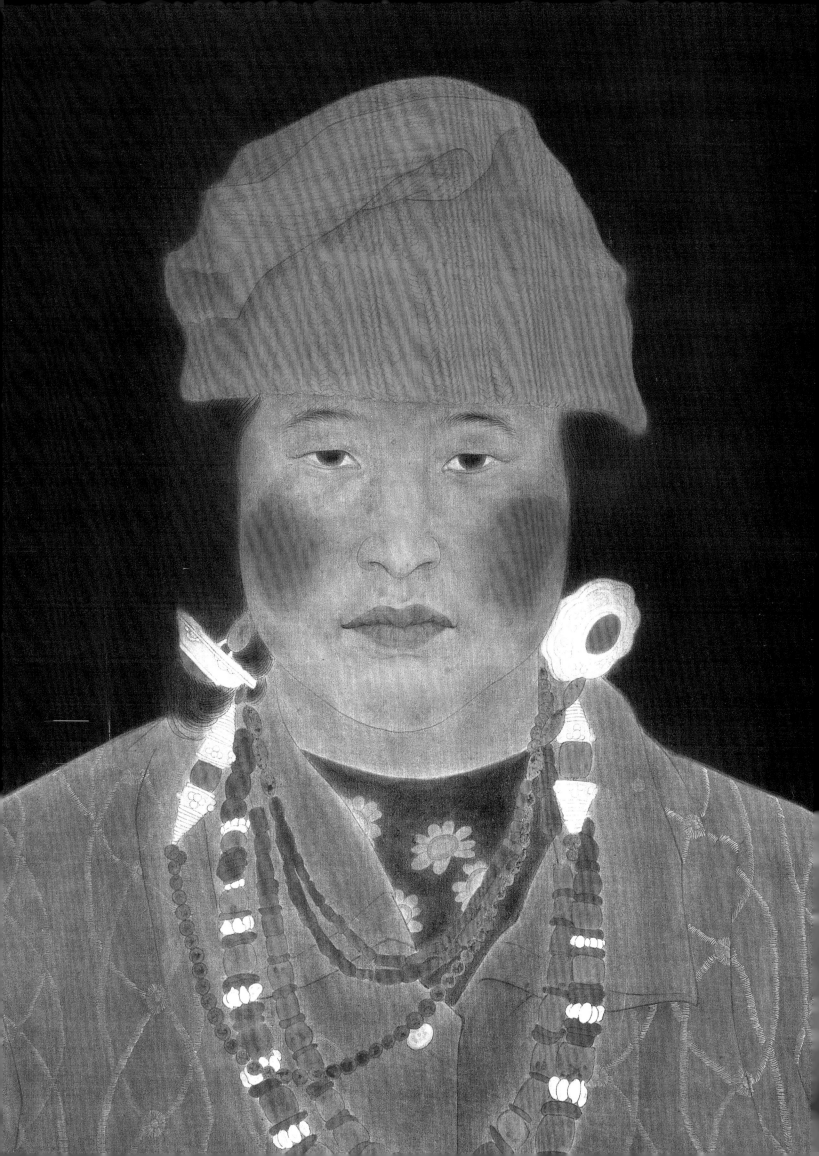

↑**朗傑** 53 cm×46 cm 絹本重彩 2016年

↑次多吉 40 cm×39 cm 絹本重彩 2013年

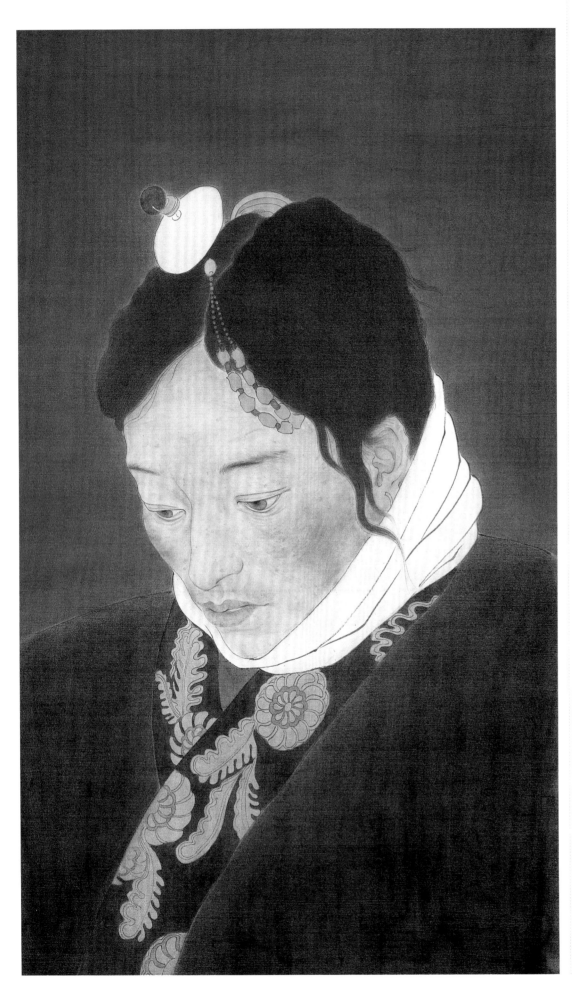

←雲端 2 （與王瑛合作） 70 cm×55 cm 絹本重彩 2009年

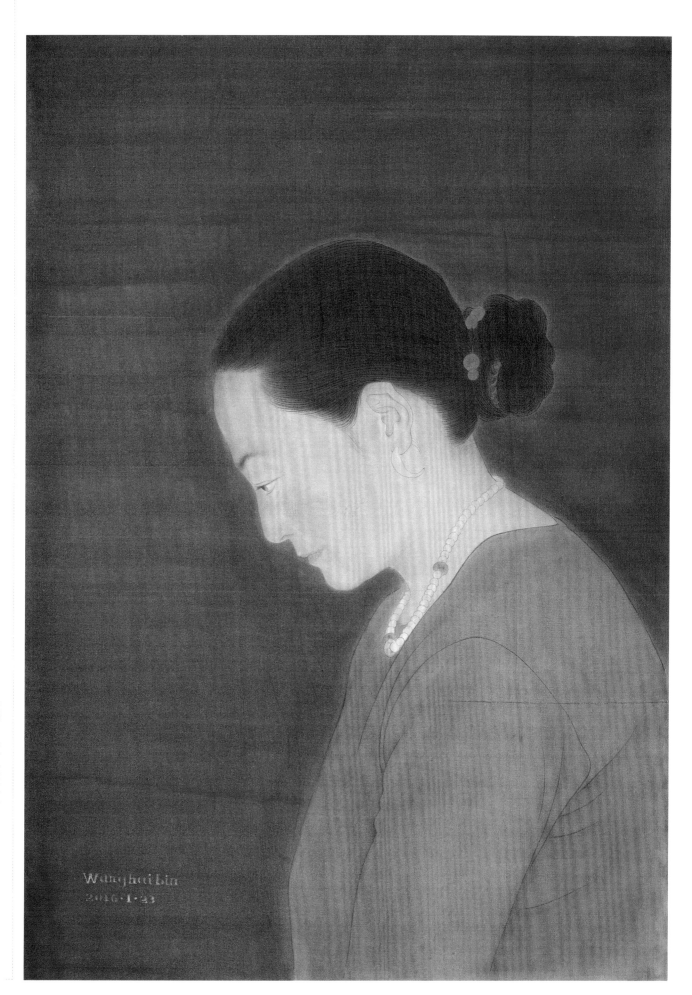

→雲端 3 （與王瑛合作） 93 cm×63 cm 絹本重彩 2016年

工筆畫精神

　　縱觀歷史，我認為把西方繪畫同中國畫融合得較好的應該是《明人二十二像》的系列作品，這些作品可稱為是明代中晚期士大夫的精神寫照。每個人的表情都很獨特，讓人感覺每個人都是活生生地站在自己的面前。文藝復興三傑活躍的年代大約是大明正德年間，也就是王陽明生活的年代，而到了萬歷年間，西方的繪畫方法已經很成熟了。《明人二十二像》明顯地受到西方繪畫的影響，但是從其表現技法和人物形象來看，刻畫以固有的凹凸關係為著眼點，並不受外界光源的影響和明暗因素干擾，營造了一種平光的效果。作品很好地呈現了傳統的人文情懷而又有精準的結構；既有體積感又不失中國畫的平面性；既有一定的造型規律又不概念化──這種造型方法，可以說就是立足本土又吸收外來藝術的典型例子。工筆人物畫作品亦在追求這樣的效果：弱化光源，保留結構，結構準確而不失中國畫的用筆，將情與物、意與筆、主體與客體等因素統一起來。類通西洋畫法而能傳神達意，呈現出的還是中國的人文主義精神。這也是今天畫家面對西方藝術，如何吸納化合的一個成功啟示。

　　中外繪畫的面貌也出現了很多相似的追求和效果。如大衛‧霍克尼的《貝森比路上布理德靈頓學校與莫裡森超市之間的25棵大樹‧半埃及風格》這張攝影作品中，體現的就是類似中國畫的意象效果，畫面中對於樹的立體形態沒有太多的表現，只是接近逆光的樹枝、樹幹、樹葉這些樹的最本質的東西。樹與樹之間是並列的，沒有涉及太多的透視關係。作者將其命名為"半埃及風格"也是出於把樹處理為意象的、平面的、不是一點透視的緣故吧，用大衛‧霍克尼的話來說：「我試圖做出自己喜歡的一排樹，但是從一個地方是看不到這排樹的。」實際上，他所說的正是中國畫中所涉及的散點透視，他所說的半埃及風格也正契合了中國畫的平面性、意象性以及散點透視等藝術特徵。這類藝術作品讓人們感受到更多的是畫家的思考和賦予繪畫作品的意象感受與藝術處理。

（下轉P81）

央珍吉祥（局部）

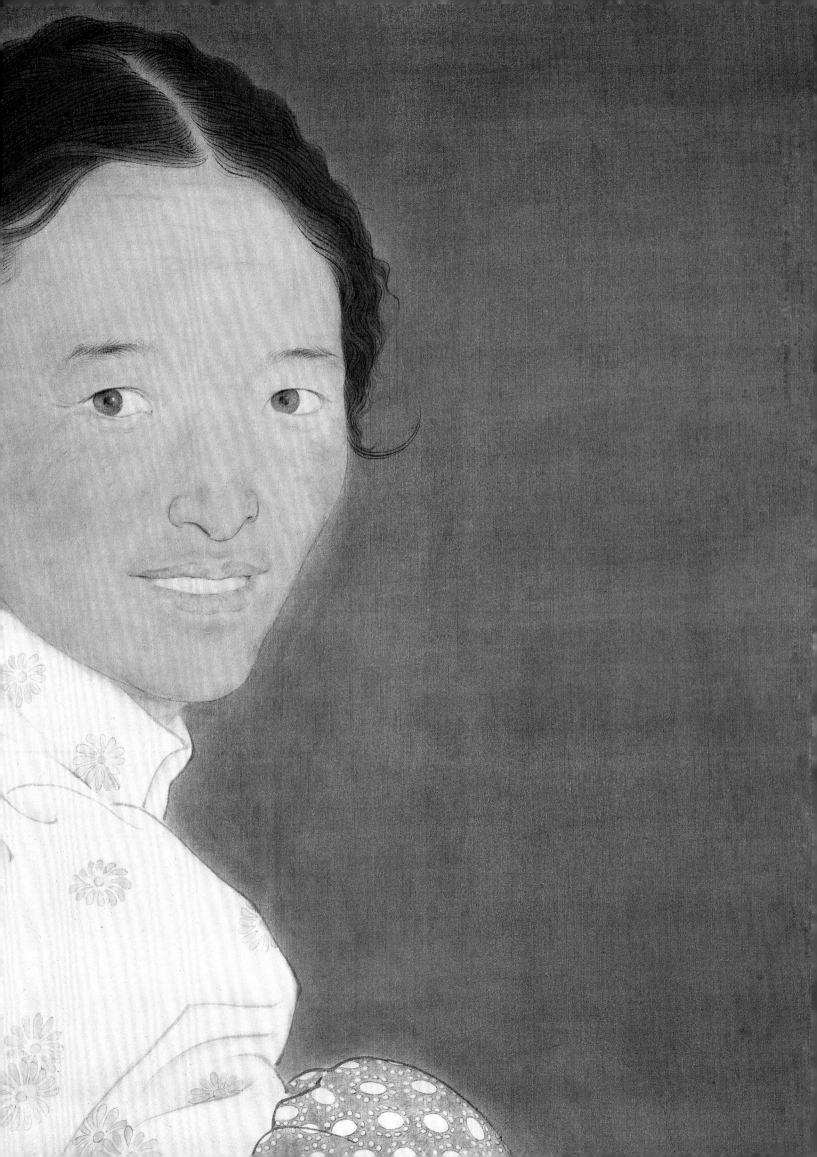

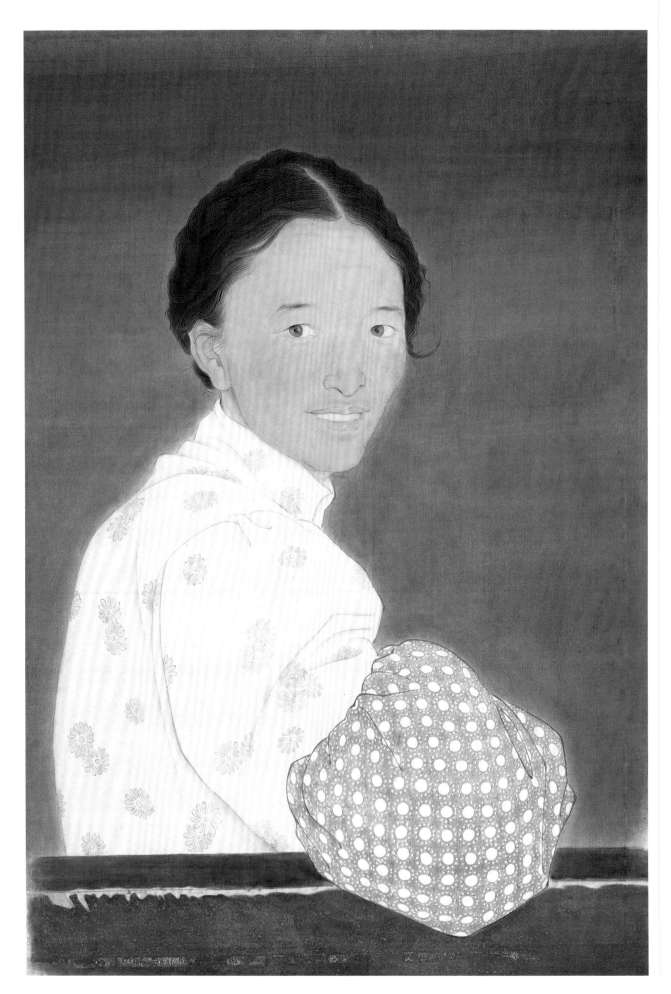

← **央珍吉祥**　69 cm×50 cm　絹本重彩　2013年

↑雲端 **1** （與王瑛合作） 55 cm×40 cm 絹本重彩 2006年

← 白瑪　50 cm×40 cm　絹本重彩　2011年

→ **西熱**　70 cm×50 cm　絹本重彩　2001年

↑**遠方** 77 cm×59 cm 絹本重彩 2008年

↑**黑衣人** 51 cm×35 cm 絹本重彩 2006年

↑憧憬　30 cm×31 cm　絹本重彩　2005年

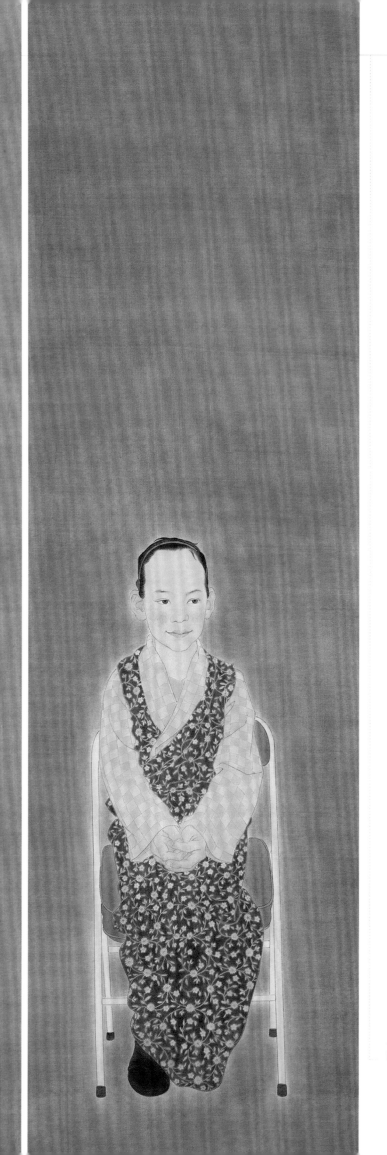

（上接P70）

　　隨著網路互通時代的到來，我們可以更加便利地在網上獲取豐富多彩的圖片，科學地利用網絡媒體不僅不會降低繪畫的格調，反而會大大拓展我們的繪畫素材。同時，讀圖時代昭示著我們再去試圖以繪畫模仿自然的道路已經越來越不好走了，中國畫的發展更應該把注意力放在中國畫特有的形式、材質以及內在意境上，使中國畫更具備特有的識別性、內容性和聯想性。如此中國畫才能在眾多圖像中具備獨特的審美體驗和視覺特點。

　　在西方不可勝數的經典作品中，我對荷蘭文藝復興早期的美術尤為關注，荷蘭藝術是歐洲特殊政治、經濟環境影響下的經典藝術流派。由於當時的西方繪畫理論還未成熟，對於物象的處理源於畫家對物象的觀察和尊重，這些畫家描繪自然精細入微，廣泛地應用平面化的處理、多遍罩染的透明畫法、講究的用線，高度概括的象徵手法，洋溢著文藝復興早期的宗教氣息，莊嚴、靜穆、豐富、厚重而深邃。如凡·艾克（Van Eyck）兄弟繪製的《根特祭壇畫》（1432年作，包含12幅多聯畫版畫，現藏比利時根特聖·巴馮教堂）即是荷蘭藝術特點的集中呈現。凡·艾克以「盡我所能」的藝術宗旨指引著自己在創作中觀察入微、細緻描繪，把創作的重心放在刻畫人物的精神狀態上來，使人的臉部沒有陰影，從而減弱光影帶給人物五官的影響，以近似工筆畫「平光」的方式來營造人物的表情和神態，在平面中追求物象本身的結構變化；不同質感的用線呈現了對於線條的考究；整幅畫面蘊含著靜穆與安詳，深刻而厚重。這些感受使我意識到，以上這些藝術特徵與中國工筆畫有著很大的相似性。二者在畫面的感受上可以達到某種契合。

（下轉P87）

山南　183 cm×53 cm×4　絹本重彩　2015年

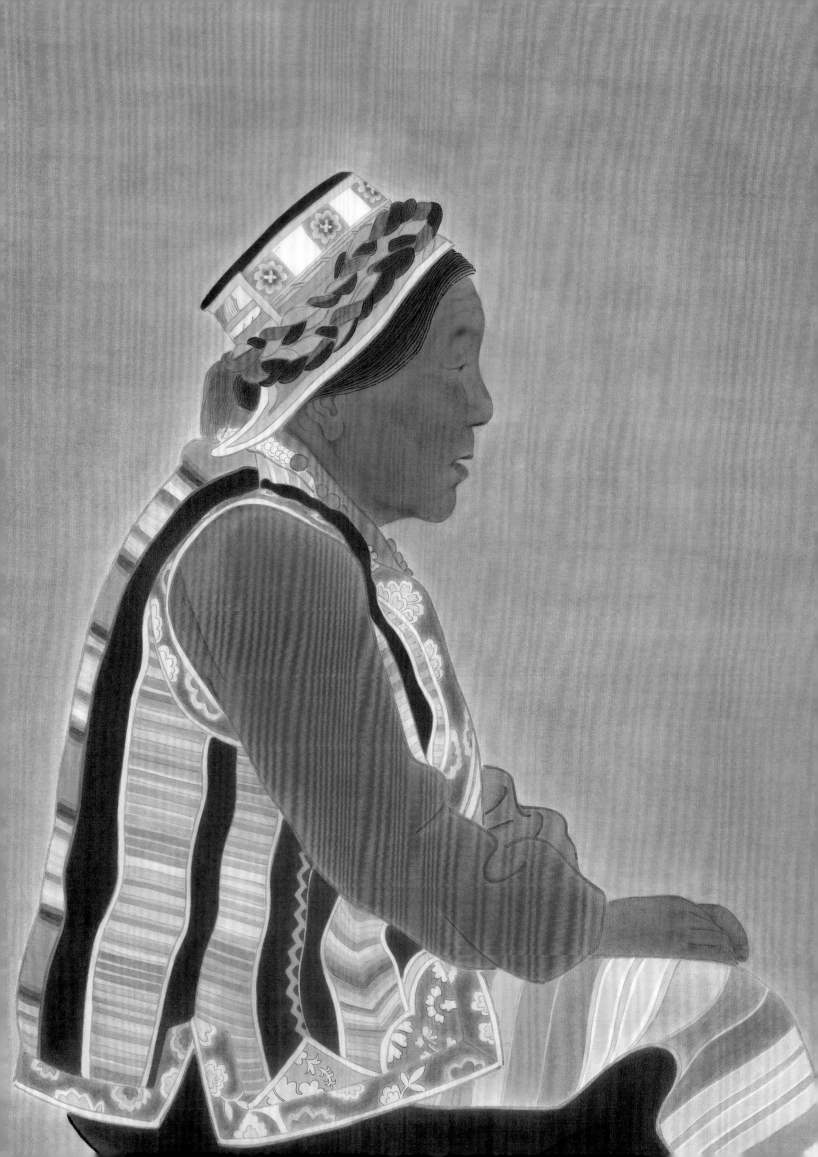

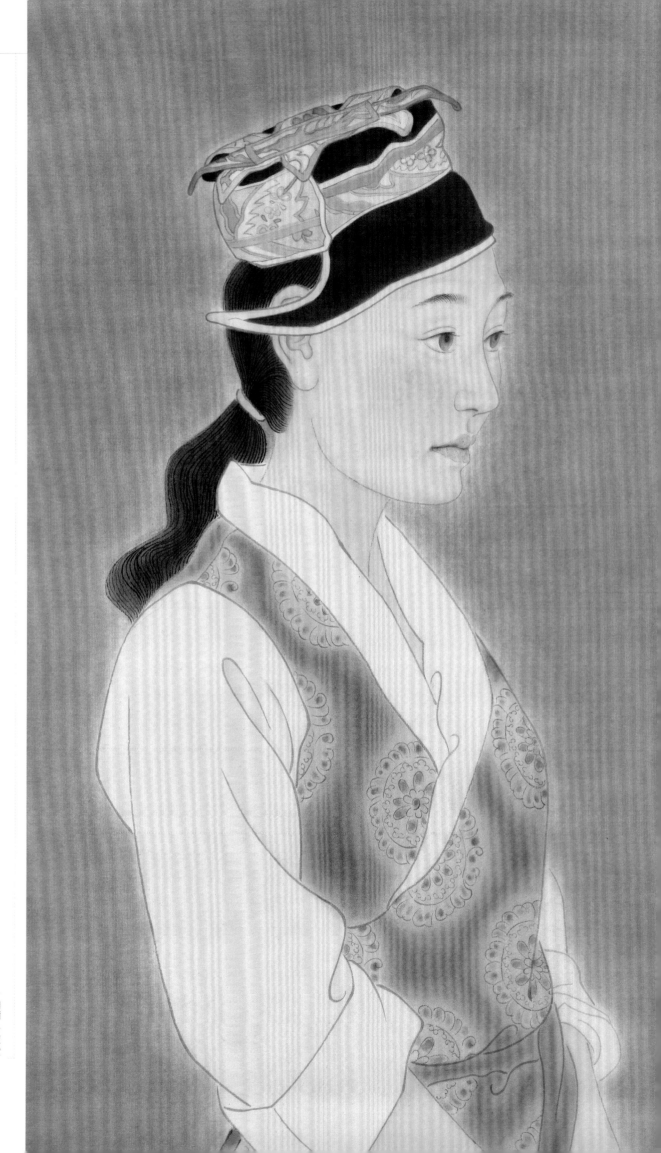

山南（局部）

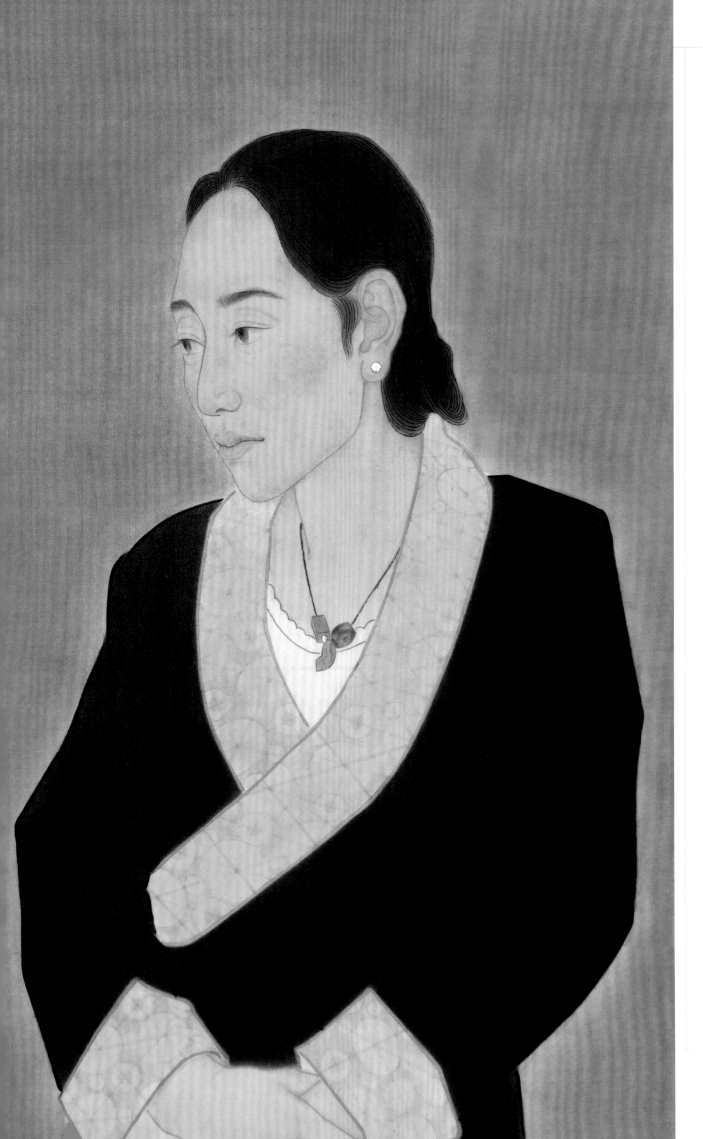

←　山南（局部）

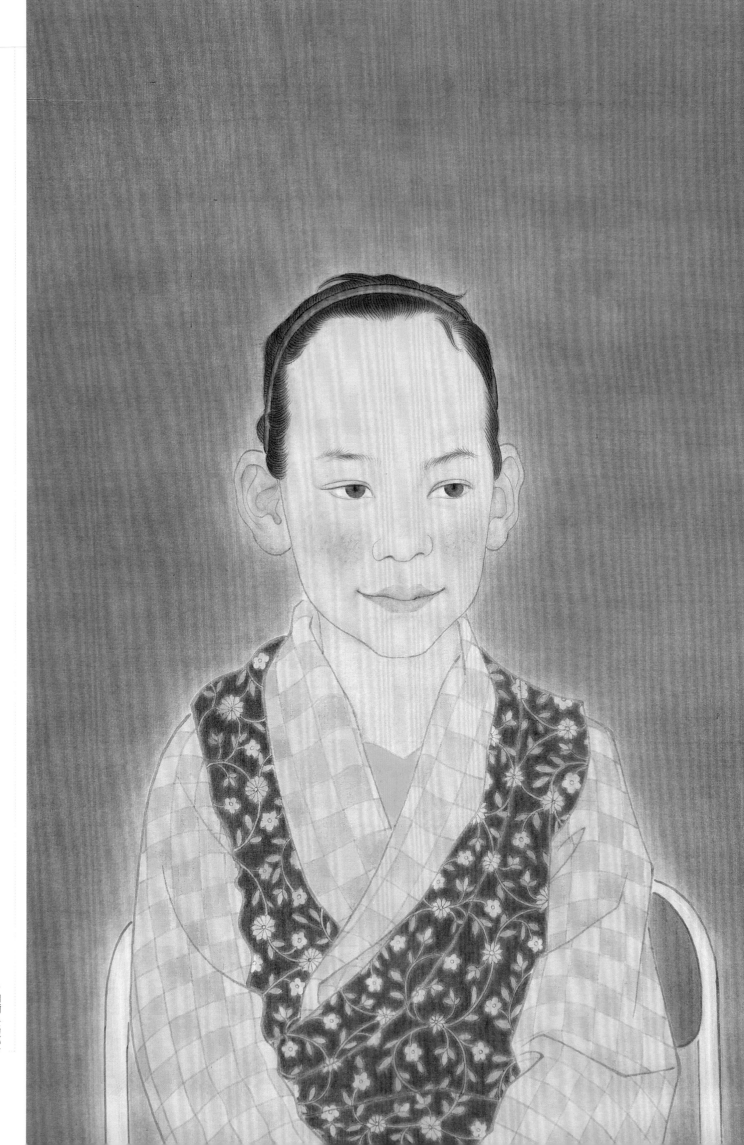

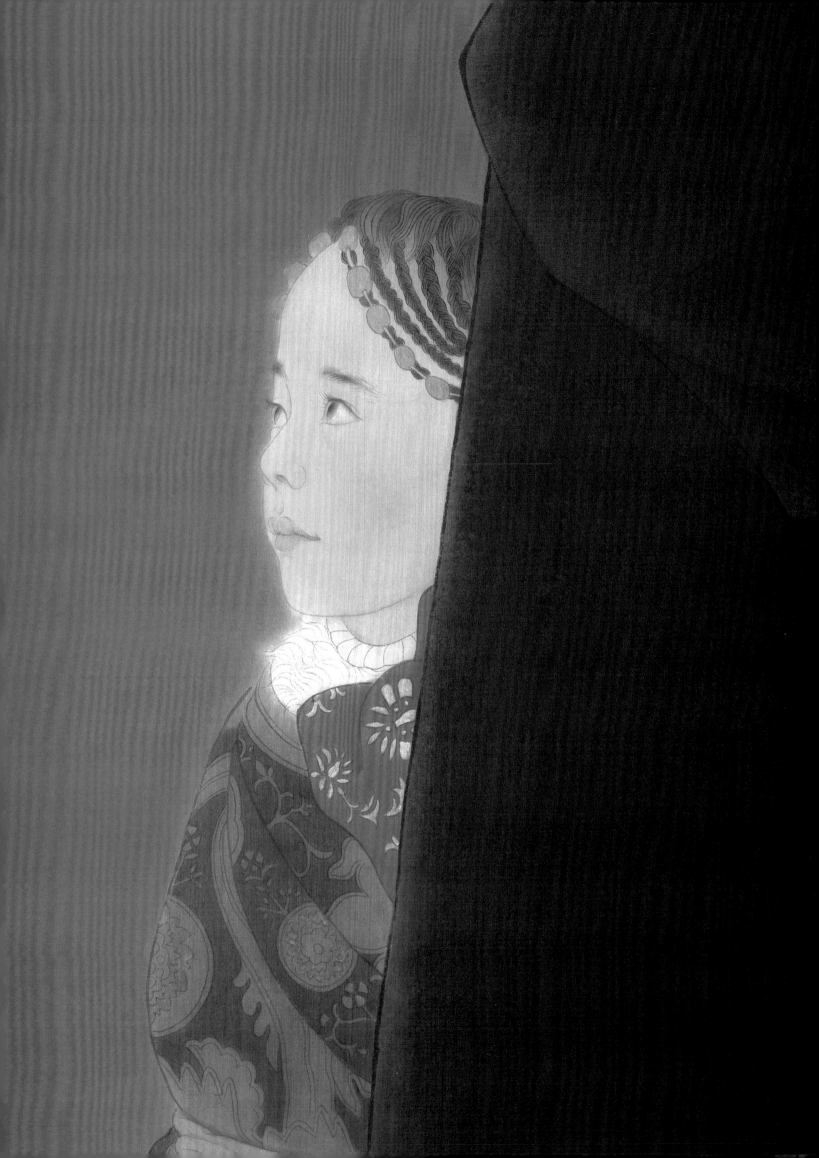

（上接P81）

　　近年來，高原帶來的靈感越來越多地進入我的創作。高原給人以聖潔的感受，在當代日益紛繁複雜的社會中，西藏人民始終保持著對信仰的純真追求，對生活的純淨嚮往，而藏族形象的樸素感、宗教感和神聖感則深深嵌入了我的腦海之中。高原題材略去繁華，給人以強烈的精神性，以及質樸而寧靜的視覺效果。這種題材帶給我的感受與荷蘭藝術在強調平面性、裝飾性、精神性的表達方法中有著同樣的魅力。高原上生活的這群人有著真實的精神世界，甚至於因為與現實世界的距離，他們的精神力量顯得更為強烈。把握這種強烈，必須將自己的情感注入筆下的人物，這種情感不是矯揉造作，也不是獵奇的，是真實和樸素直白的。與情感同在的還有技巧，必須在反覆推敲後尋找出一個合適的方式，更好地接近感受到的物象，離感覺越近情感和技巧就更簡潔、樸素而有力量。

　　基於這種考慮，我試圖按照這種思考方法以工筆畫為表現形式，著重強調對藏族人精神世界的挖掘探索，以傳統的工筆畫技法為著手點，追求樸素而專注的表達，擷取「明人肖像」的經驗，兼顧荷蘭早期繪畫的靜謐、沉寂、安然、肅穆的藝術特點，把「中西融合」的表達方法有機地結合在一起，嘗試創作出了一批作品，努力呈現新的視覺感受。希望能傳達出他們這樣一個特殊群體精神的力量，希望能以中國工筆畫獨有的精神內核塑造一個個活生生的人。

→吉祥　139 cm×50 cm　絹本重彩　2013年

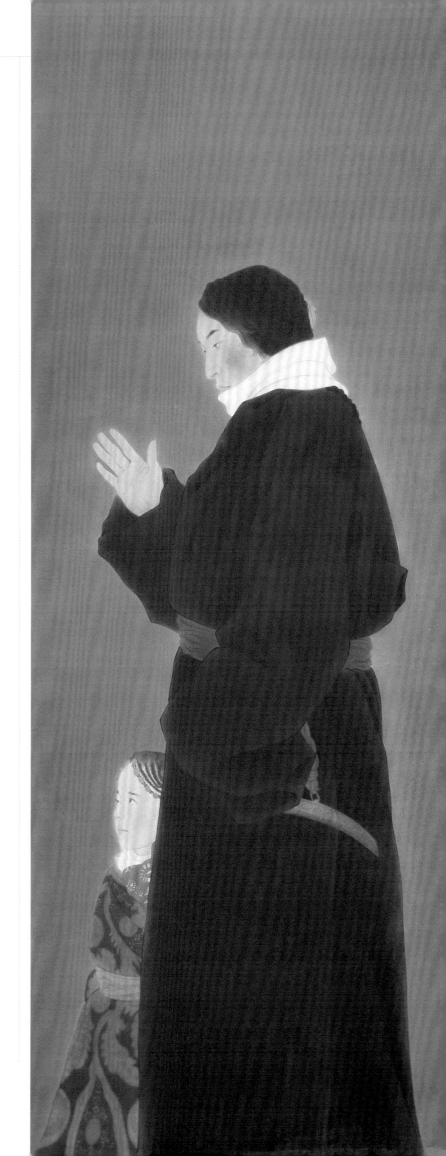

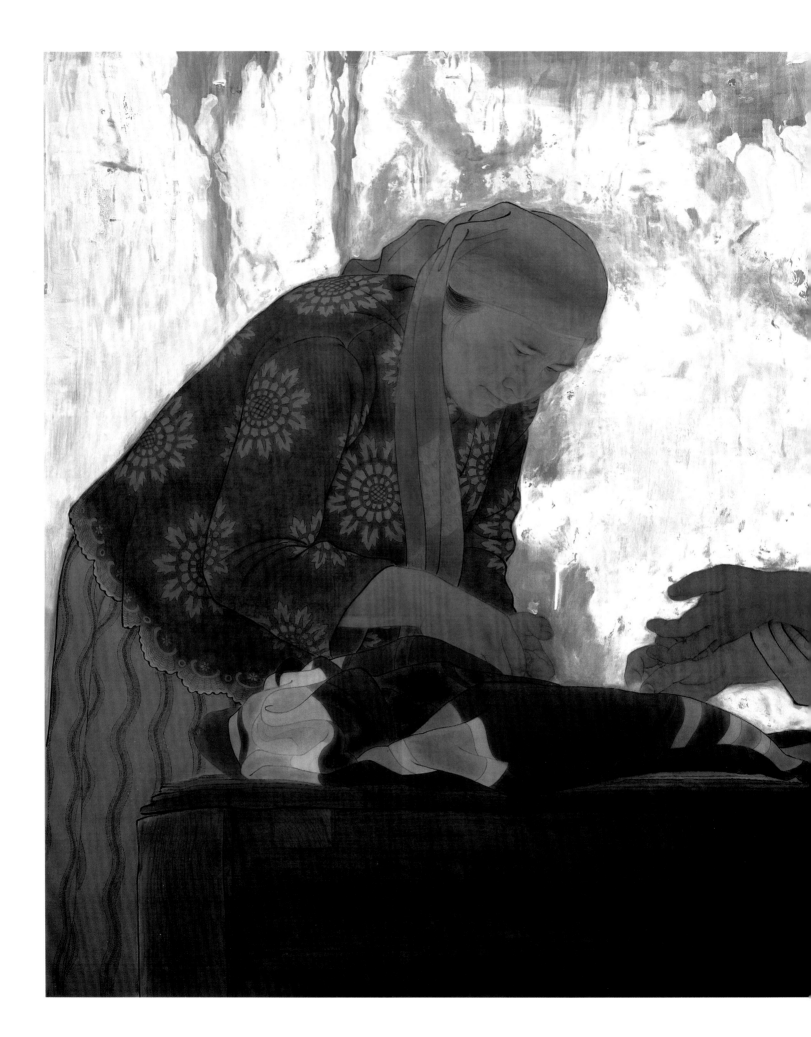

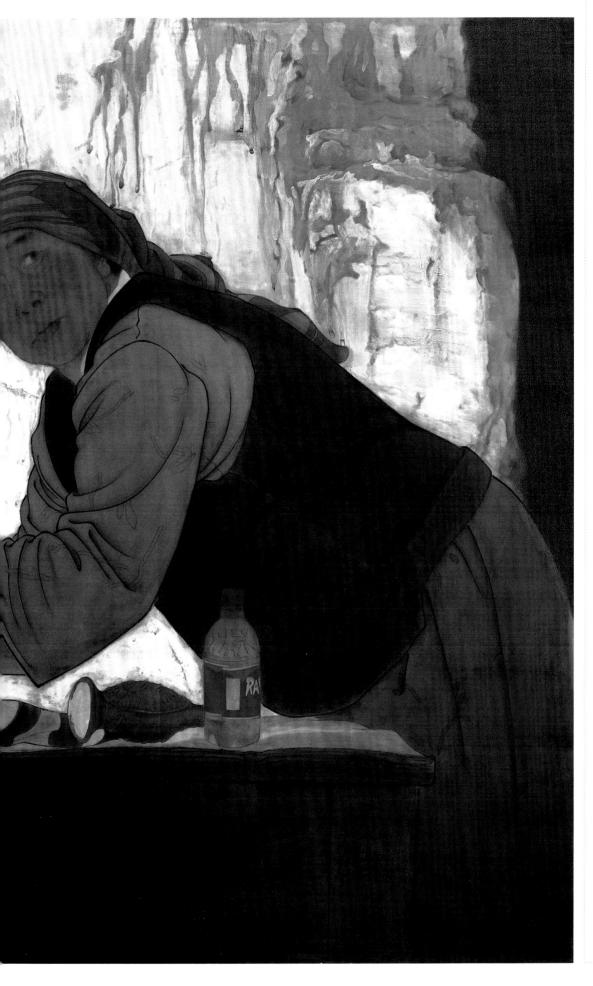

← 桑椹（與王瑛合作） 110 cm×160 cm 絹本重彩 2011年

工筆畫品評

　　由於工筆畫自身天然的寫實成分，由寫實素描入手未嘗不可，但如果止於「寫實」而喪失了原有的「神、妙、逸、能」的品評方式以及意境、品格等批評觀念，不僅喪失了對工筆畫的審美能力，連正確的解讀都難以為繼。中西融合、事盡兩極固然鼓舞人心，但陷入「唯寫實」的泥沼卻難以脫身。郎紹君先生在《談當代中國工筆畫的十大問題》中講到中國工筆畫的十個弊端，我認為「一味製作、無意義的變形、想像力貧弱、格調趨俗」等問題都與沒能正確認識素描教學在工筆畫創作中的作用有關。拘泥於「寫實」和準確不準確，就會在肌理、效果上用猛力而一味製作，就會為了變形而變形，就會把話說盡說滿而喪失韻味趨向柔靡、香艷、油膩。這反過來告訴我們，素描是一種科學的研究對象的方法，但要學到家，理解透，然後才能自由地運用它，不被束縛住。這同時說明工筆畫對待「寫實」、對待素描的角度和態度，不是「素描」看我，是「我」看素描，「我」用素描。

　　其次，工筆畫的品評標準不能脫離傳統審美另起爐灶。

　　中國畫從古至今，給我們留下了一個基本的內核，這種內核，同西方繪畫體系全然不同。表現在審美上，其範圍涉及文化理念和倫理道德，被賦予了深刻的文化內涵和人文意蘊。它以中國傳統的「儒釋道」為文化背景，蘊含了中國古典哲學思想。我們傳統的審美中，從沒有把藝術、把作品當作專門的學科去研究，而是把它同「人」緊緊聯繫成一個整體，藝術和藝術家的生命歷程緊緊貼合在一起。藝術是什麼？藝術就是人的生活，是人日常行為中的一部分。任何人都可以把藝術作為修身養性的一部分。可以說，傳統的審美，既有外在標準的共性，又有與不同個體內在契合的個性。所以，我們品評前人的藝術作品，要看技法、看線條、看筆墨，更要看品味、看心緒、看精神境界。

　　以《韓熙載夜宴圖》為例，在西方寫實性還沒有介入，在畫家們還不懂得西方解剖學、焦點透視的情況下，其人物造型是成功的，這個成功，既有人物造型的準確和統一性，又有韓熙載這個人物應有的意味在裡面，還有畫家自己的精神關照在裡面。傳統的「寫真」與意象已經使形象手段達到了意識層面的高度，在對人物的「寫真」式取捨以及細節的精準描繪中呈現出中國文化獨有的品相。

（下轉P94）

→
桑椹（局部）

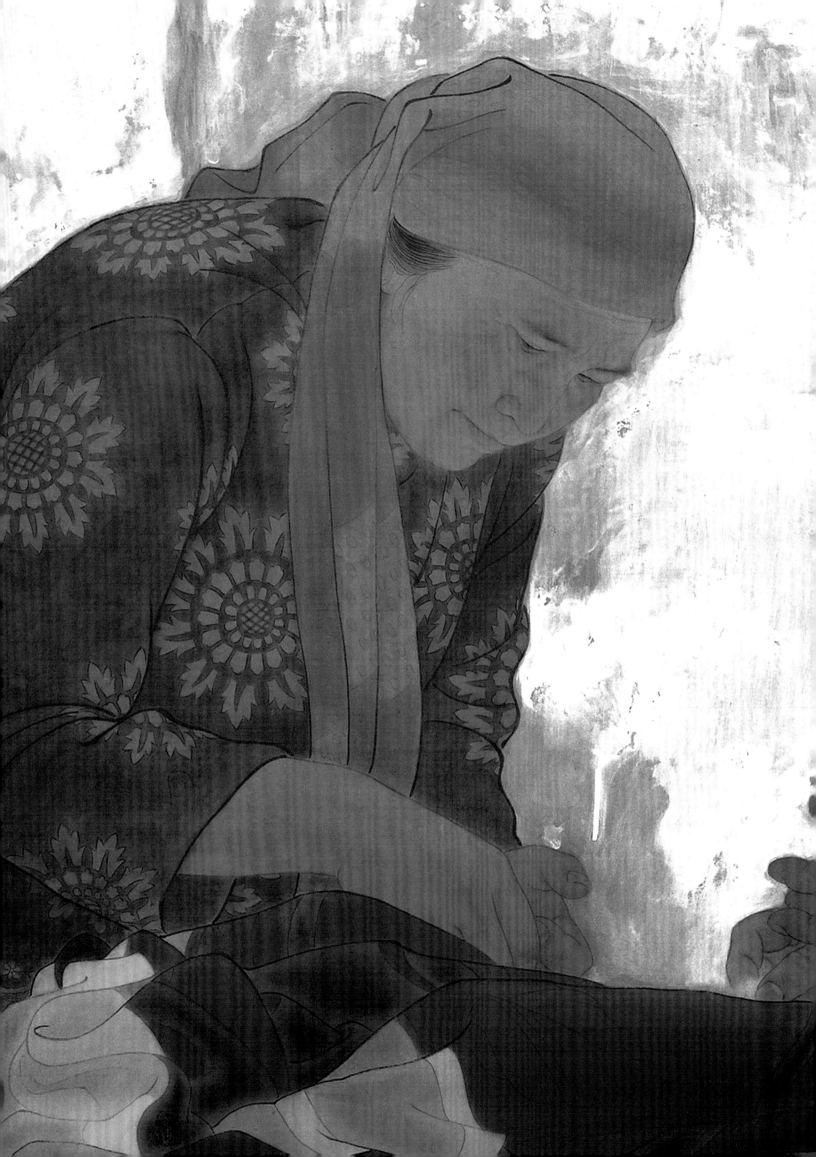

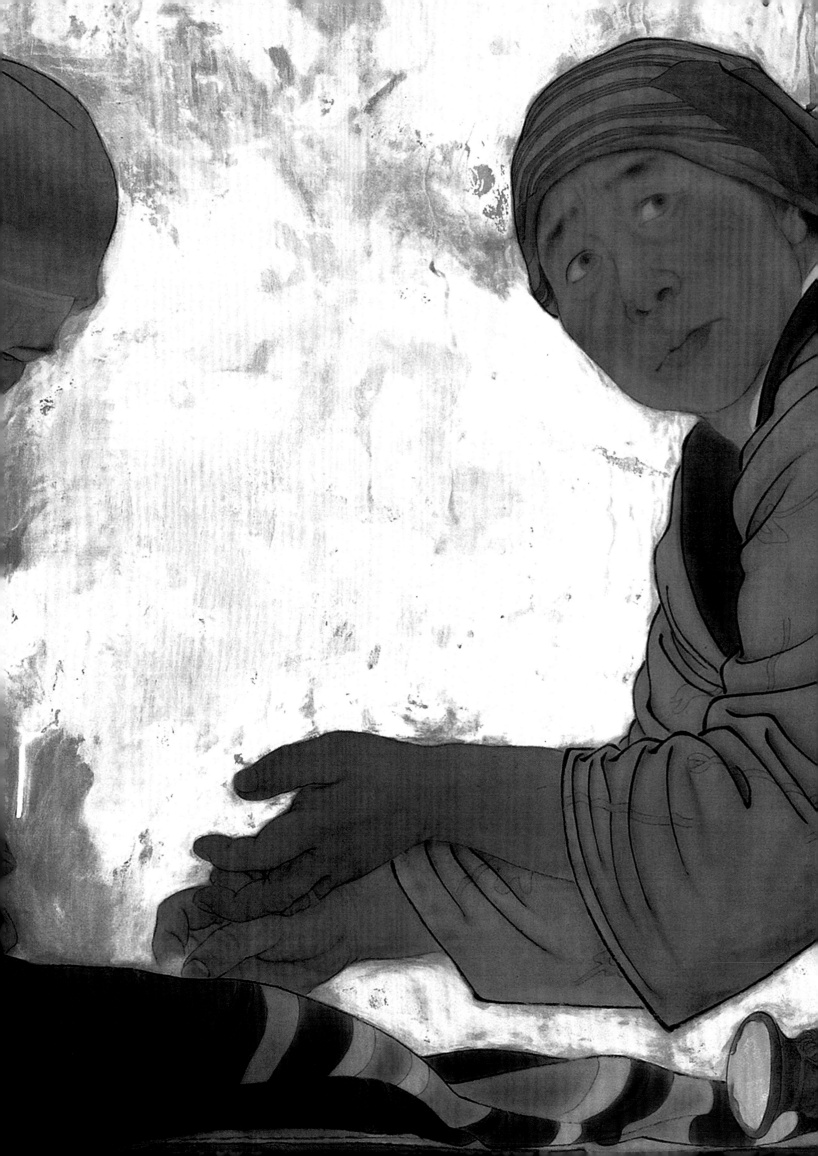

（上接P90）

現代工筆畫的審美，必然產生於傳統完善的文化系統和對事物的完美認知，法度森嚴又意出象外，嚴謹又痛快淋漓。

最後，工筆畫的品評應該與社會現實緊密相連。

回顧歷史，工筆畫因其特有的寫實特性而具備了「記錄」功能，它成為歷朝歷代研究社會現實的重要依據。大到歷史事件，小到服裝服飾，都能在工筆畫中找到依據，亦能看到作者對現實事件的態度。歷史上，《步輦圖》《文姬歸漢圖》等都是此中典範。尤其是《步輦圖》，刻畫了唐太宗接見迎接文成公主入藏的使者祿東贊的情景，表現了具有深刻歷史意義的重大題材。但近期以來，畫家過於關注自我內心世界，反映小事件、小環境、小情趣，作品中看不到畫家從人生體驗和獨立思考中得到的認知，缺乏真正的思考，缺乏表達的深度，缺乏對社會現實的真切關照，人云亦云、鸚鵡學舌的作品暴露出畫家自我反省、批判意識的不足。

「判斷是一件藝術作品成功的開始。」不關注人生與社會問題，不關心人的命運特別是普通人的命運，缺乏基本的社會責任感和人文意識，自然影響了工筆畫精神的深度。藝術家應該延續對人生、對社會負有道義責任的傳統，具有獨立思考與感悟人生、社會的思想，以及強烈的社會責任感、使命感，揚善伐惡，醒世警世，從而增加精神深度，產生有分量的作品。

→ 聖山　150 cm×195 cm　絹本重彩　2015年

←
田園（與王瑛合作）
140 cm×200 cm　絹本重彩　2009年

王水清

　　1974年出生於河南，1996年畢業於河南大學美術系，獲學士學位；2002年畢業於中國戲曲學院舞台美術系，獲碩士學位；2018年畢業於首都師範大學美術學院，獲博士學位。現為中國人民大學藝術學院副教授、繪畫系副主任、中國畫教研室主任。

　　參展經歷

2005年參加全國第六屆工筆畫大展（北京中國美術館）；

2007年參加「黎昌杯」全國第四屆青年中國畫大展並獲優秀獎（北京中國美術館）；

2008年參加書畫三十年‧紀念中國改革開放三十周年藝術成就展（北京國家大劇院）；

2009年參加微觀與精致—第二屆全國工筆畫重彩小幅作品藝術展（北京中國美術館）；

2009年參加北京市第八屆新人新作展（北京博物館）；

2010年參加全國首屆現代工筆畫大展並獲優秀作品獎（中國人民革命軍事博物館）；

2013年參加"泰山之尊"全國中國畫大展（泰安美術館）；

2013年參加自然與藝術—現代中國書畫展（日本東京中國文化中心）；

2013年參加中國現代肖像展（美國密西根大學）；

2013年舉辦水墨清韻—王水清國畫作品展（北京中國人民大學）；

2015年參加慶祝新中國成立六十六周年—多彩貴州‧全國中國畫作品展；

2015年參加全國中國畫作品展（山東煙台）；

2016年10月舉辦清風形韻—王水清工筆肖像作品展（北京中國人民大學）；

2016年12月參加工在當代—2016‧第十屆中國工筆畫大展（北京中國美術館）；

2016年12月參加同工異境—2016學院工筆六人展（中國人民大學美術館）；

2017年1月參加唯識論—2017當代工筆繪畫學術邀請展（鄭州市美術館）。

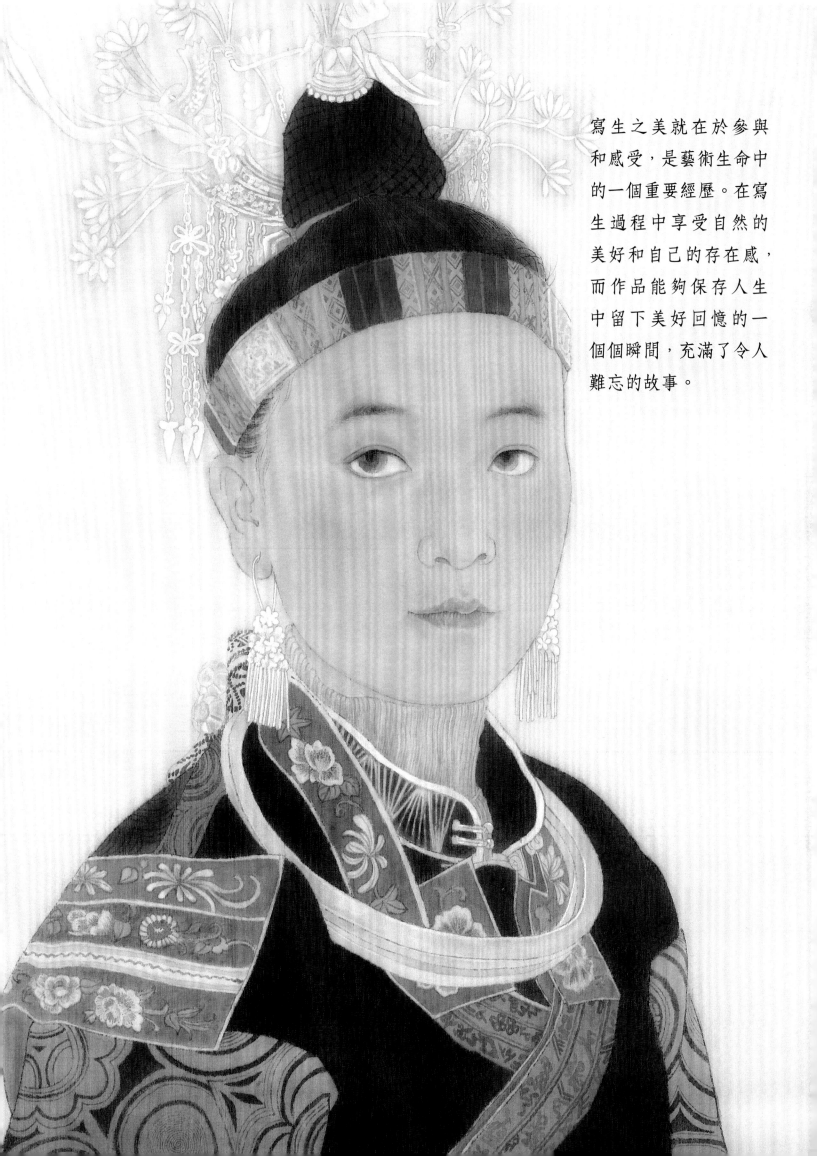

寫生之美就在於參與和感受，是藝術生命中的一個重要經歷。在寫生過程中享受自然的美好和自己的存在感，而作品能夠保存人生中留下美好回憶的一個個瞬間，充滿了令人難忘的故事。

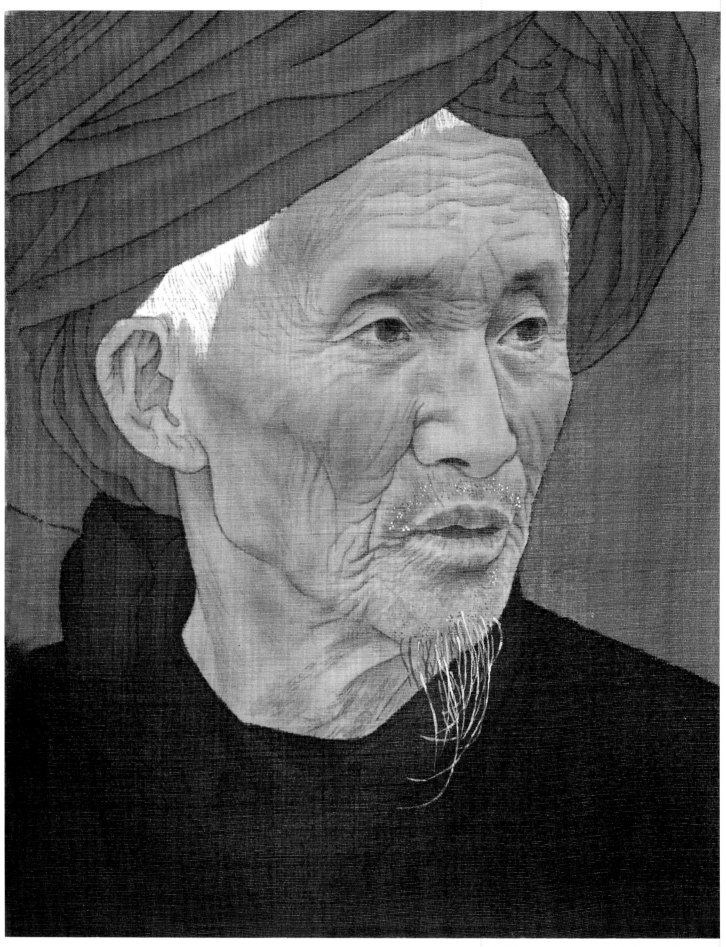

↑**谷雨**　23 cm×18 cm　絹本設色　2015年

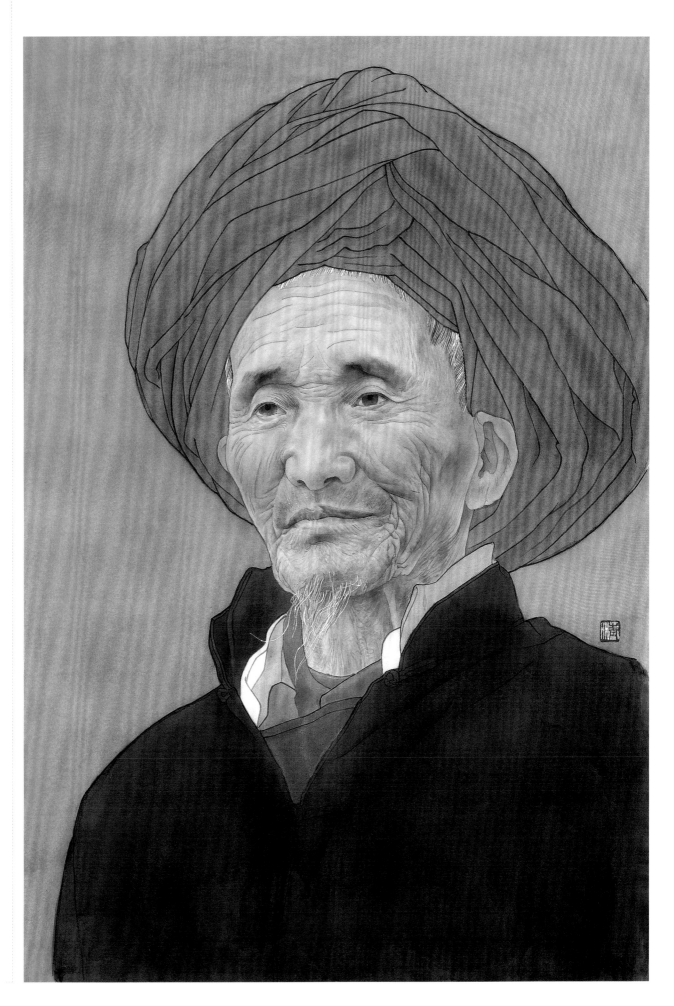

↑寨老　65 cm×46 cm　絹本設色　2015年

風格即人

　　水清，人如其名，清清亮亮、平平靜靜，總是那麼簡單而熱情地生活著，努力著。畫如其性，自然、單純、質樸而本真，沒有太多的思想負累，無須波瀾壯闊的前景，只願貪圖簡單而快樂的藝術人生，這種簡單到極致的享樂無疑是靈魂深處的本真。正是這種天然的本真，讓她的藝術追求純粹而快樂，正如她近段時間給我看的一批畫，一批畫幅不大，但卻精致生動地描繪苗族風情的肖像畫，深深地打動了我。自然，畫少數民族題材的畫家很多，描繪苗族題材的更是不在少數，但像水清筆下這麼樸素、自然，如生靈自現的氣息撲面而來的吸引才最是鐘情。

　　水清一路走來，在繪畫的道路上當然也有諸多的碰撞、衝突和矛盾，也一直在尋找與之生命靈魂深處所暗合的藝術感動與心靈映照，而這兩年來多次深入貴州苗寨的采風考察，恰是激發她近期創作靈感的原動力，她寫生日記裡有這樣一段話：「這兩年我連續幾次深入貴州苗族聚居區采風，那裡是一個具有原生態獨特魅力的地方。人們愛美，炫目的銀飾、蠟染、刺繡凝聚著苗族人的智慧、審美和心血。人與人、人與自然的關系和諧而單純，老人厚重、滄桑，女人們頗具天然之美，不施粉黛，勤勞、熱情、質樸、大方，男人們健壯、陽剛、豪放，我被他們真誠善良的個性品質所深深地打動。」正是這種與之情感相交合的吸引促使水清在塑造作品人物形像時賦予了其靈魂深處的本真，即使是繁複的衣裝與不加修飾的華麗也難掩其清素的外延，充盈畫面的拙樸氣質流灌其間：或一顰一笑，或一喜一怒，或一個平靜如水般的眼神……無論是滄桑的老者，清靈的少年，抑或是質樸美麗的苗女，都慢慢融化進溫暖的心裡，滿滿的全是流淌的生動的愛和自然。這種由心隨性的表達是對萬物有靈的崇拜和尊重，是與泥土的相合相契，是與靈魂的互唱共挽，毫無做作，更無矯飾，只是這麼樸素著，單純著，真實著，平靜著……（袁玲玲）

→
寨老（局部）

↑阿朵　23 cm×18 cm　絹本設色　2015年

↑山花　23 cm×18 cm　絹本設色　2015年

←遠望 65 cm×46 cm 絹本設色 2016年

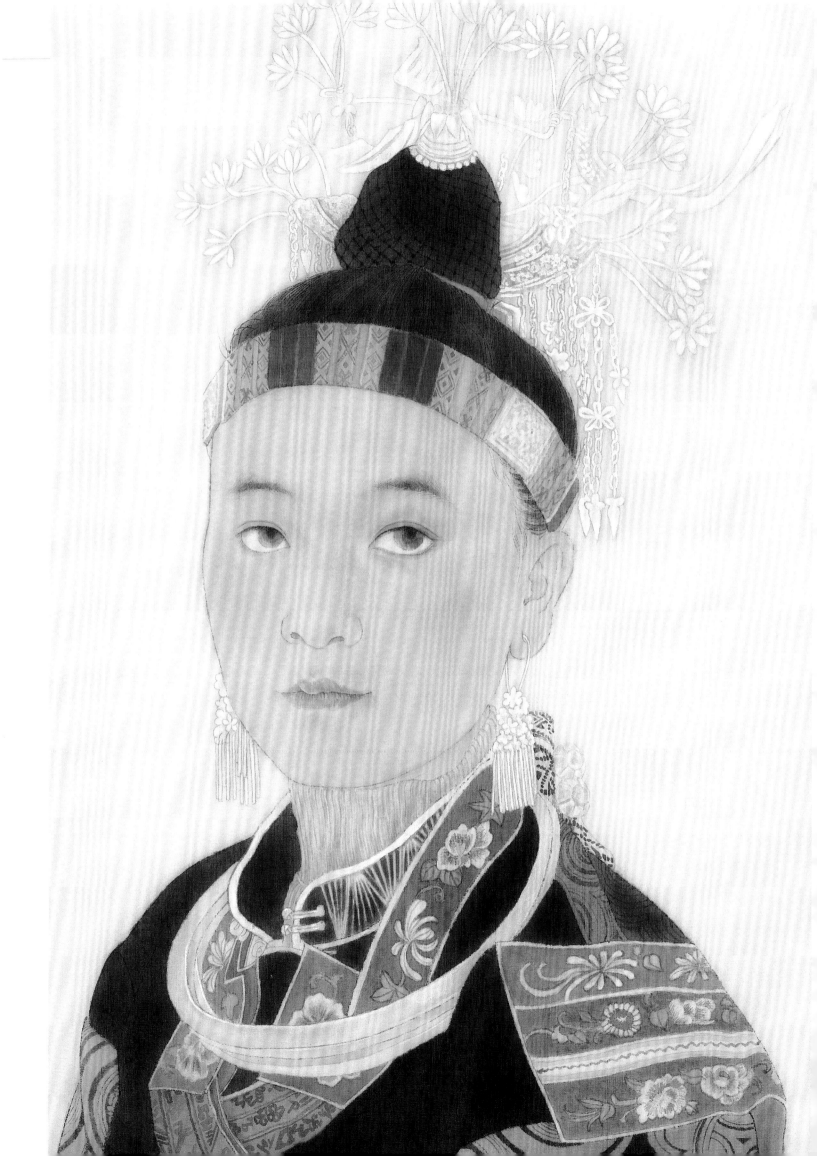

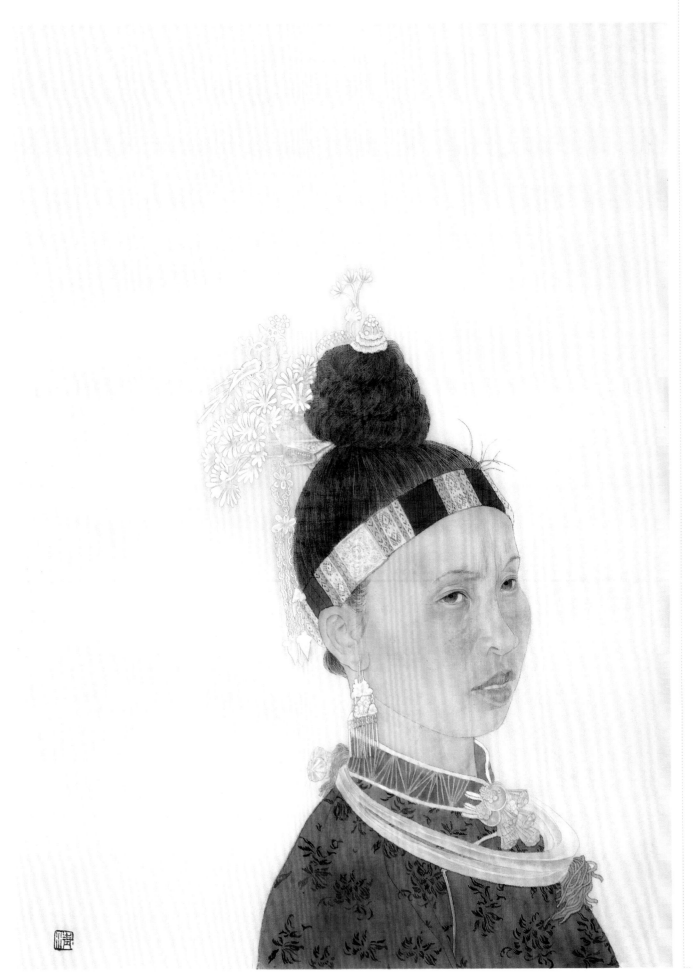

← 秋思　65 cm×46 cm　絹本設色　2016年

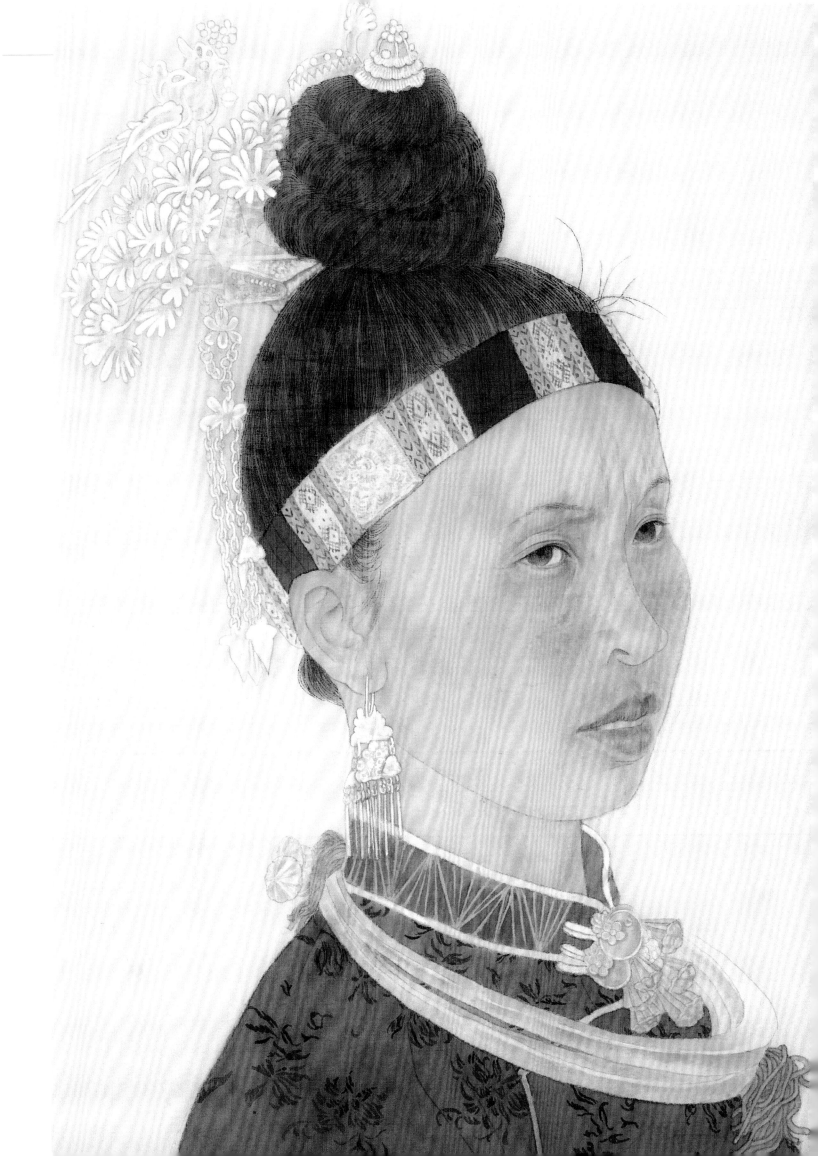

←遠方　36 cm×26 cm　絹本設色　2016年

→玉華如夢　23 cm×18 cm　絹本設色　2015年

←歲月靜好　65 cm×46 cm　絹本設色　2014年

→ 山裡娃　65 cm×46 cm　絹本設色　2015年

山裡娃（局部）

　　寫生之美就在於參與和感受，是藝術生命中的一個重要經歷。在寫生過程中享受自然的美好和自己的存在感，而作品能夠保存人生中留下美好回憶的一個個瞬間，充滿了令人難忘的故事。

←
山裡娃（局部）

題材反思

　　少數民族題材自20世紀30年代開始已經成為眾多畫家願意嘗試和挖掘的對象，各種對其神秘的民族風情、自然風貌的表現的作品不但探索出多種藝術語言表達方法，更成就了不少大師的獨特繪畫風貌。少數民族地區與眾不同的形象、民居、服飾、風俗，可以滿足繪畫創作豐富的視覺元素和新鮮的精神感受，特別是在同質化傾向越來越嚴重的今天，這些豐富性和新鮮感滿足了人們在新時期的審美需求。因此，越來越多的畫家對這類題材心嚮往之並投身其中。

　　新中國少數民族題材的繪畫創作，風情描繪是非常重要的部分。風情是一個民族在特定的自然地理環境、文化歷史背景下長期形成的民族習俗和風土人情。它不僅呈現了不同民族的生產生活方式，同時也是本民族文化的沉澱和在現實生活中的具體體現。少數民族大都地處邊疆地區，奇異的自然風光以及民族生存環境和漢族司空見慣的生活環境有很大區別，對多數觀眾來說是新奇的。藝術創作中對新奇的追求是有其積極的意義。藝術創作離不開對新奇的追求，沒有求新、求異、求變思想意識的人，是不可能做好藝術創新的。

　　風情描繪就是畫家用畫筆描繪出的這些外在的對我們來說有新奇感的民族特徵。剛開始，觀眾對少數民族的生活是不了解的，很多人都是從繪畫作品中認識到少數民族奇特的服飾和習慣。而精神表現是內在的，更深層次的。它包括深入挖掘所畫對象的內心情感，或者「借景生情」，透過所描繪的對象表達畫家自己的內心，表現一個民族獨特的精神共性，或者是透過少數民族的描繪表達一個時代的精神狀態。精神性是現代繪畫應該追求的方向。藝術應該具有比美感上的滿足更加重要的某種意義，畫家也應該在他們的繪畫創作和理論思考上更加注重對繪畫本質——藝術精神性的關注，在形式表達的背後，精神性是湧動著的心靈產物，它的律動和深刻性讓繪畫得到長久的生命力。少數民族題材中國畫，如果失去了對精神的關注和表現，也就失去了藝術的靈魂。少數民族題材美術創作不能局限於以風情、服飾為素材的地域特色和民族特色這種單純從表像到表像的外在特徵描繪上，而是應強調民族內在精神的演繹與挖掘這一創作趨向。畫家顯然不能只停留在民族外在的奇異層面，而是要挖掘背後的民族精神，展示一種當代的人生境遇，傳達畫家對社會對生命的思考和認識。

　　少數民族的美術創作在當代已經成為興旺繁榮的趨勢，甚至作為一種潮流而存在。少數民族題材繪畫創作作品從數量上看，已經達到了中國美術史中空前繁榮的階段。但是也出現了一些問題。雖然表現少數民族題材的作品數量很大，但是和以往相比質量顯得不如人意，漸漸呈現一種平緩的態勢，缺乏一些視覺衝擊力很強的作品。問題主要表現在：

（下轉P127）

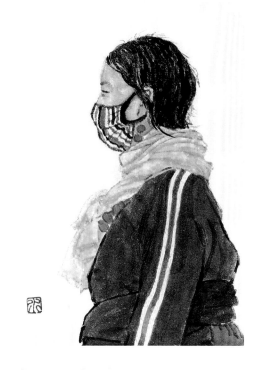

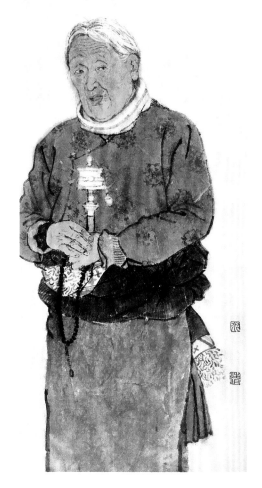

↑甘南寫生　17 cm×11 cm　紙本設色　2016年
↑甘南寫生　30 cm×15 cm　紙本設色　2016年

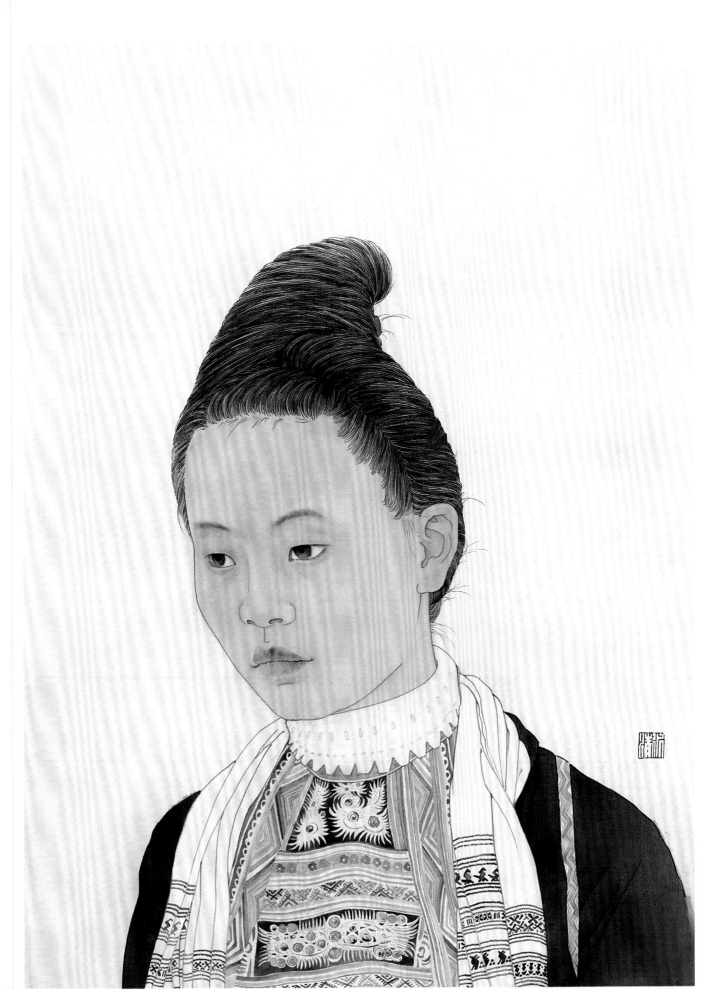

↑心語　65 cm×46 cm　絹本設色　2015年

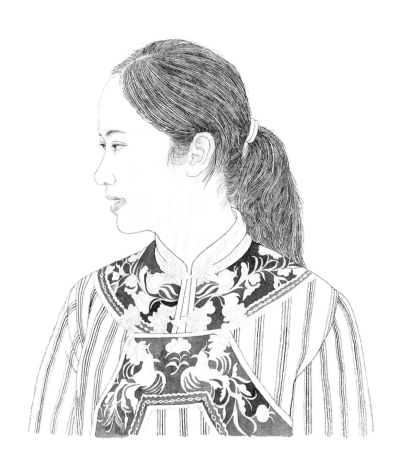

↑ **山谷幽蘭**（步驟圖）

創作步驟

步驟一 這是一個現代苗族青年女子肖像，側面含笑，笑容動人。認真觀察對象，確定好構圖，以鉛筆勾畫。重點在於人物的神情和衣服的花紋。花紋圖案的刻畫要一絲不苟，不可潦草，圖案在工筆畫面裡非常重要，畫好了畫面會呈現出很好的平面感和裝飾性。

步驟二 鉛筆稿起好以後，將熟宣紙蓋上，用勾線筆勾勒。頭髮在原先鉛筆稿分組的基礎上去填充細密的線，這樣畫出的頭髮顯得濃密又蓬鬆。勾線時根據人物不同的部位和質地區分墨色，頭髮和衣服輪廓線用稍重的墨，膚色用稍淺淡的墨。注意用線均勻、有力。

步驟三 線描畫完之後，先染墨色較多的地方。用墨將人物的眼睛、眉毛以及頭髮細細渲染。眼睛是渲染的重點，結合生理結構染出立體感和空間關係。接著用顏色在墨色素染的基礎上根據人物臉部的結構繼續渲染。人物的臉頰、嘴唇和耳朵等部位佈滿血管，是易充血的部位，可以用淡淡的曙紅反覆渲染。透過渲染不僅可以增強線的表現力，還可以將臉部無法用線的部位表現出來。

步驟四 用簡單的墨色和膚色渲染五官以後，就可以調膚色進行罩染。注意要根據不同的人物調不同的膚色。這個苗族姑娘膚色較深，可以在朱磦加三綠調成的基本膚色中稍微加上一點淡墨，大量加水調和，輕薄地罩染整個皮膚部分。多罩幾遍。頭髮要用墨染出起伏關係，然後以赭石加藤黃調成的赭黃色整體罩染。衣服上的花紋平塗即可。

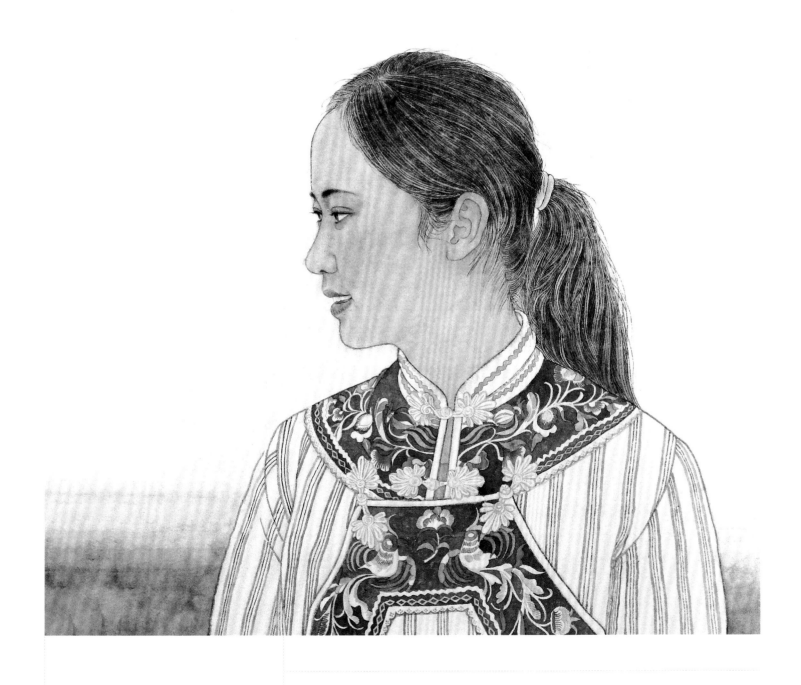

↑**山谷幽蘭** 68 cm×60 cm 紙本設色 2019 年

　　步驟五 在渲染與罩色的交替過程中，對人物臉部結構不斷地深入刻畫，要重視五官和周圍肌膚的連接和過渡關係，這樣才能使臉部形成一個有機的整體。用很淡的曙紅色復勾皮膚的墨線，使膚色更加柔潤。調整畫面，最後完成。

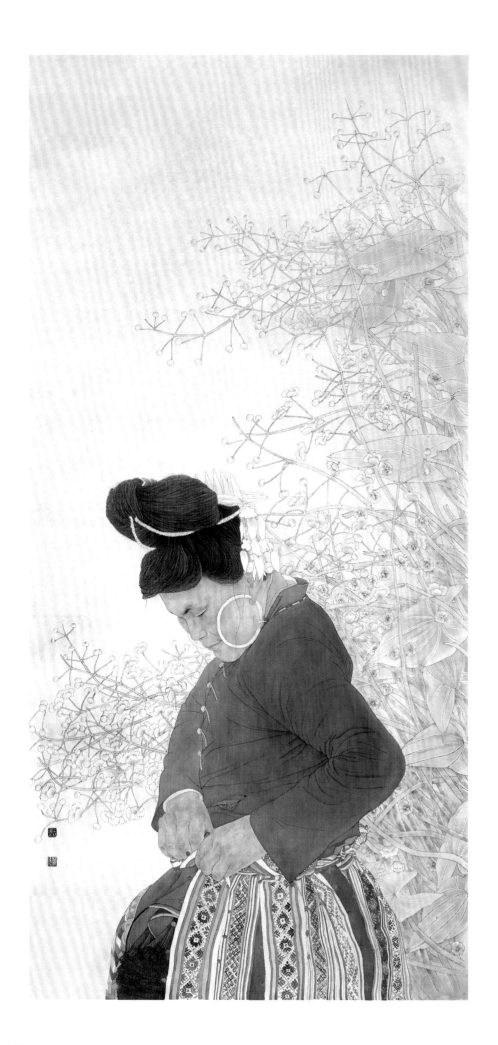

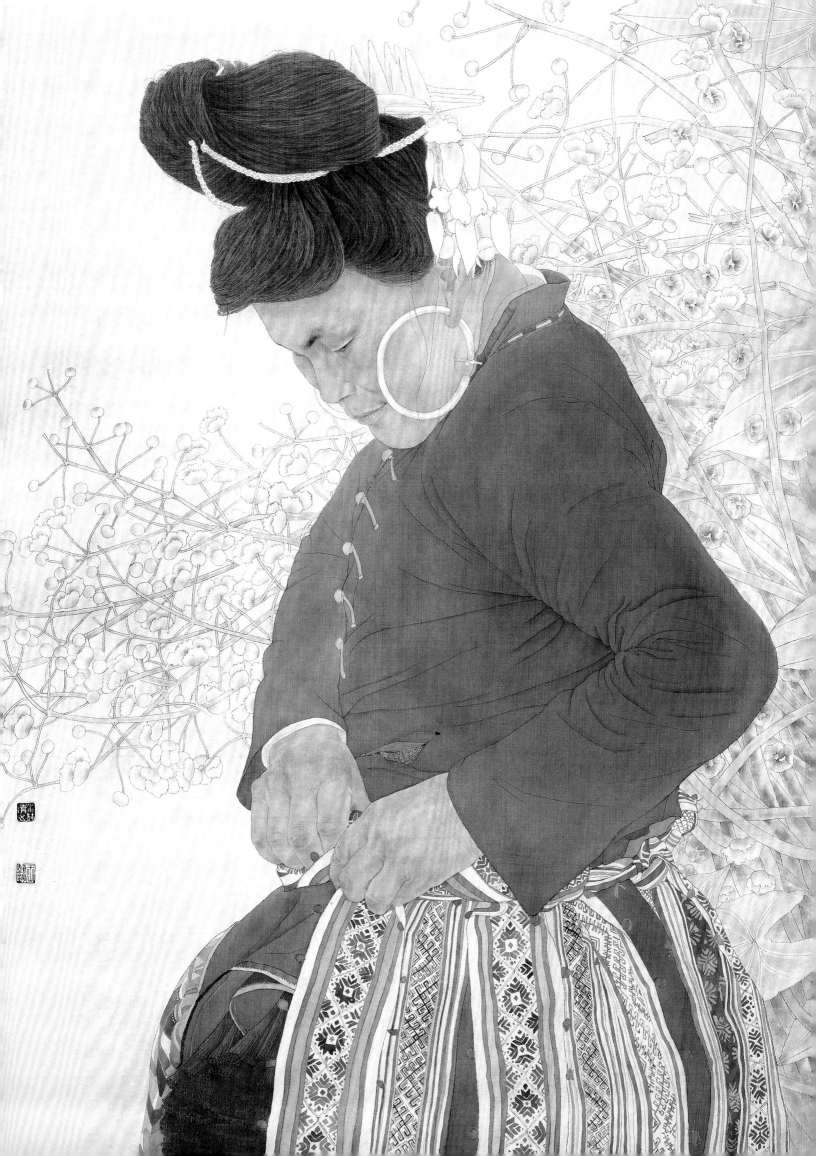

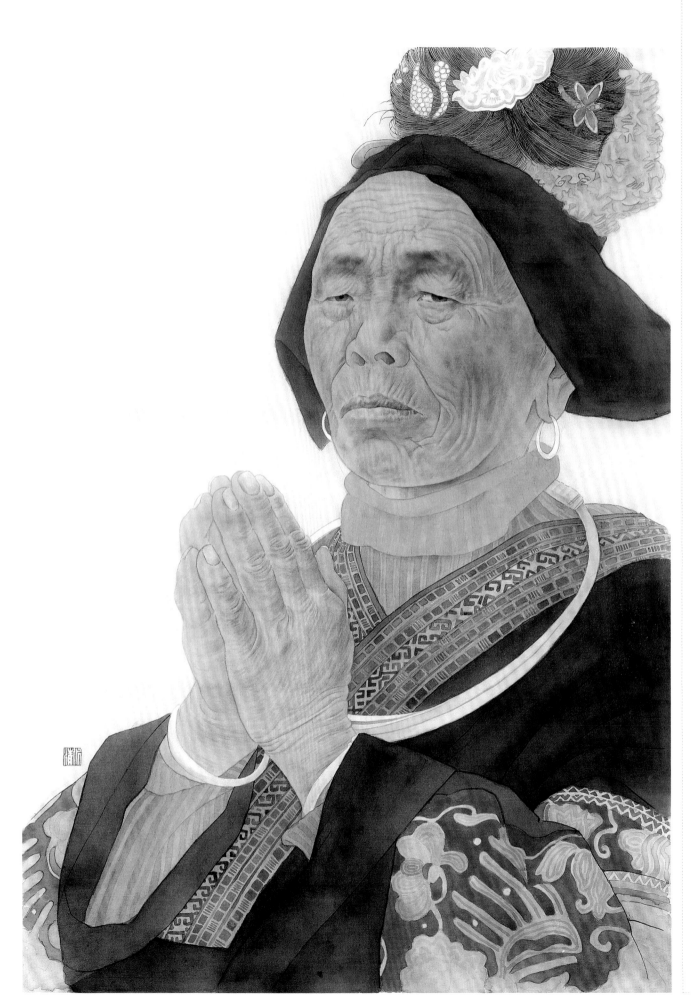

←祈　65 cm×46 cm　絹本設色　2015年

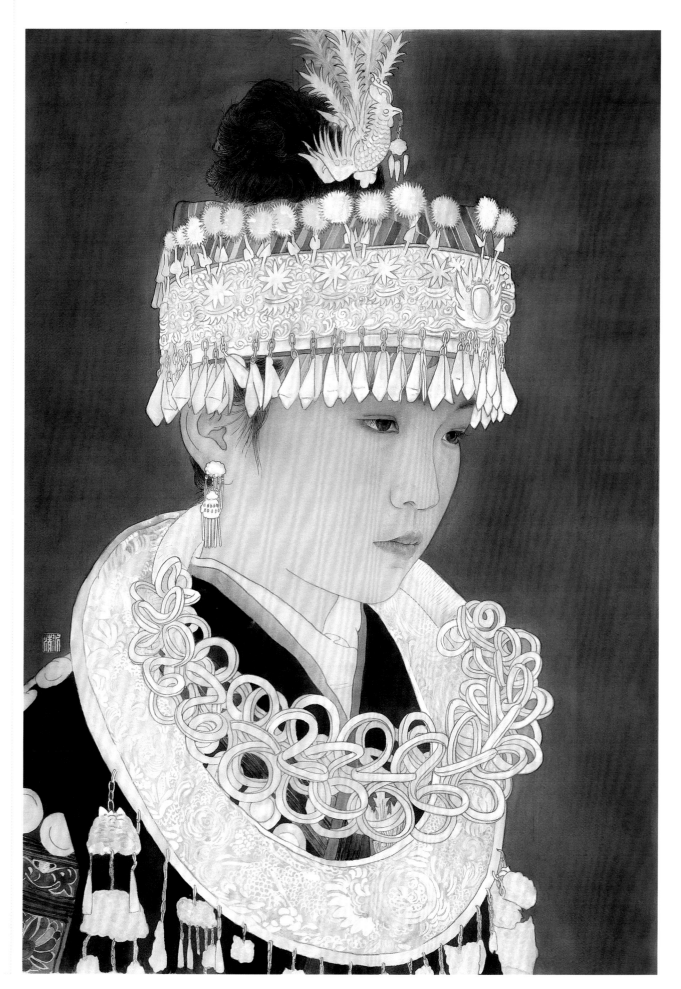

→清音　65 cm×46 cm　絹本設色　2015年

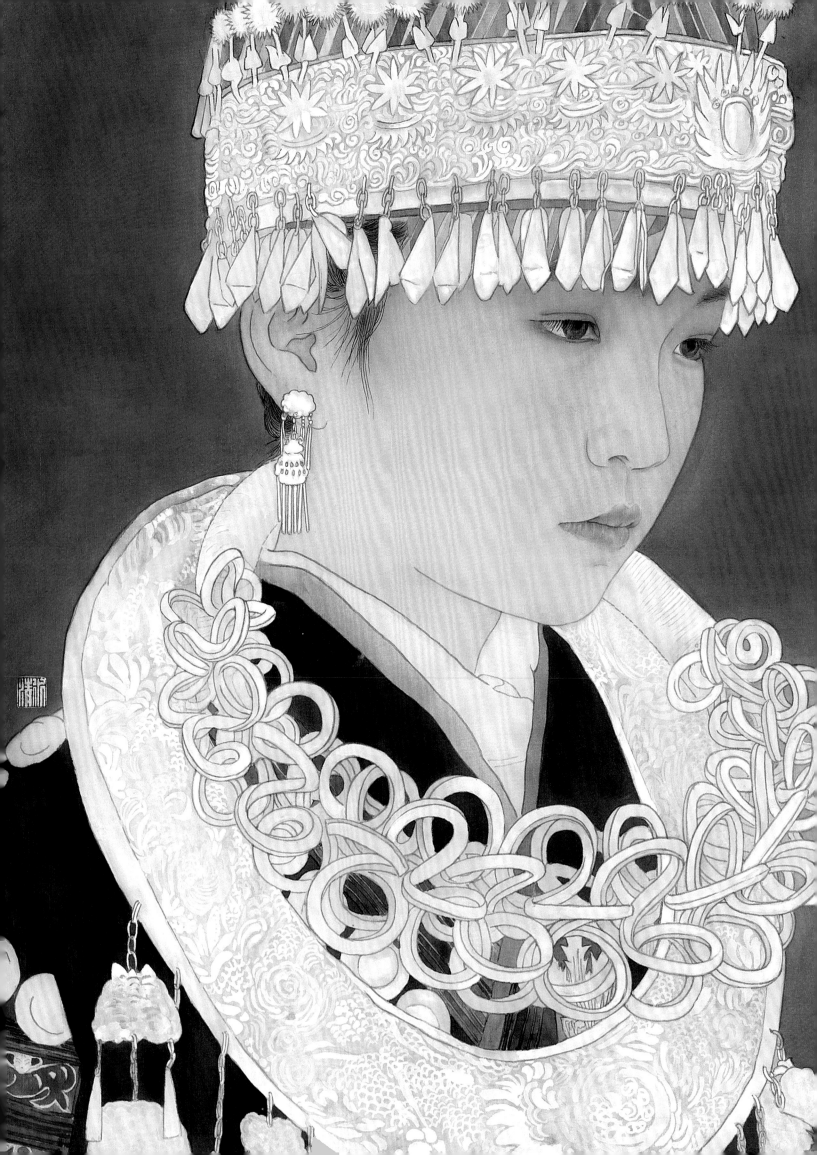

（上接 P118）

一、風情描繪的淺層化現象

很多少數民族題材的繪畫作品停留在淺層的風情描繪的層面上。很多作品往往是以局外人獵奇的眼光去描繪畫家並不熟悉的概念中的少數民族。繪畫僅僅局限於民族服飾、風情為素材的地域特色和民族特色等外在特徵的描繪上。一提到蒙古族就是策馬揚鞭，藏族就是手搖轉經筒，苗族就是亮閃閃的繁雜銀飾……繪畫僅僅是作為圖解而存在，再沒有更深刻的內涵了。早一輩畫家作品中鮮活的民族生活細節以及豐富性也被遺落了。同時由於許多少數民族地區地域廣闊或地處邊疆，並非在交通便利的城鎮，一些畫家其實並沒有如前輩那樣親身在少數民族地區體驗生活，他們對少數民族豐富的民情風俗和內在的精神品質缺乏深層次的認識；尤其是近年來由於生活節奏加快，交通工具和攝影工具的便利，近乎旅遊式的采風也改變了以往畫家深入生活蒐集素材的傳統，畫家到少數民族地區只是走走、看看，拍些照片，回來就創作一些作品，這種走馬觀花、流於形式的「快餐式」體驗生活的方式使得畫家們往往只觀察到少數民族的一些表面特徵如具有民族特色的服飾、民居與人文景觀等，而缺乏對民族文化的深入了解，也就難以產生創造新的藝術語言所需要的靈感。這樣的作品必然是內容淺薄而且表面化。另外由於這一時期市場繁榮，一些畫家會根據市場流行品味去調整創作思路，使藝術商品化泛濫，造成藝術本身的異化，從而使得經濟價值代替審美價值，表面的暫時的轟動效應代替較持久的審美效應，淺薄的娛樂消遣功能代替了藝術的社會批判功能和陶冶功能。藝術品呈現出媚俗化的傾向，忽略了對少數民族人物內心和精神氣質的刻畫，所創作的作品往往就缺乏精神內涵和藝術生命力。畫家應當透過畫面，顯示出某個民族獨特的審美體驗和真實的生存狀態以及他們的精神內涵。

二、形式雷同，鮮有深刻挖掘人物精神的震撼人心的作品

從現在很多國家級的大展中我們可以看到，雖然少數民族題材的作品數量很多但大多感覺相同，甚至色彩、造型、構圖也很相似，構思概念化，表現手法模式化。許多作品的內容你中有我、我中有你，相互模仿導致作品缺乏鮮明個性。很多畫家往往趨之若鶩地效仿某一位脫穎而出的畫家，畫面上總是出現似曾相識的面孔和形態，畫面構成元素都差不多，人物的組合也很類似。在這些作品中，藏族題材的繪畫占很大比重。越來越多的畫家把宗教色彩帶進畫面，他們往往只是模式化地表現廟宇、經幡、喇嘛等宗教元素；但由於缺乏對這些宗教元素思想內涵的深刻理解，結果不僅未能賦予作品民族文化氣息，反而只能給人一種複製的感覺。

（下轉 P138）

←
清音（局部）

← 卻上心頭　120 cm×100 cm　絹本設色　2015年

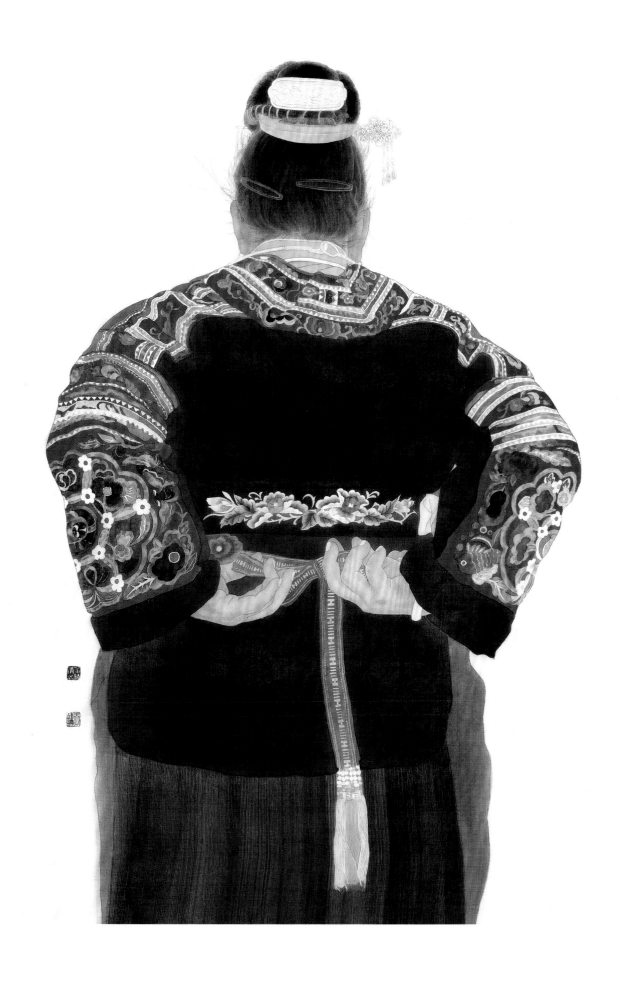

↑年輪　150 cm×80 cm　絹本設色　2015年

妝　210 cm×100 cm　絹本設色　2017年

→
望歸　130 cm×65 cm　絹本設色　2018年

結髮雲墨間
200 cm×110 cm　絹本設色　2015年

沙小姐妹　128 cm×116 cm　絹本設色　2016年

沙小姐妹（局部）

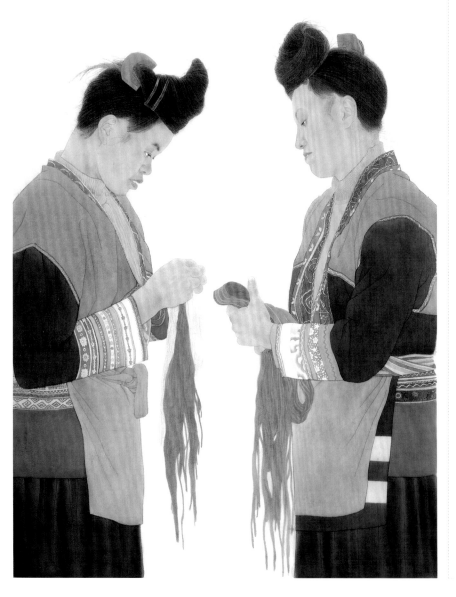

苗紅之戀　200 cm×110 cm　絹本設色　2015年

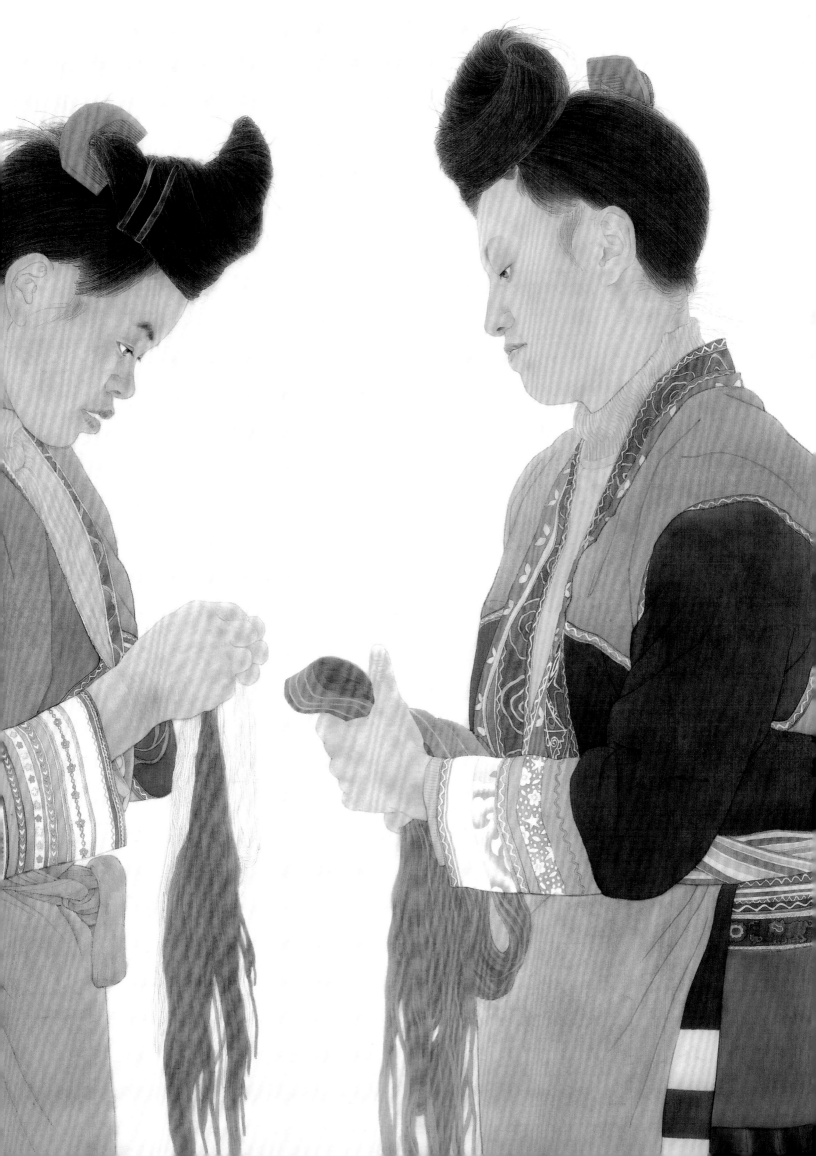

（上接 P127）

三、時代精神的表現缺失

目前，很多少數民族的繪畫創作常延續的是幾十年前的面貌，缺少反映現在這個時代精神的作品。隨著經濟的發展，少數民族的衣食住行與漢人的差異越來越小，有很多民族日常生活的穿著打扮已經漢化，他們日常也穿牛仔褲、運動鞋，只有重大節日或習俗性禮儀時候才穿本民族的服裝。有些民族把漢服和民族服混搭，比如蒙古族年輕的女孩兒也追求時尚，穿本民族的衣裙配以時髦品牌的馬靴，這是民族融合的新面貌，這是中國經濟發展民族團結的側面反映。與此相適應，現代的少數民族的精神狀態也較以往有了變化。這些都是畫家應該去表現的內容。但是當今的少數民族作品很少有這種表現，大多數在服飾的描繪上都太過於拘謹，衣服、鞋子、挎包、帽子，甚至耳環等裝飾品都一定是正統的民族服飾，而且搭配一致，穿法統一。這樣就和現今的時代絕緣了。其實現在不少藏族孩子上學也穿Nike鞋，背喜羊羊、灰太狼的書包。和以前的孩子不同，他們也在接受現代教育，夢想以後能考上大學。穿藏袍的女人手裡也可能拎一個LV手袋，可能也在追求自己的事業。這就是我們這個時代的少數民族，他們保留著自己的民族習慣，但也受到了外來的生活影響，他們會騎馬騎駱駝，但也會騎自行車和開汽車，他們吃自製的食物，但有時也吃漢堡火腿。現實生活是千變萬化的，生活的點點滴滴和方方面面對藝術家來說都是取之不盡的創作材料，給藝術家帶來無窮的靈感。只要扎根於生活，藝術的源泉就不會枯竭。如果這些變化能夠在美術作品中適當地得以表現，那麼這樣的少數民族題材美術會更具有時代感。一件優秀的美術作品是一個時代、一種文化的縮影。所以，創作者要緊扣時代脈搏，深入實際生活，用心去體會畫面以外的情感，創作出更多更好的富有時代特徵的少數民族題材的美術品。

創作理念

我從兩年前開始從事少數民族工筆人物畫的創作，期間多次深入貴州苗族的聚居區采風，和當地人吃住在一起，一方面是為了蒐集創作素材，另一方面也是為了盡可能多地去體驗和感受。我認為要了解一個民族，可以從多個方面，比如接觸相關的文學作品、音樂、手工藝品等，會迅速抓住一些符號性的東西，也可能會衍生出自己的感觸。但更直觀和重要的還是體驗，與當地人交流，熟悉他們待人接物的方式，觀察他們言談舉止的表情，多畫些現場的速寫，用心去感受，才能創作出有血有肉的好作品。剛開始我是作為一個外鄉人獵奇的心態去蒐集素材，對苗族人的印像也僅僅是概念化的刺繡的服裝和炫目的銀飾。可是後來感受到的遠遠超出了我的預期。貴州是一個具有原生態獨特魅力的地方。苗族人由於歷史戰亂的原因，世世代代生活在深山裡，自然條件很艱苦，能耕種的土地非常少，農作物的產量極低。有些地方有「一頂草帽一窩苞谷」的說法，意思是只要有一頂草帽那麼點的土地都要種上糧食。雖然生活條件很差，但他們卻時時保持著樂觀精神，用堅韌和毅力讓生命繁衍，讓生活繼續。他們勤勞、堅毅、團結、樸實又很愛美，這是他們的民族性格。他們住在茅草屋或者木板樓裡，都是樸實無華，但在他們身上卻散發出一種高貴的氣質，苗族的服裝可稱得上華美，彰顯的艷麗豐富程度讓人嘆為觀止。準備這些服飾往往要很多年，苗族女性從

（下轉 P142）

↑速寫

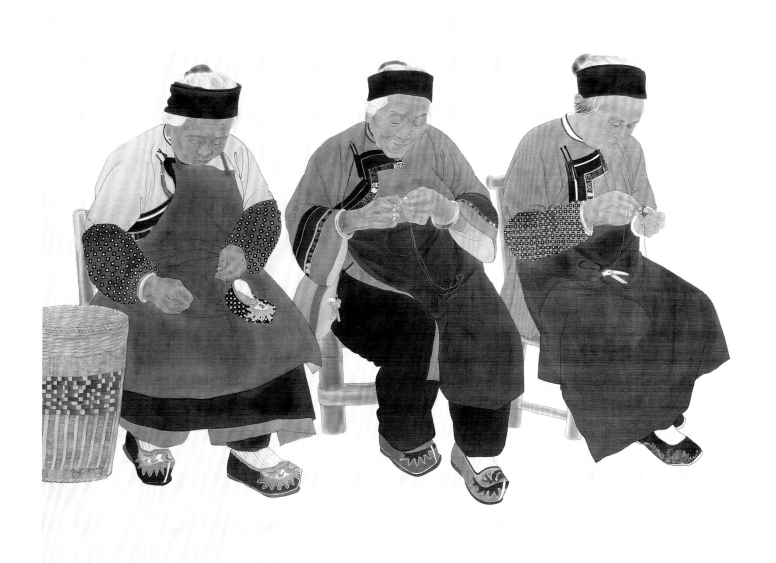

↑繡　150 cm×150 cm　絹本設色　2014年

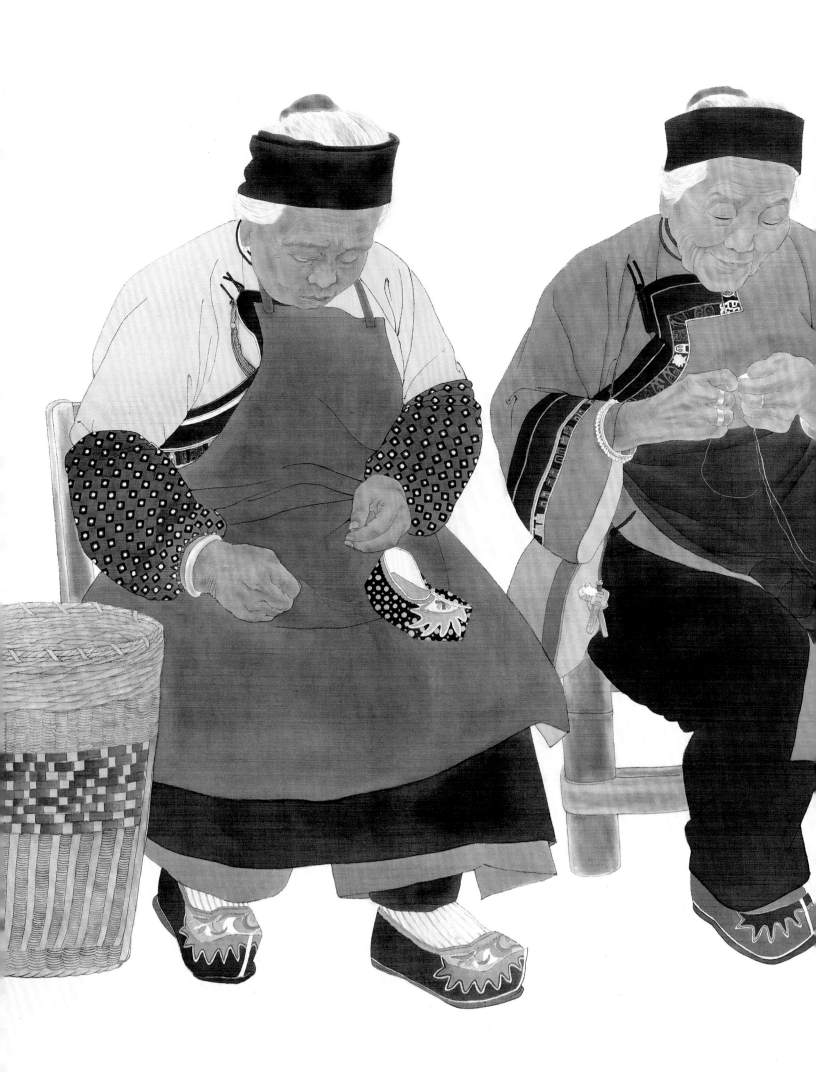

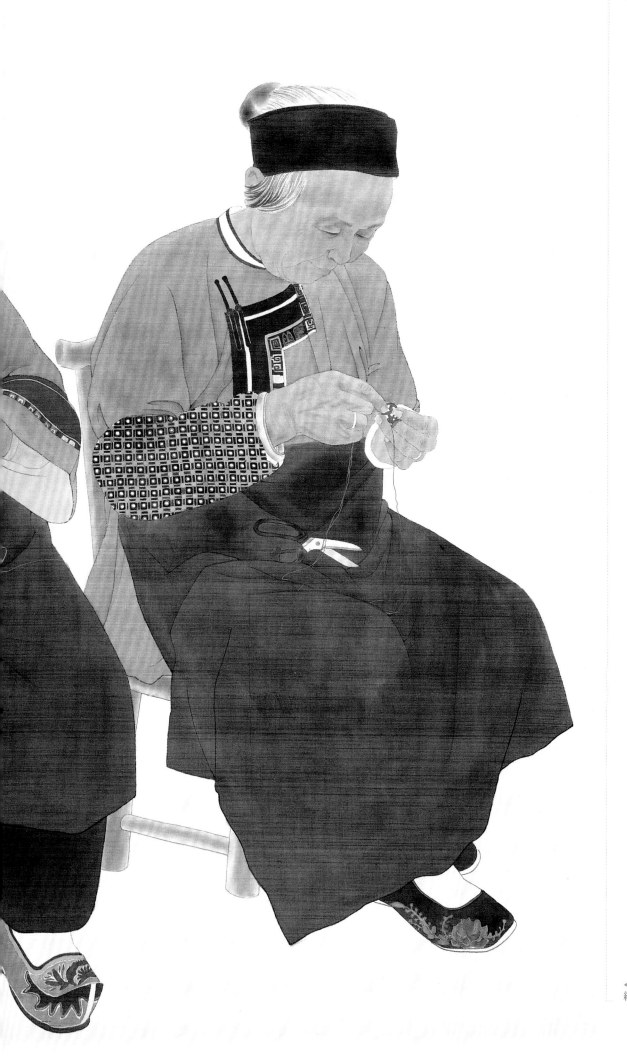

繡（局部）

←
繡（局部）

（上接P138）

四五歲開始一直到老死，織布、刺繡會伴隨她們一生。家裡人穿著的好壞是她們一輩子的責任。在節日裡，我們會發現每個苗女盛裝衣服上的刺繡圖案密密麻麻，不但繡得巧奪天工，更重要的是各自不同，極富創造力。那些圖案充滿了想像力，配色也極其大膽，強烈而又能巧妙協調，洋溢著浪漫激情和充沛的生命力，達到了許多有經驗的藝術家也難以企及的境界。苗繡上的這些圖案大多與他們族群的歷史發展演變有關。苗族的女性勤勞聰慧，心靈手巧。她們頗具天然之美，不施粉黛，一天到晚不得閒，做飯，餵豬，紡紗，織布，刺繡，帶孩子，下地幹活和下水摸魚的身姿與男人無異。生活雖然艱苦但她們很樂觀，待人接物很大方，有遊客到家裡來她們會很熱情地唱山歌敬米酒，毫無拘束之感。在那裡人與人、人與自然的關係和諧而單純，老人厚重、滄桑，女人們勤勞、熱情、質樸、大方，男人們健壯、陽剛、豪放，越是了解他們就越是喜愛他們，深深地被他們打動。這期間我進行了大量的寫生和創作。我希望能畫出苗族人的深沉和微妙的情感。受文藝復興時期德國畫家霍爾拜因的肖像畫的影響，我畫的這些人物的肖像都是肅穆和沉靜的，我認為這樣的表情才能夠凸顯苗族人敬畏自然，與自然息息相關的永恆精神。在人物形象的刻畫上，我努力體會各個人物不同的造型特點和微妙的精神狀態，避免概念化和千人一面。在表現方法上，我避免運用那些炫人耳目的特殊技法，大多運用單純的勾線平塗的傳統技法，借以傳達出苗族人樸實厚重的品格。

今天，由於現代文明，傳統的民族性正在被慢慢消解。少數民族地區的人們正在漸漸被漢族同化，穿民族服裝，保持本民族習俗的年輕人越來越少見了。以自由戀愛為主的苗族新一代女性，都不再進行「游方」，而是使用手機和聊天工具發現戀愛伙伴；苗族即興對唱的情歌，早已被換成了流行歌曲；日本學者反覆尋根研究的「苗揪揪」（苗族女性的髮式名稱），已經難以見到。這是一個嚴酷的事實。少數民族的精神性和時代性成了悖論。在現階段，面對國際化的趨勢，中華民族要對自己的民族性做出一個詮釋，我想對於少數民族題材的探索必定為其帶來啟示。作為一個畫家，我們要努力用繪畫記錄下這個時代的精神。

←
速寫

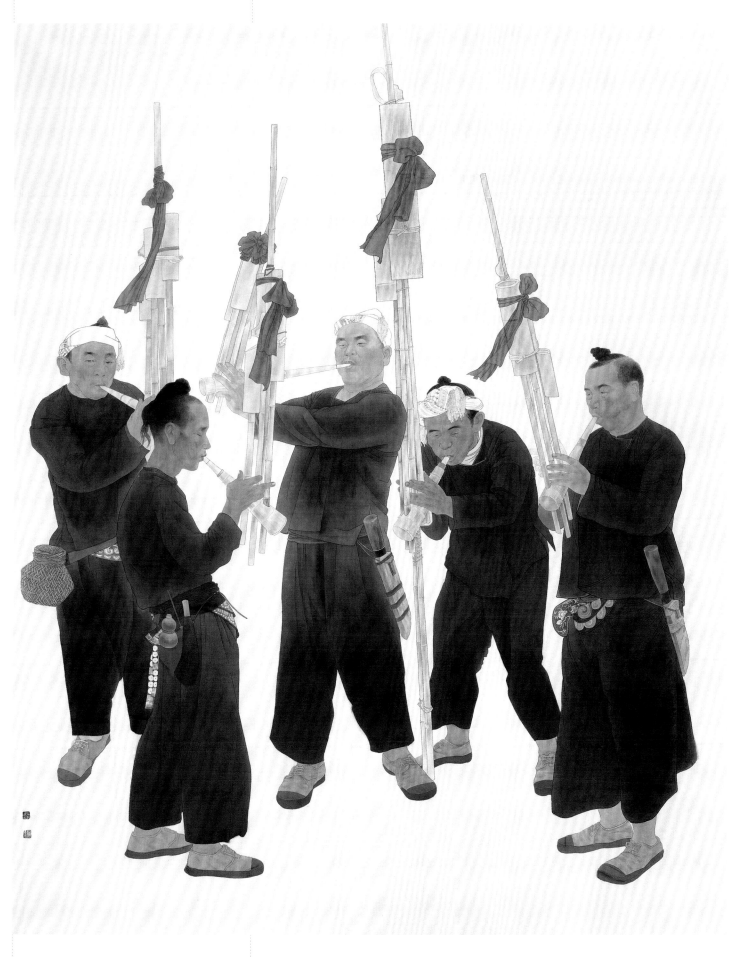

↑三月三　220 cm×180 cm　絹本設色　2014年

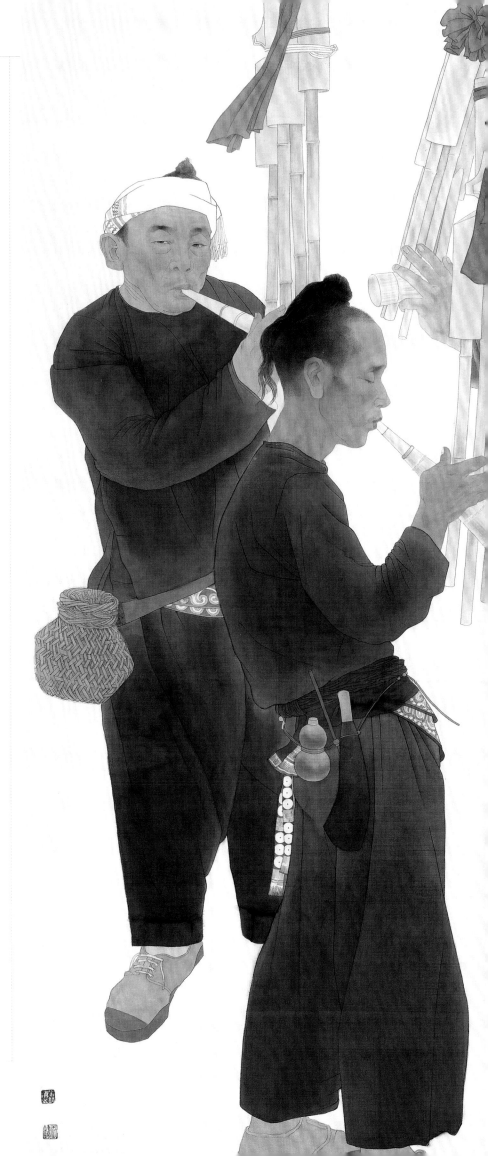

三月三（局部）

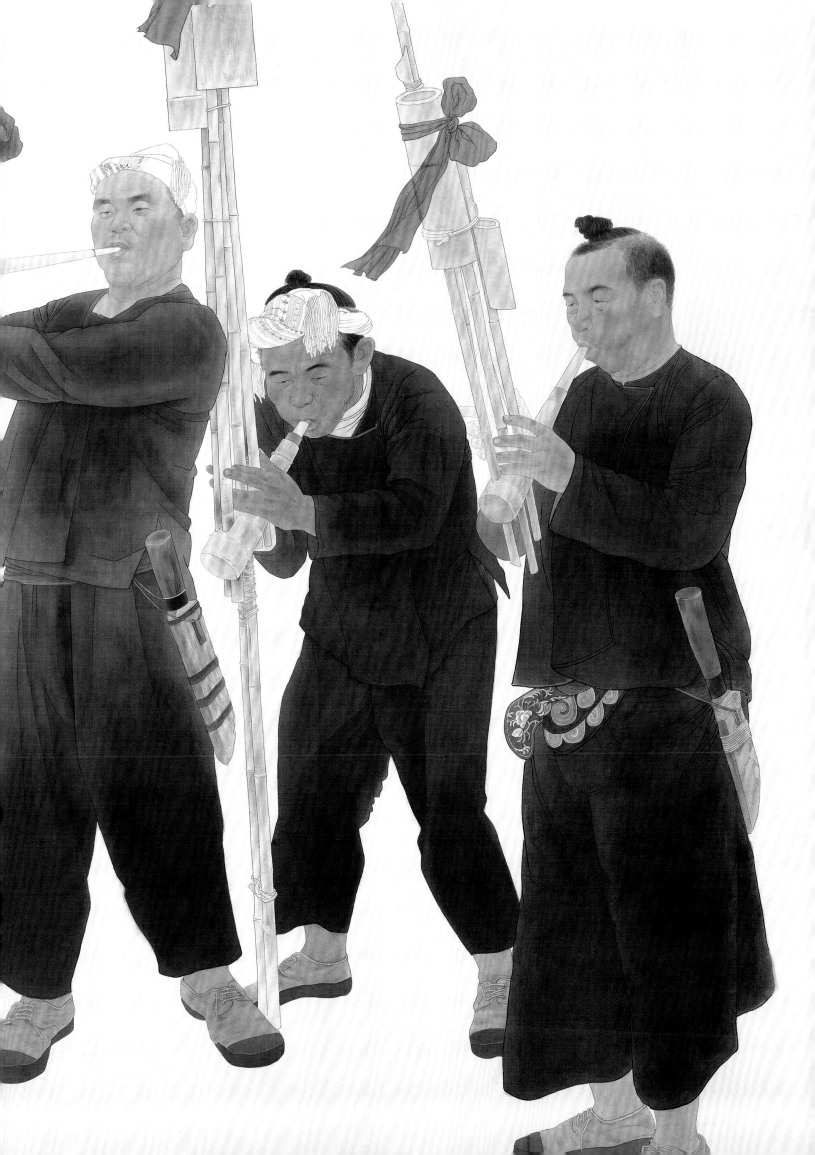

創作感悟

單純、樸實的美比任何矯飾都更震撼心靈。

我把這種樸素的美，作為我的繪畫實踐中不斷地進行嘗試的目標，力求接近它歌頌它。

借助傳統的表現語言，在心靈情感的引導下，避免多餘的粉飾，讓我的人物畫中的角色不失精神，是我奢求的一種視覺展現。

世世代代居於黔東南的苗族，生活艱困，卻留存了古樸文化的獨特品質。他們那種樂觀、讚美生活和勞動的態度，創造出了超越世俗的獨特服飾文化。我對這種炫目又樸實的服飾有著一股痴迷。我想盡力挖掘這種質樸的衣表後面，能撼動我們內心的內容。

← 速寫

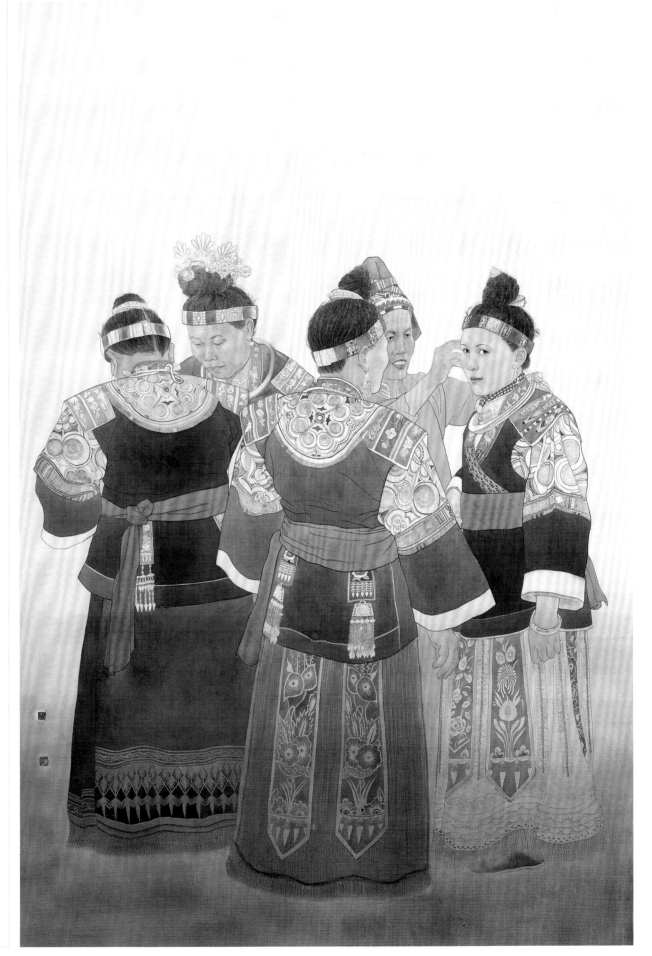

↑苗家六月天　220 cm×180 cm　絹本設色　2016年

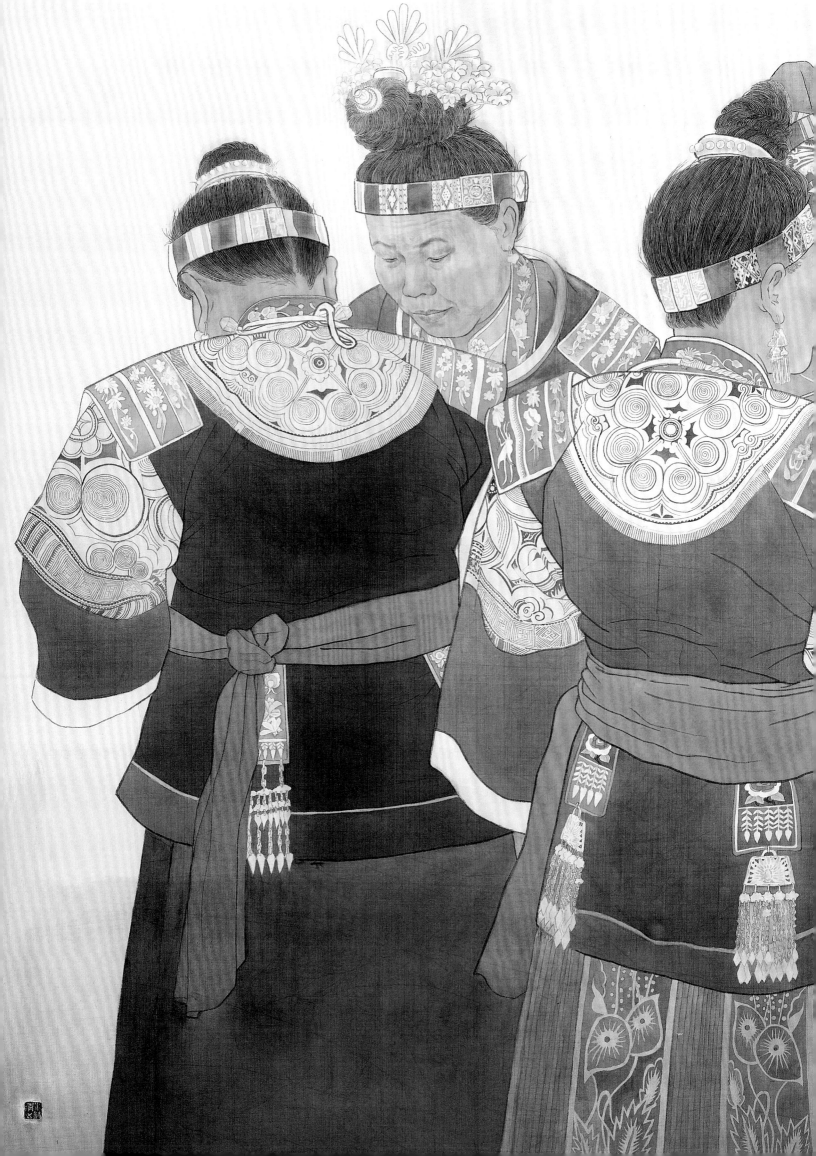

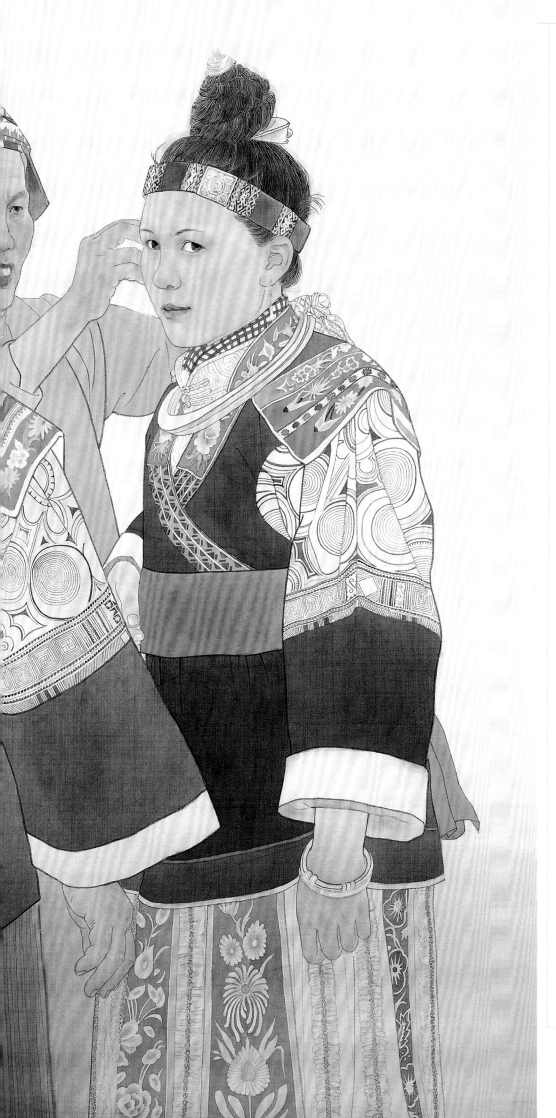

←
苗家六月天（局部）

于　理

畢業於廣州美術學院中國畫系，1996年獲學士學位，1999年獲碩士學位，專攻中國工筆人物畫。2007年赴日本東京女子美術大學學習交流，主要研究中國工筆畫與現代日本畫技法的關聯及關於日本畫學科教學考察。現為廣州美術學院中國畫系副教授，研究生導師。

作品多次獲獎，曾參加過第九屆、第十一屆、第十二屆由文化部、中國文聯、中國美協主辦的全國美展；第三和第四屆的全國青年美展；第六屆全國工筆畫大展等重要展覽。

主要作品參展及獲獎情況：
《黑帳篷》1999年入選第九屆全國美展；
《暖陽》2006年入選全國第六屆工筆畫大展並獲銅獎，2009年獲魯迅文藝獎；
《執子之手》2008年入選"紀念中國改革開放30周年"全國美術作品展覽，獲優秀作品獎（不分金銀銅），被廣州藝術博物院收藏；
《日當午》2009年入選慶祝中華人民共和國成立60周年全國美術作品展覽，並獲廣東省金獎；
《寂靜歡喜》2014年入選慶祝中華人民共和國成立65周年全國美術作品展覽，獲廣東省優秀獎（不分金銀銅），並獲全國優秀獎提名。

甘南草原，神奇而自由的土地，在那裡，我遇見了許多有故事的人。他們的音容笑貌，深邃迷茫的眼神，乾裂而微張的嘴唇……讓人猜不透的外表，誠實坦蕩的心靈，令這片土地因此而美麗動人。在心裡，它溫暖、祥和；在畫裡，它寂靜、歡喜……每作畫，總沉迷。

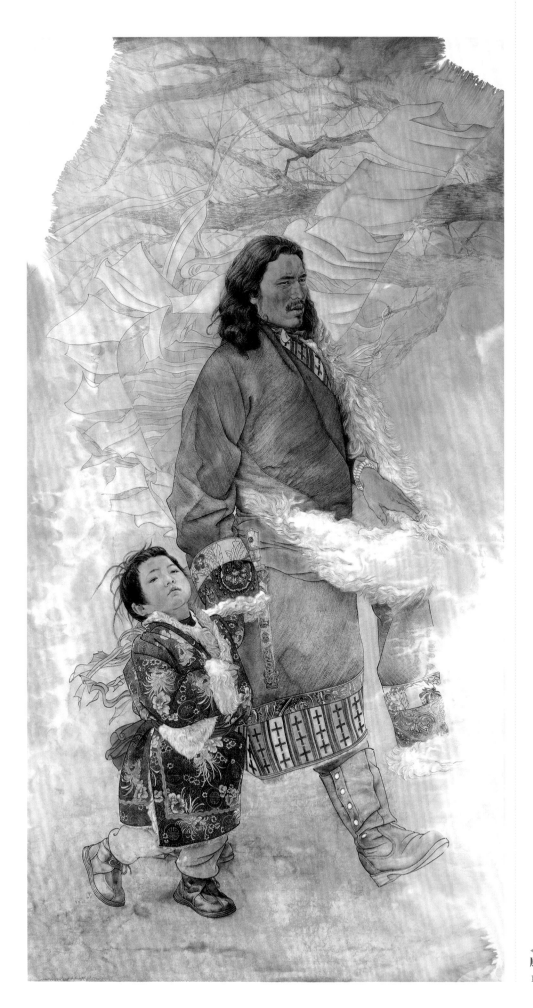

風馬旗的傳說
180 cm×98 cm　紙本設色　2011年

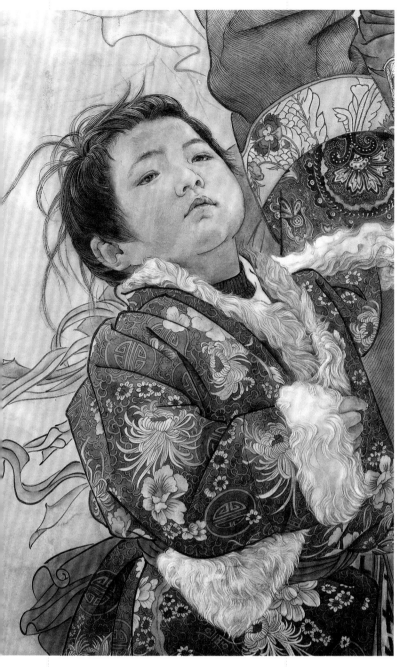

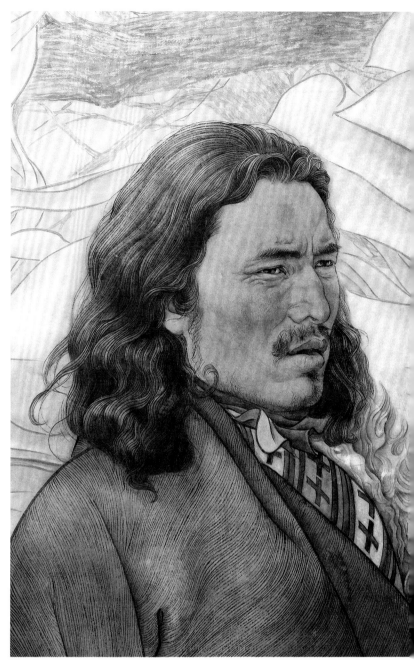

↑風馬旗的傳說（局部）

創作手記一

　　甘南草原，神奇而自由的土地，在那裡，我遇見了許多有故事的人，他們的音容笑貌，深邃迷茫的眼神，乾裂而微張的嘴唇……讓人猜不透的外表，誠實坦蕩的心靈，令這片土地因此而美麗動人。在心裡，它溫暖、祥和；在畫裡，它寂靜、歡喜……每作畫，總沉迷。

　　初次踏上這片土地——甘肅省夏河縣，那是1997年的8月。陽光照得人幾乎無法完全睜開眼睛，深藍色的天空，紅色的拉葡楞寺，亮麗的服飾，黝黑的肌膚，一切都那麼神秘和新奇。之前聽說當地人喜歡活佛的相片，我於是專門到照相館找來一些隨身帶著，到寺廟附近看人們轉經筒，見到有緣的牧民就贈一張。「嘎真齊！」——這是我學會的第一句藏語，意思是「謝謝！」一位老年人接過相片，回贈我一個友善的笑容，手捧著相片舉到了頭頂。

路邊的茶館是個不錯的地方，經典之選——八寶茶。茶館裡瀰漫著酥油的味道，煙霧輕輕地縈繞著冷色的空間，室內的陰涼與戶外的明亮形成了鮮明的對比。

記憶中有許多好聽的名字和故事，才讓是這段有趣記憶中的第一個人。他是當地的牧民。當時在夏河縣城裡靠蹬三輪養家，人很勤懇，會說一點漢話，沒上過學。第一次上他家，在一個土木結構的二層小樓，他給我們倒茶，說「茶喝」（藏語的習慣，動詞放在後面）。

第二天下午，才讓領著我們上了一輛敞篷東風大卡車，他帶我們去甘加草原。我仰面躺在一個軟軟的大麻包袋上，一路顛簸著，看著藍天上偶爾飄過的白雲，聽著那些完全聽不懂的語言，不知不覺中睡著了。當我被喚醒時，夕陽西下，映照著山花爛漫的草原。草地上活躍著一群蝗蟲，烘托著驚喜的心情，我們來到了傳說中的草原小木屋——才讓在牧區的房子。

室內擺設很簡潔，長方形結構，長玄關中間進門，左右對稱有炕，爐子設於中間，室內中間上方供奉著唐卡和佛像，炕中間擺設一張方幾，一把吉他靠在疊好的花棉被上。木板牆上掛滿了家裡人的照片。

夕陽透過玻璃窗，使整個房子變成了暖調子，爐上飄著煙，兩老正忙著把拉長的麵一片一片地拿下來，扔進飄著肉香的鍋裡。才讓抽著煙，給我們講述他的故事。

那晚，草原很冷，星光燦爛，靜得讓人覺得耳鳴。

→ **簾卷西風**　115 cm×160 cm　紙本設色　2008年

在這神秘的土地上，藏傳佛教滲透在生活的每個細節，溫良、虔誠的不僅是喇嘛，還有平民。

也許是緣分，我有幸認識了幾位畫唐卡的喇嘛：長臉的大個子彭措，瘦骨清相大眼睛的丹增，英俊而憨厚的扎西，圓渾翹鼻子的次正，還有那個袈裟蓋頭的沉默的金巴。

他們羨慕我能把對象畫得像真的一樣，而我卻希望從他們那裡學到一些師父嫡傳的繪畫技法，例如金箔的用法和唐卡的著色方法。我曾在明清肖像畫裡見到過這樣的技法表現，製作的過程卻第一次見。

彭措告訴我們：他要雲遊四海，他的理想在印度。

而今彭措果然去了印度。人各有志，扎西也曾提過他的理想：開一家客棧，廣聚游學的僧侶，讓他們在拉蔔楞寺院外圍安心學習。最近一次見到扎西是在2004年的夏天，在一個安靜溫暖的小院落裡，扎西仍然在自己的僧房裡研習唐卡繪畫，畫風越發細密工整。他並沒有成為旅店的老板，反而潛心學習占卜。近些年，丹增和次正都還俗了，結婚生子，還開了專門畫唐卡的畫室，過著世俗的生活。人總在變，理想也會變，而他們那憨厚善良的笑容卻一如既往。

「堅持信念」是一種美德，而拋棄虛偽，不自欺欺人更是一種境界，真誠面對本心需要更大的勇氣。我曾在丹增的畫室裡見過穿著袈裟的彥培，他來自青海省循化，十世班禪的故鄉。他是丹增的小師弟，我畫過他的速寫，白淨的臉上總帶著青澀的笑容。次年，他還俗了。

又是天寒欲雨霜 90 cm×120 cm 紙本設色 2011年

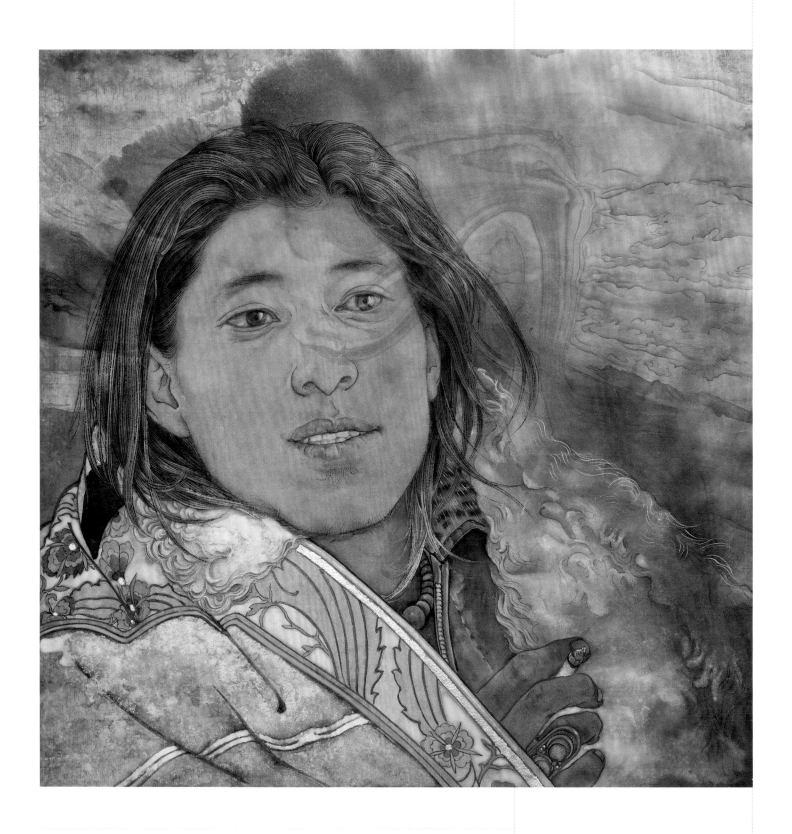

↑久美東芝　33 cm×33 cm　紙本設色　2011年

　　十五歲那年，師父帶著他到了青海湖邊的牧場誦經。牧場的主人是當地有威望的鄉長，他有個十二歲的女兒叫仁青草，聽說只要家裡有什麼好吃的，仁青草總要留一份給彥培。六年過去了，師父再次派彥培師兄弟到牧場主家誦經……不知怎的，有一天彥培帶著仁青草離開了家，長途跋涉到了西寧塔爾寺，並山盟海誓娶仁青草為妻。這恰似《詩經》裡的一首詩「關關雎鳩，在河之洲。窈窕淑女，君子好逑。」彥培成了俗人，他的父母在悲傷中掙扎。而在我看來，它還意味著誠實、勇敢和脫俗。雖然放棄了佛家弟子的身份，彥培卻誠實勇敢

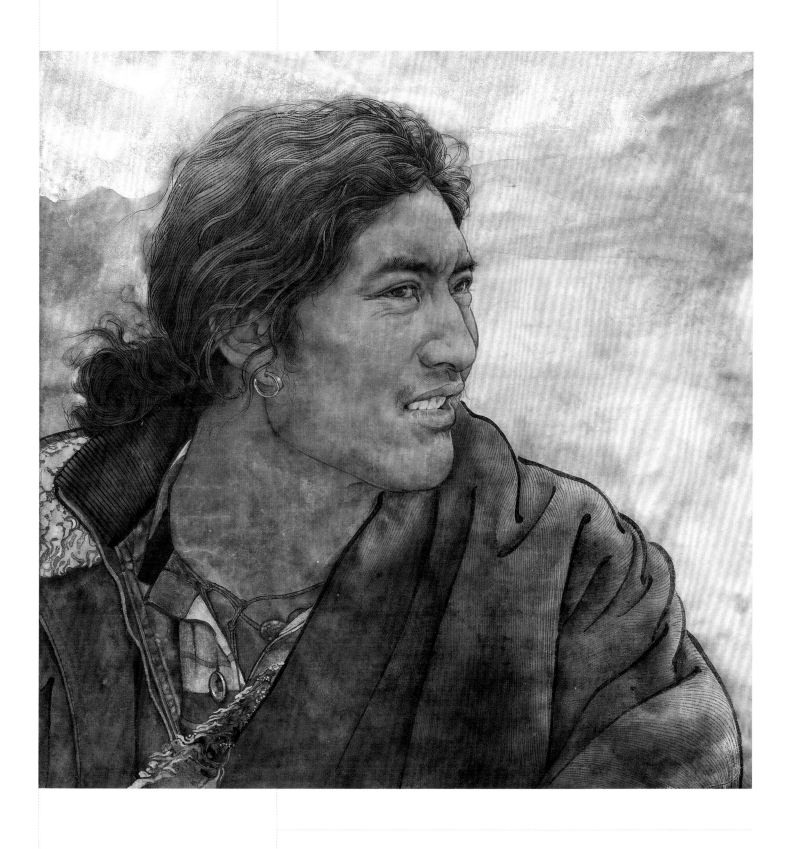

地面對自己和所愛的人，成就了一段美麗的愛情故事。

1999年的夏天，青海湖邊開滿了金黃的油菜花，在野草叢生的小山坡上，偶爾能見
到迷離的野兔在奔跑。我夢想著草原的放牧生活，於是跟著丹增尋找美麗傳說中的主人
公——彥培和仁青草，他們在那片土地上放牧，過著幸福快樂的日子。告別時，我送給仁
青草家幾塊茶磚，她的母親給我編了一百根小辮子，編進了一百個遐想妙得，編進了青海
湖美麗的回憶。

↑ 巴瑪扎西　33 cm×33 cm　紙本設色　2011年

跟著丹增流浪的日子，是一種心境的歷練。桑科草原
的賽馬會是我此行的最後一站，我經歷了此生中的最難忘
的寒冷。

賽馬會前一天的下午，我們背著棉被和行李，行走於
草原上，不遠處便是明天賽馬會的帳篷。眼看著一朵烏雲
從遠方飄落，撒下微小的冰雹。冰雹落在身上滴答作響，
透過衣服，企圖敲碎我每一根神經，遠處的帳篷被凍結在
冰雹籠罩的寒風裡。突然，兩匹馬像希望的使者一般從帳
篷那邊來到我們跟前，一坐上馬背，過不了一會馬的主人
就把我們帶進了帳篷。

門簾掀開，所有人的目光投了過來，「嘩」地讓開一
條道，一個火爐現出來，我把自己晾在爐火邊，頓時煙霧
從腿往上蔓延，籠罩了我的全身。

那天的黃昏是記憶中最美的，在清澈流淌的小河邊，
一個簡陋而又能遮風雨的棚，雨後的斜陽滲著無力的光，
透過棚架，映在煙霧繚繞的方寸之地，生成了冷抽象的分
割。昏暗中有人掛起了明亮的汽燈，燈在風中搖曳，在動
感的燈光與太陽的餘暉交相掩映的瞬間，我看到了人們粗
獷而善良的眼神，閃爍在驚喜的空間，那氛圍使人突然迸
發出一種讓人畢生難忘的感動。

晚上，我們對著爐火幾乎烤了一個晚上，我蜷縮在八
成乾的被子裡睡到天亮，丹增一宿沒睡，他在幫我烤乾鞋
子和外套。

第二天，雨繼續下，而賽馬會上人聲鼎沸，漸漸滲透
的寒冷令我的牙齒不知什麼時候開始打顫，當剛烤乾的衣
服再濕透時，賽馬會結束了。我躲在擁擠的大卡車裡，不
知什麼時候，雪花飄落在草原上。一路上車子在緩慢地搖
晃，一位老大娘用藏袍裹著我，搓著我的冰冷的手，偎依
在她懷裡那種溫暖逐漸沉澱到我的記憶裡。

一切仿佛是昨天，記憶是流淌的河，深入藏地，遇
見他們讓我感到無比幸福，那些鮮活的面孔伴隨著樸素的
名字，宛如河底多彩的石，閃動著美妙的色彩，縈繞在溫
暖的思緒裡。至今我常去甘南草原看看，想念他們成了慣
性，每畫，總沉迷。

→ **守望冰雪** 90 cm×72 cm 紙本設色 2007年

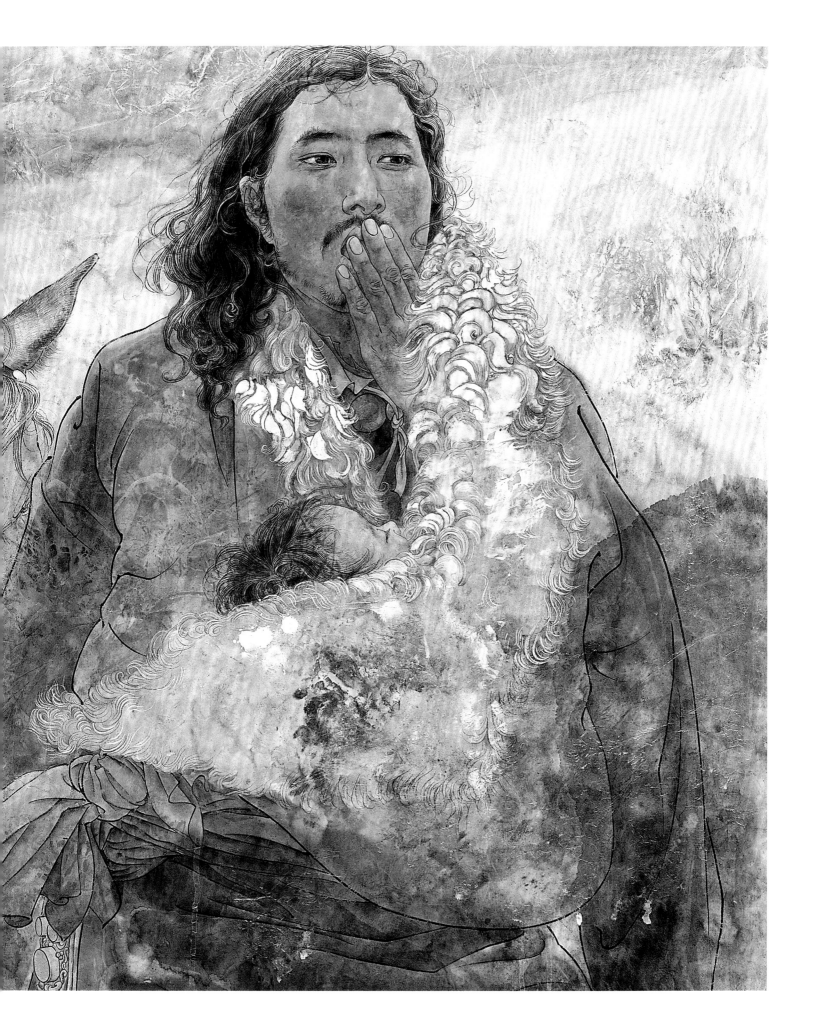

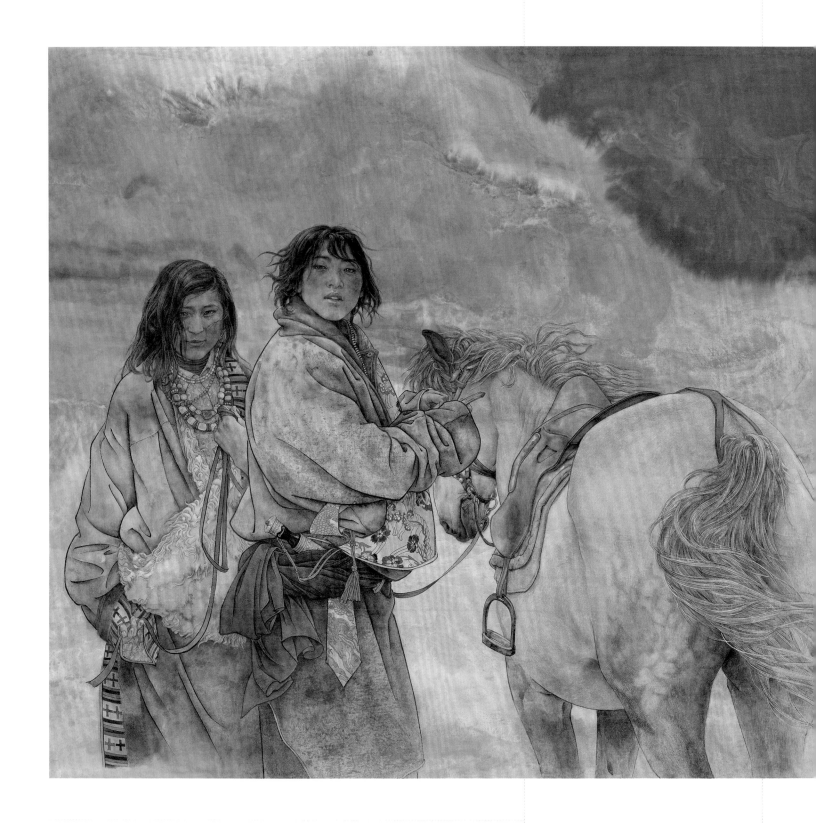

創作手記二

　　不知從什麼時候開始喜歡上了倉央嘉措的詩，於是特地買了一本他的詩集來讀，了解他的生平，甚至在作品裡不自覺地追求詩中的意境。儘管詩意中的美感源自人生的各種糾結和夢想的悲情，而在我的畫裡更希望給他一個完美的結局。因為我覺得愛情真的是越簡單越好，從2008年的《執子之手》到2014年的《寂靜‧歡喜》，不管描繪的是陽光燦爛或是風雲雨雪，笑總在臉上，愛總在心裡。

↑寂靜‧歡喜　122 cm×185 cm　紙本設色　2014 年

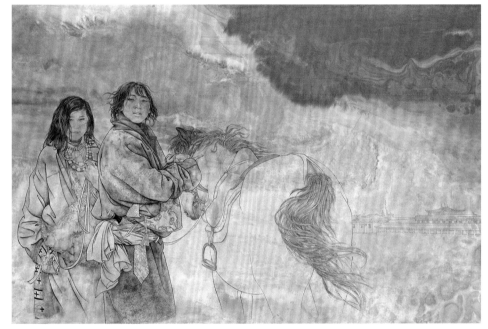

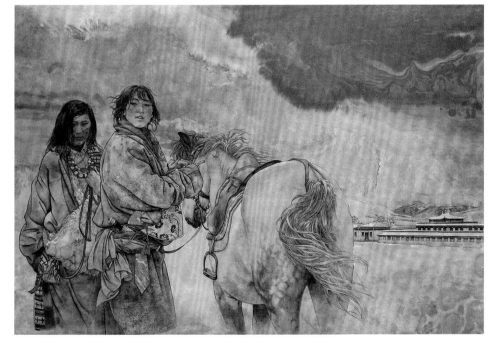

→
寂靜·歡喜（步驟圖）

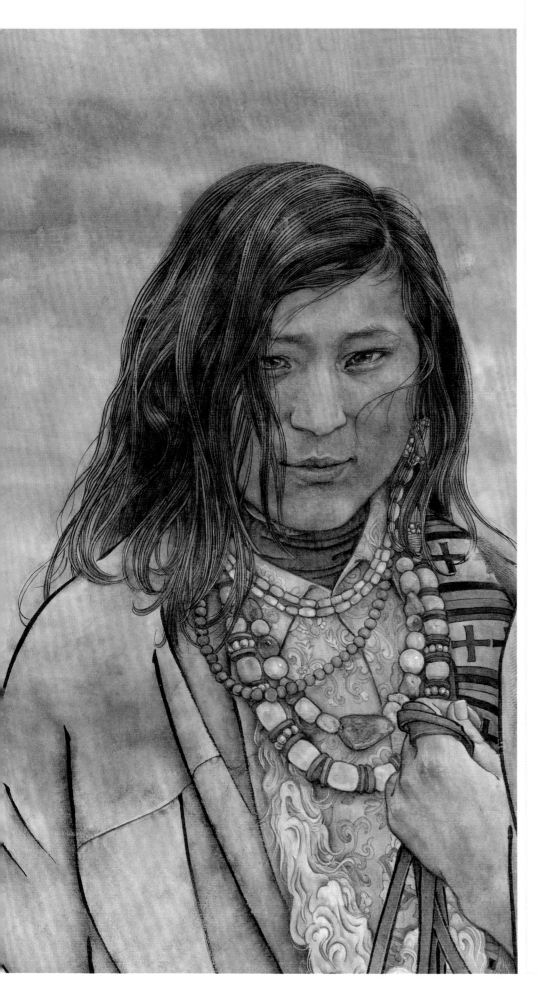

說起《寂靜・歡喜》這幅作品,從起稿到完成經歷了漫長的歷程,2011—2014年前前後後經歷了三年。為了更好地完成這幅作品,在這期間我又去了三次草原。直到那一天,才讓的女兒完瑪吉帶我和我的學生們從夏河回到她舅舅桑科草原的小木屋,那時她一邊給我們斟著奶茶,一邊說:「舅母到帳房去了,我不會做飯招待,真是不好意思……」這句話讓我突然意識到完瑪吉已然是大姑娘了。

寂靜・歡喜(局部)

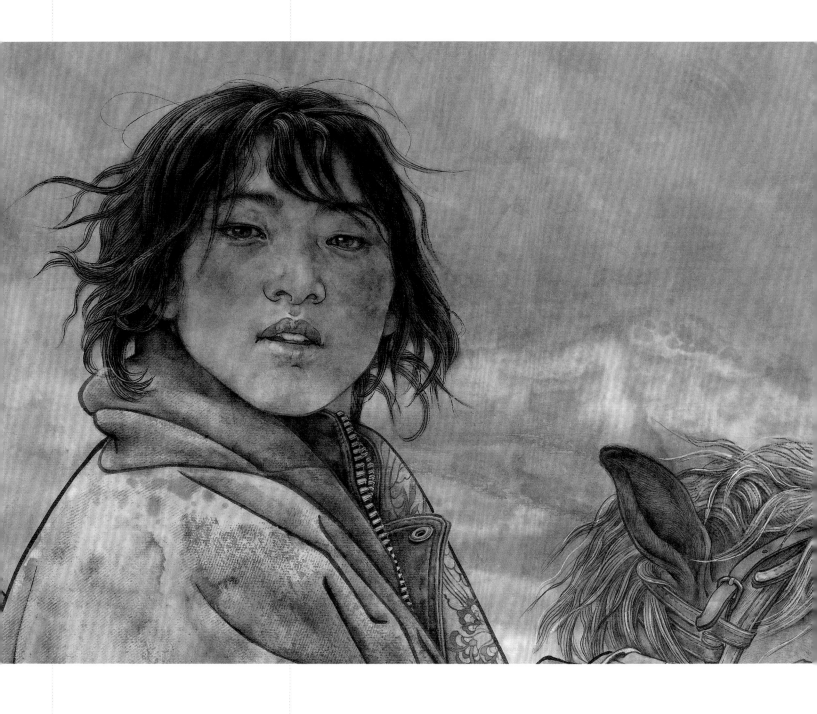

時間過得真快，起初我給完瑪吉買玩具，那時的她還是一個不說話也不會笑的小女孩。2008年見面時她突然抱住我的胳膊跟我說話了，我給她買單車，帶她見朝思暮想的爸爸，現在的她如此美麗動人。時間過得真快，我的《寂靜·歡喜》起了個頭，在畫室裡靜靜陪了我三年。靈感來了提起筆，描繪一下寂靜的山，寂靜的原野，寂靜的寺院，最後撥開洶湧澎湃的雲，添一筆清澈的藍，那是悠遠的天空。

↑ 寂靜·歡喜（局部）

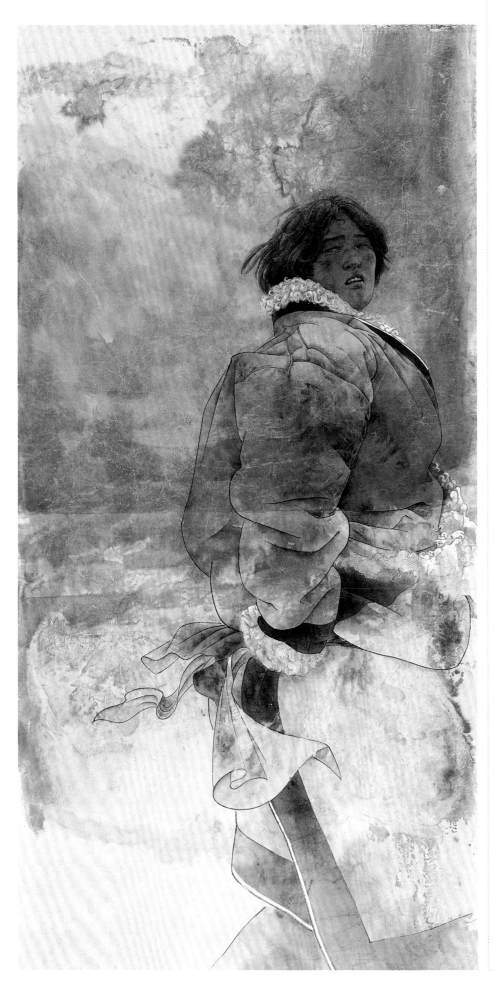

← 吹雪　138 cm×69 cm　紙本設色　2008年

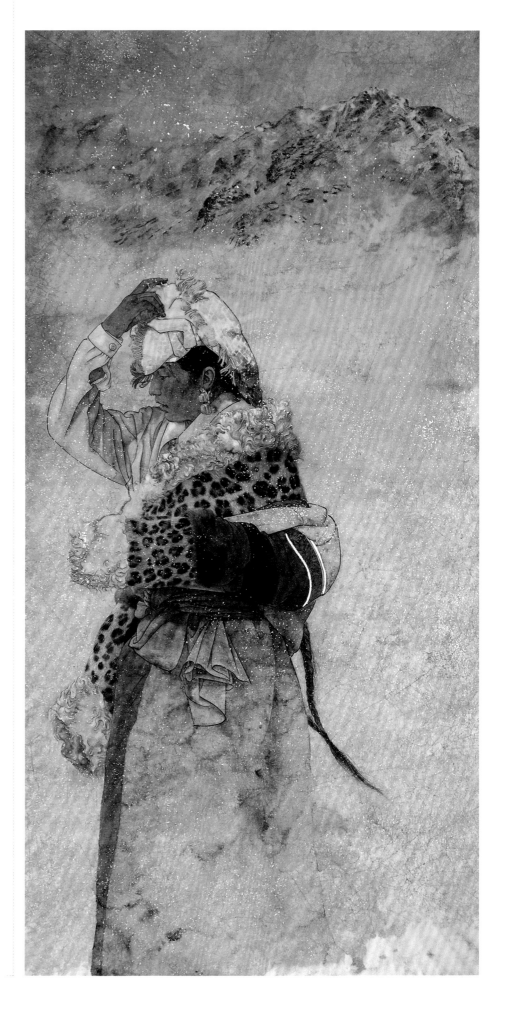

創作步驟

步驟一　這幅肖像畫描繪的是一個令人難忘的神秘笑容。絹本一平尺。用一張質地紋理比較粗的絹作為底材，加上正反面貼銀箔的技法。一開始是傳統勾線和淡墨渲染，染出基本的層次。

步驟二　然後在畫面的背面，雪地的位置貼銀箔。在作品的正面，鐵絲的位置也都貼上銀箔。正面看來，背後貼過銀箔的位置，就像是一面明晃晃的鏡子，襯托著正面平塗的蛤粉，就會出現格外潔白的效果。這種潔白更讓完成後的作品人物頭巾的粉紅色顯得明艷動人。

步驟三　粉紅色的頭巾是作品的主色調，曙紅打底，蛤粉平塗襯染，最後略上薄薄的重彩銀朱以達到預想的效果。為了強調畫面的高級灰色調，托底的宣紙做了色彩處理。

粉紅的微笑（步驟圖）

↑**粉紅的微笑**　34 cm×34 cm　絹本設色　2017年

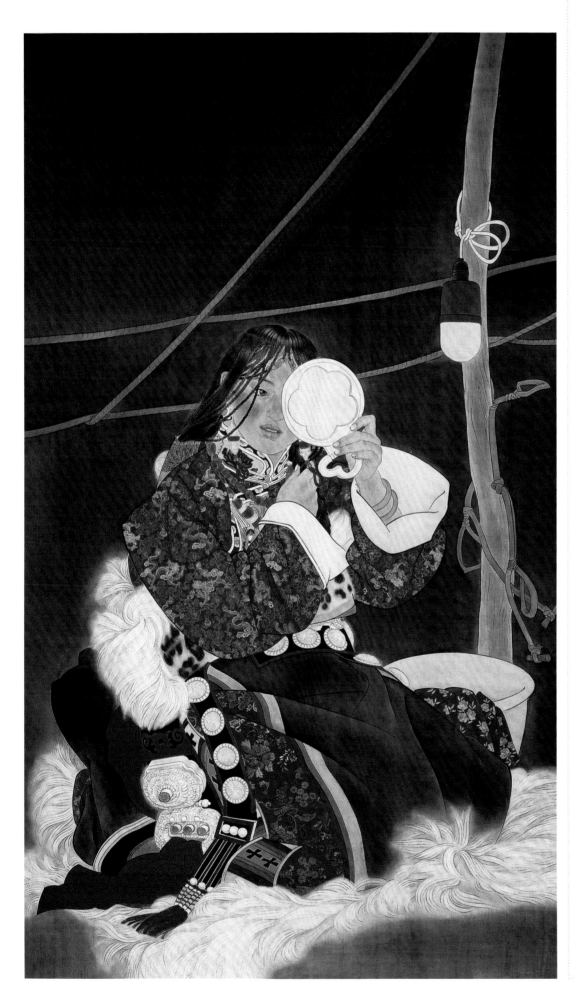

← 黑帳篷之一　150 cm×90 cm　絹本設色　1999年

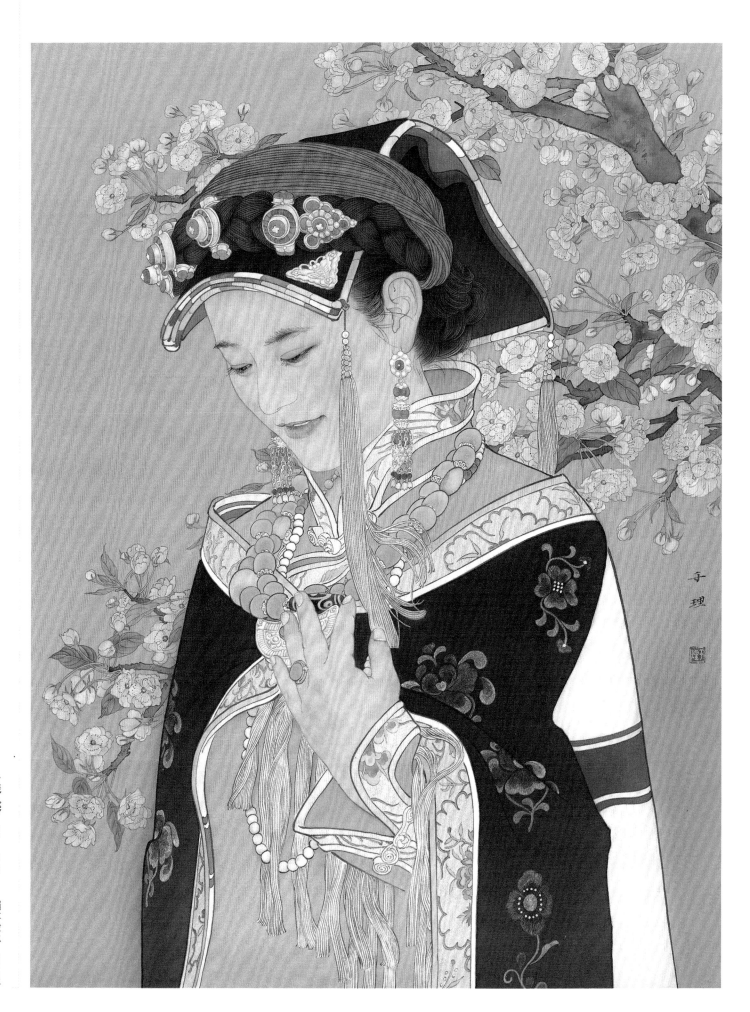

→ 美人谷　60 cm×45 cm　絹本設色　2017年

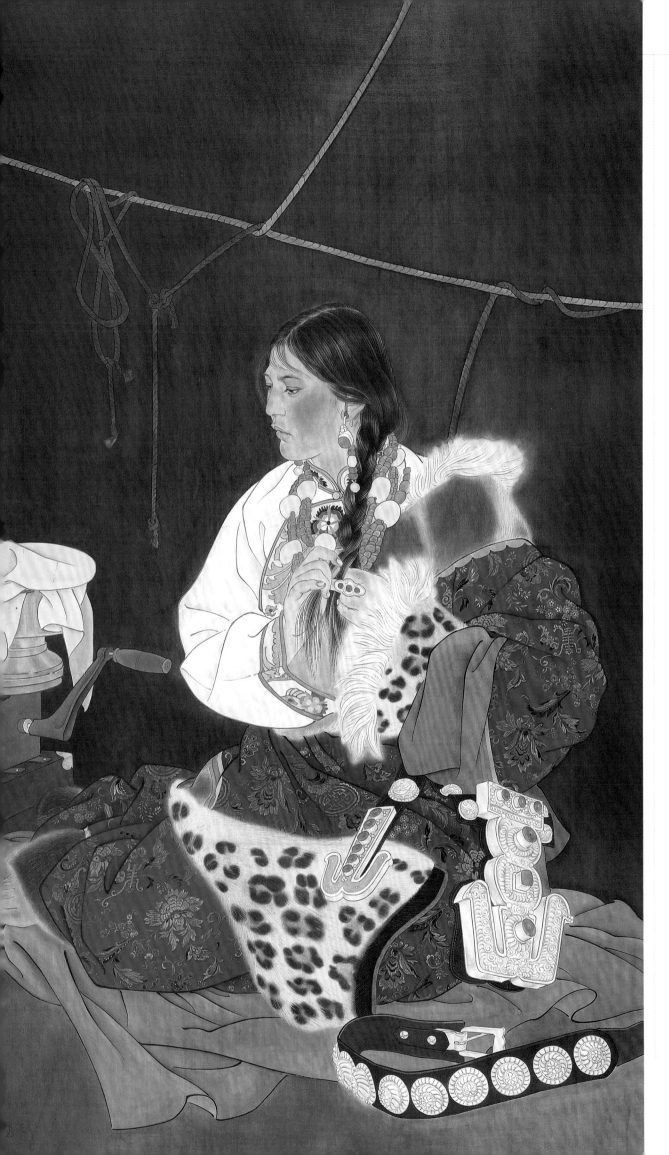

黑帳篷之一　150 cm×90 cm　絹本設色　1999年

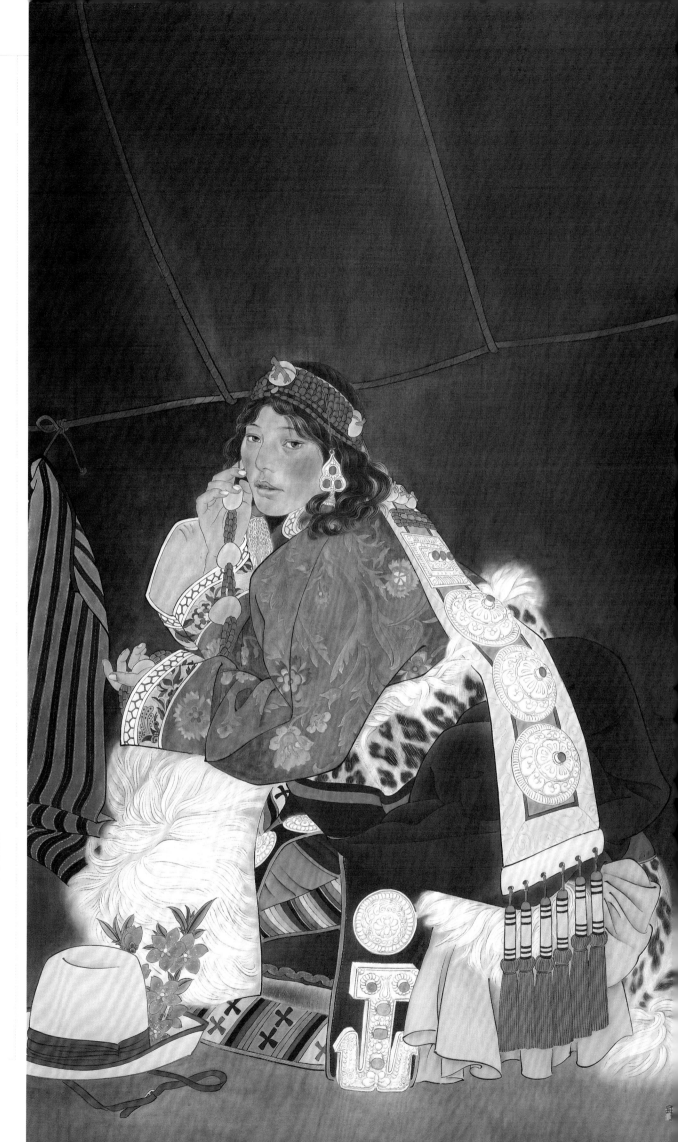

黑帳蓬之三　150 cm×90 cm　絹本設色　1999年

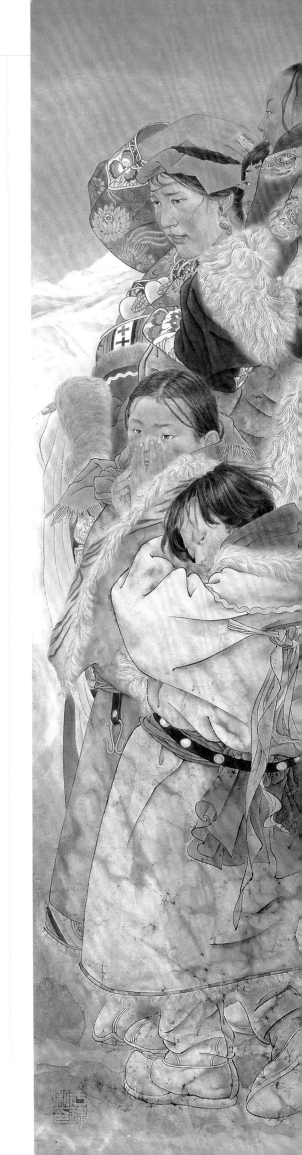

青藏高原，一個總和神秘相連、靈性相隨，到處充滿神聖與純潔的神奇地方。走進甘南的瑪曲，這是一個生命召喚的地方——遠望瑪曲，是一段美麗的神話；走近瑪曲，卻是一縷觸及靈魂深處的陽光。黃河首曲的神韻靈動，雪域高原的鐘聲和陽光，在經幡的飄動中，一群藏家兒女把生命的琴弦撥響。一盞盞酥油燈映照著一個個虔誠膜拜的身影和臉龐，茫茫的牧草中露出的燦爛是安多漢子的堅強和陽光，格桑花兒的笑顏印證著草原的興旺。

1998年，是藏族人才讓帶我走進瑪曲草原，邂逅了美麗的格桑花兒：貢雀昂姆，帶我結識了粗獷的漢子扎西。從那以後，牧民的形象，以及他們快樂充實的精神狀態就一直感動著我。每個人物，每個情景，也許都值得訴說。然而往事如煙，唯有藏族人的笑容仍然那麼清晰可見，帶著陽光，沉澱在記憶裡。

當年，19歲的姑娘貢雀昂姆，和她的家人生活在瑪曲的夏季牧場。白天，溫暖的陽光從帳篷的天窗，掠過縈繞的炊煙，蒸出芳草的氣息。晌午時分，帳篷裡就傳出打奶機轉動的聲音。十年前的她，長著一張紅蘋果似的臉，在她善良而恭順的外表下，充滿對未來美好的嚮往。尤其是那雙烏黑閃亮的大眼睛，宛如從雪山上流下來的清泉，那麼的清澈、閃亮。而今，記憶中的她帶著笑容和反裹毛皮襖的小伙子扎西，成為我2008年的作品《執子之手》的主角。

我希望透過《執子之手》讚美最樸素單純的愛情理想：青藏高原的大山、草原、流淌的河流，化作浪漫的激情融入單純的笑容裡。而在畫的過程，我會特別想念一個人，他就是才讓，那個思想極其樸素的藏族人。

1997年邂逅才讓時，他只會寫一個「米」字。才讓是個重情義的人，為了一個漢族朋友的一個也許是隨口說說的「約定」，他在夏河的大街上徘徊等待了兩個夏天。後來我根據他提供的聯繫方式，幫他找到了這個讓他朝思暮想的朋友。從此我和才讓也成了朋友。瑪曲草原一別十年，我忘不了那一幕：車緩緩地開著，隔著車後窗，只見才讓手裡捧著一大袋剛給我們買的路上吃的食物，奔跑而來，那天微雨，風吹著他乾黃的頭髮……。

之後我一直想見才讓，可是他失蹤了。卓瑪說，他離開夏河的家到瑪曲工作去了，誰也不能找到他。我大概理解，他去尋找屬於自己的幸福了吧？

其實才讓的婚姻說起來有點不可思議，認識我之前，他在夏河的一個磚廠工作。一天，當他在磚堆裡埋頭苦幹的時候，被老兩口看上了，招為女婿。直到結婚那天才知道妻子卓瑪由於小兒麻痺走路一瘸一拐，一只眼睛白內障失明。出於憐憫和所謂的「信守諾言」，才讓接受了這段婚姻，生下一女叫「完瑪吉」。在才讓家，我總見到這位才讓不愛的女子，緩慢挪動的身影，安靜，溫柔，她每天從河裡背水回家，嘎吱一聲木門的聲響，伴隨著卓瑪喃喃的誦經聲。

十年間，我曾幾次試圖尋找才讓，甚至去到瑪曲縣城，未能如願。我很確認，才讓走了，從我的角度去理解，他誠實地面對自己的婚姻，選擇了放棄，去尋找屬於自己的幸福理想。他不能見我，只是在電話裡，我可以分享他的快樂與悲傷，曾聽見他說生活很累，也曾聽見哭泣，說他想念女兒完瑪吉。

2008年的8月7日，我來到夏河完瑪吉的家。我看見卓瑪變得快樂起來，她改嫁了，完瑪吉多了一個小妹妹。那天完瑪吉仍然躲在門背後看了我很久，然後進來一把摟住了我的

暖陽 138 cm×138 cm 紙本設色 2004年

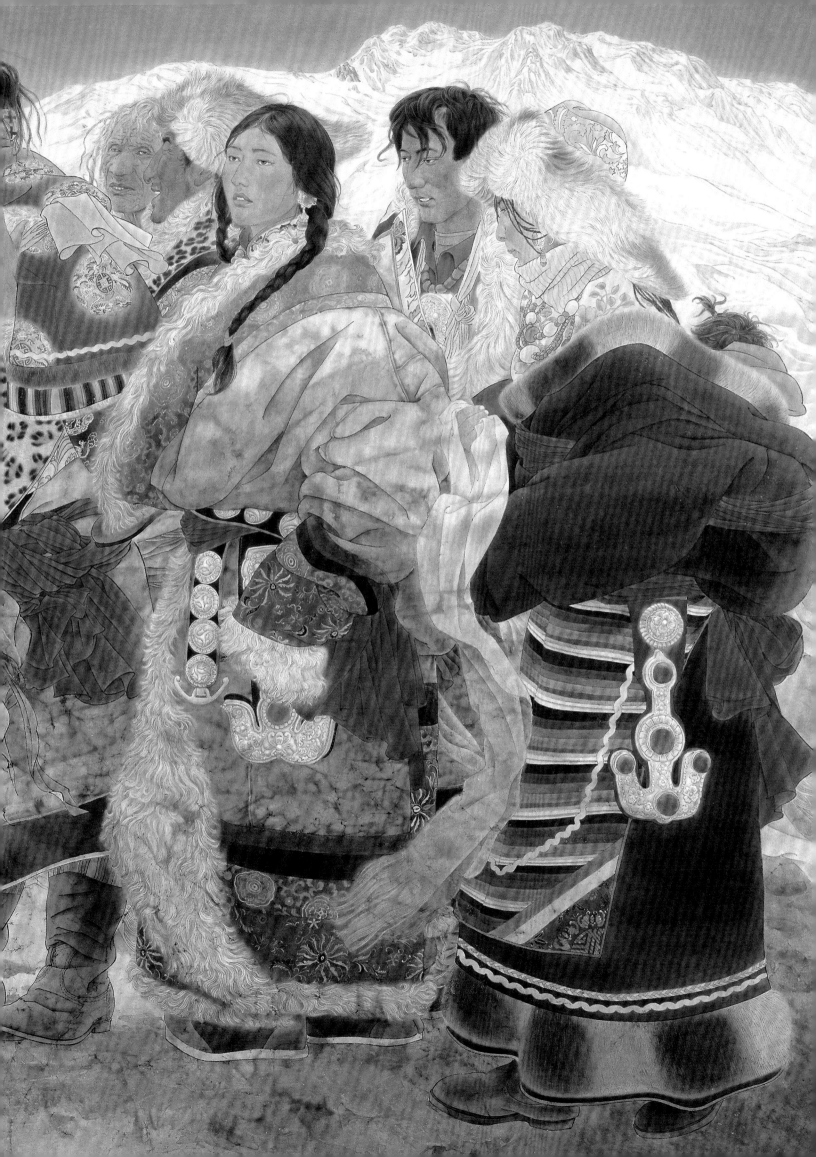

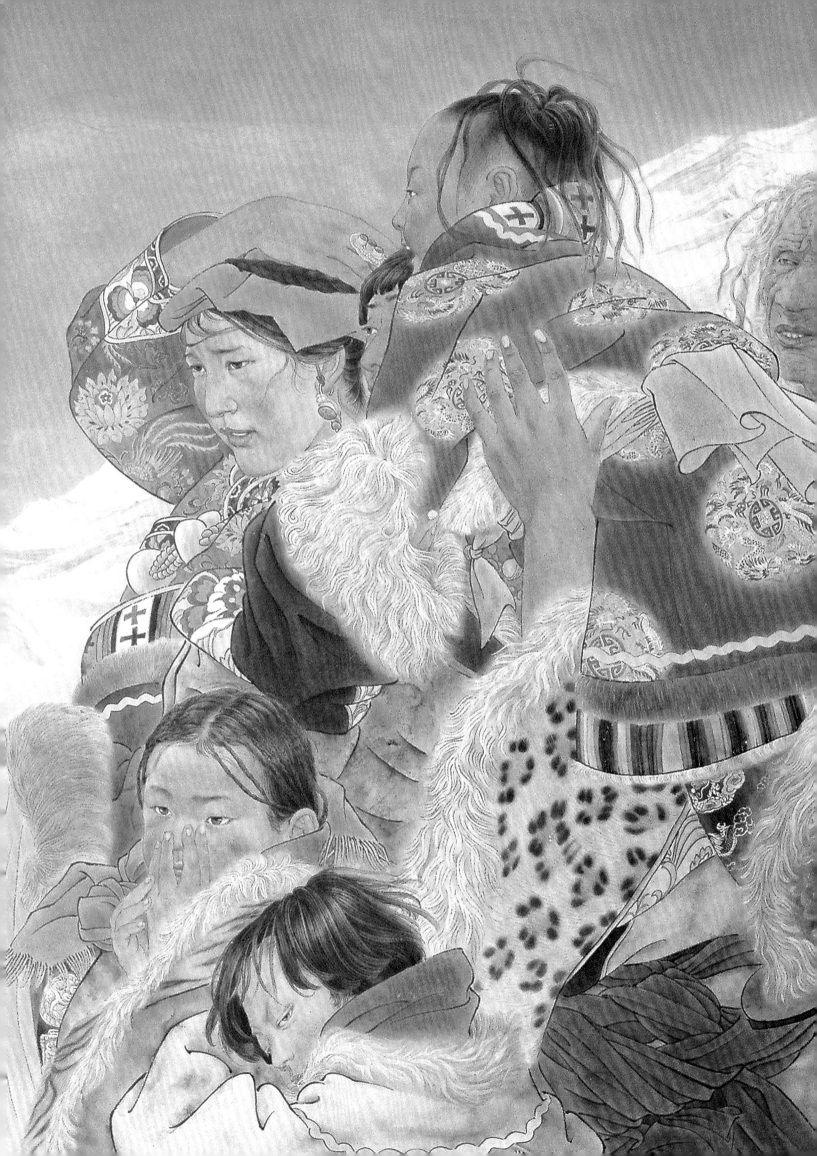

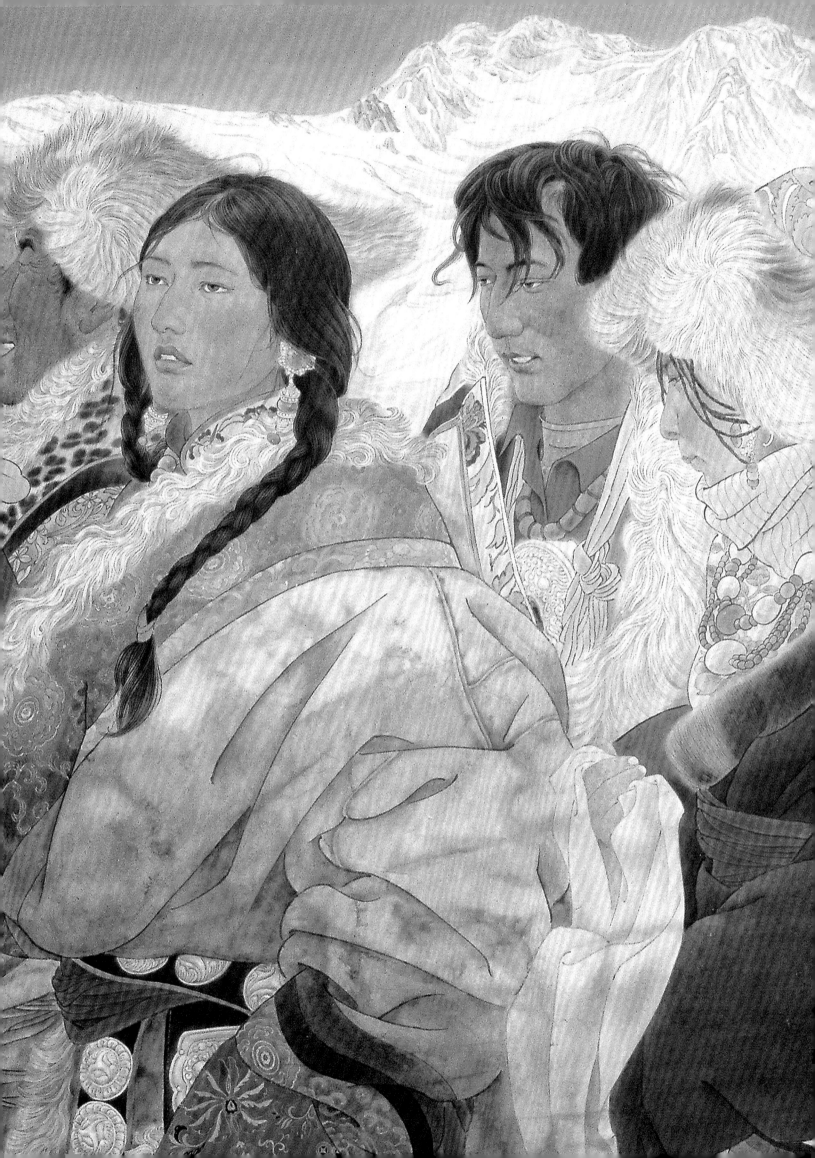

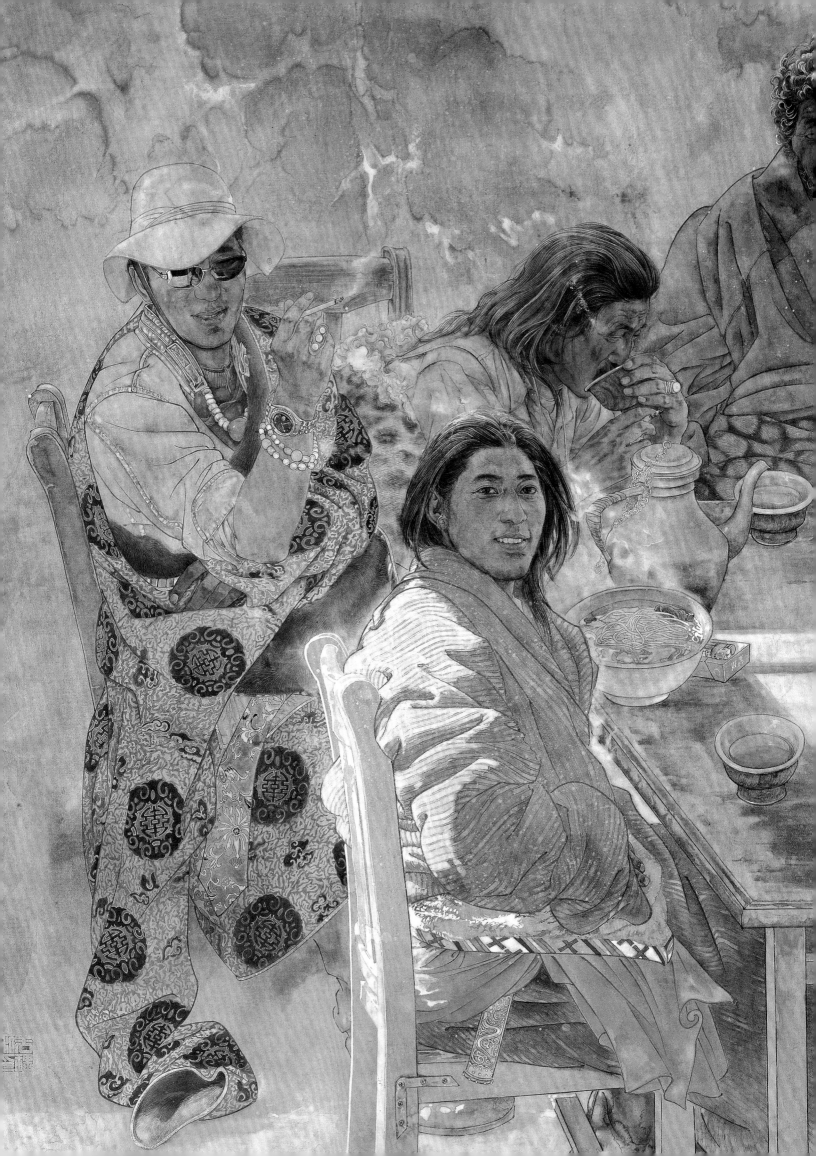

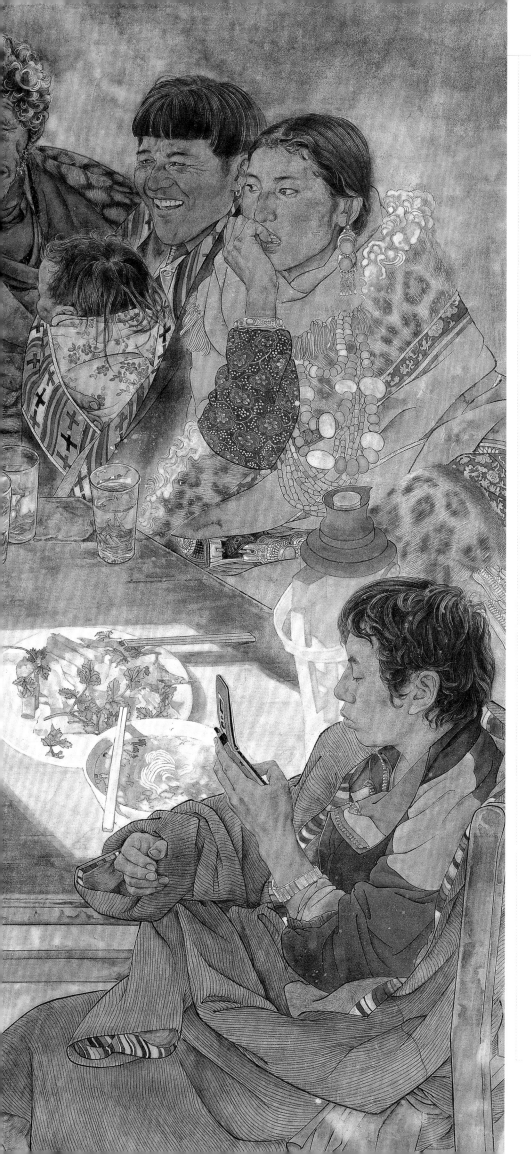

　　手臂。這一天很慶幸，我見到的是一個帶著青澀笑容的小姑娘，一個會說話的小姑娘。在夏河的幾天裡，完瑪吉幫我背相機背囊，形影相隨。她說：「帶我去見爸爸，我知道他在瑪曲……」。

　　8月10日，那個陽光明艷的下午，在瑪曲縣城的加油站旁邊，才讓終於出現了，他穿著黑色的皮夾克，手上戴鑲嵌紅珊瑚的金戒指。十年滄桑，才讓稍稍胖了一點，可是笑容依然，真誠依舊。他握著我的手，熱情有點含蓄的目光中，我看見了他想說的話，可是嘴裡只迸出幾個字：「你跟以前一模一樣啊……跟我走，到家裡來……」。

　　車很快來到了瑪曲草原邊緣的一所紅磚瓦房前，這就是才讓的家。一條大狗聞聲竄了出來，才讓的妻子帶著兩個孩子出門迎接。我仔細端詳著這位讓我猜想多年的幸福女子，瑪曲烏拉鄉的姑娘，27歲，高高的個子大概1米7，身材健美，舉手投足，每個動作都讓人聯想起羅丹的雕塑。一根粗粗的大辮子，牙很白。只見她牽著才讓的手，舞動的腰肢、火辣辣的眼神，嬌艷、嫵媚。

　　院子裡晾了幾床剛洗好的被子，三間小平房並置的藏式屋舍，走進堂屋內，中間是佛堂，案上供著唐卡佛像和一沓沓的經文，室內瀰漫著藏香的味道。左右兩間分別是客廳和臥

日當午　128 cm×155 cm　紙本設色　2009年

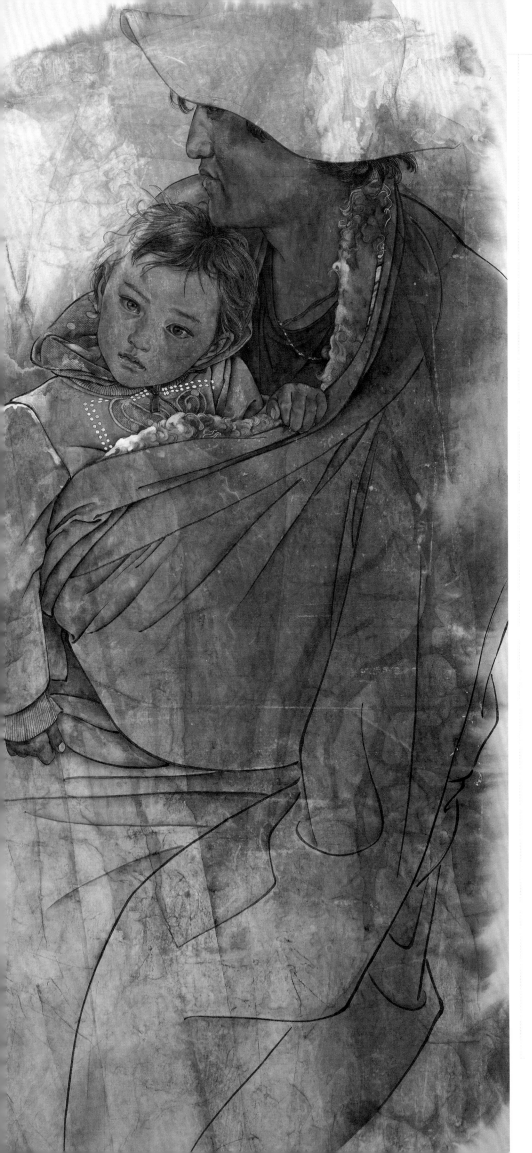

← 貼著你的溫暖　98 cm × 45 cm　紙本設色　2013年

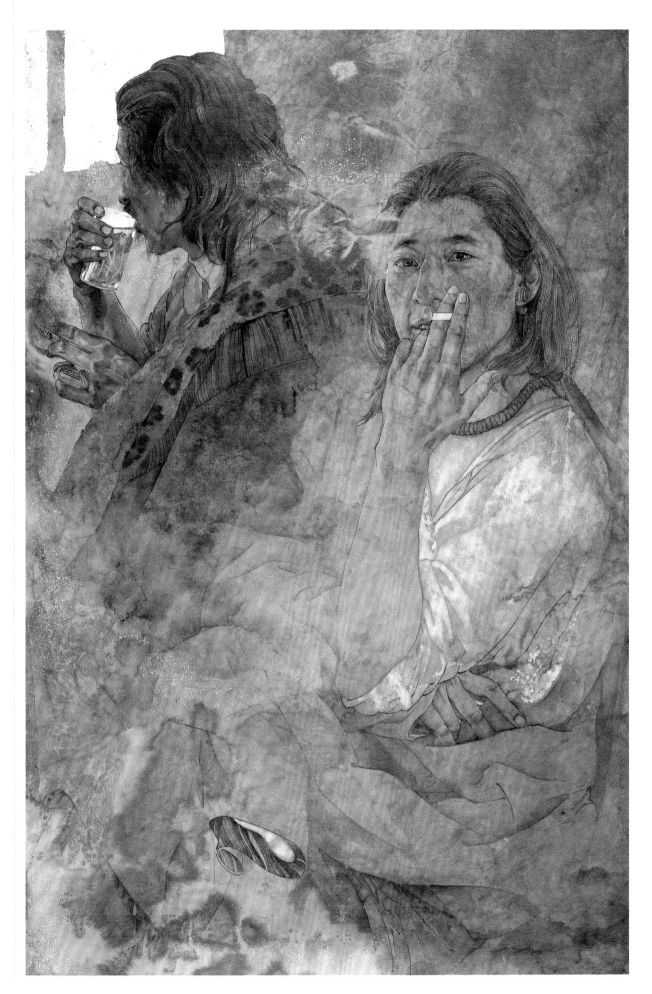

↑**似是故人來** 90 cm×60 cm 紙本設色 2009年

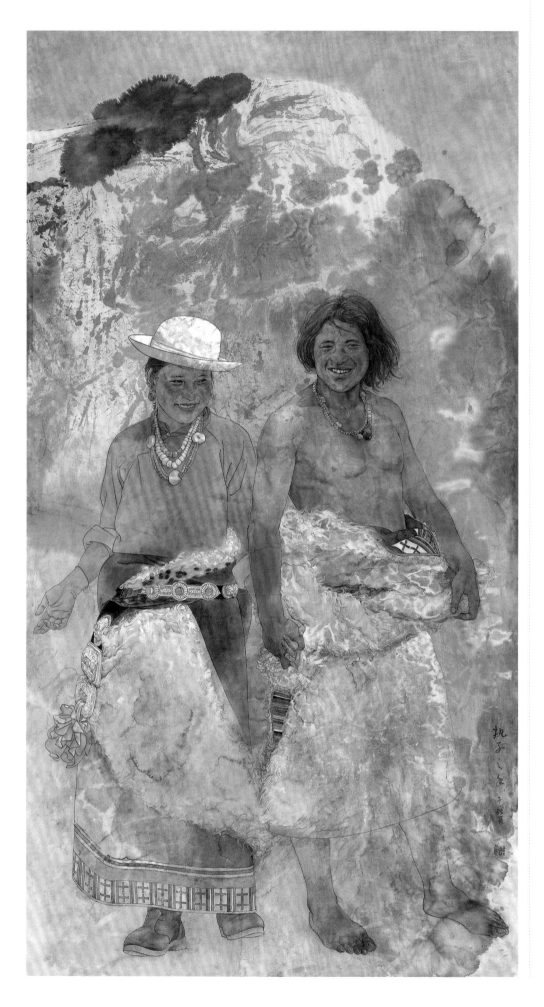

室。客廳四周貼了牆紙，櫃子上有29吋彩電和DVD機，牆上鏡框裡鑲滿親朋好友的照片，我還發現一張是十年前的我。桌子上擺滿早已備好的食物，有藏包、麵和水果。看到這些我覺得很欣慰，當年在夏河蹬人力三輪車的才讓，幾經磨難的他今天向我展現了一個幸福的家。

在瑪曲的日子裡，才讓達成了我的心願，幫我找到了《執子之手》裡的貢雀昂姆，如今的貢雀昂姆，已然是一位風韻十足的美少婦，一家私人旅館的老板娘。言談間的情真意切足以感受到她的幸福與滿足。

離開瑪曲的那天中午，才讓帶我來到拉麵館，溫暖的空間裡洋溢著祥和的氣氛：牧民們把馬拴在門外的電線杆上，在麵館裡共進午餐，樂融融的感覺。更讓我驚喜的是，在那群人

←
執子之手
180 cm×98 cm　紙本設色　2008年

↑執子之手（步驟圖）

裡里，我看見扎西了——《執子之手》的男主人公，那個當年赤裸著身體，反裹著毛皮襖的漢子，我熟悉他那狂放的笑容，清楚地記得他笑容裡的每一顆牙，甚至背得出他的每一根皺紋。

來自草原的牧民們，聚在這裡享受著中午時分的這份愜意，歡笑聲中讓人感受到他們是那麼幸福。煙草、孜然、酥油的味道夾雜在一起，它們分別描述著幸

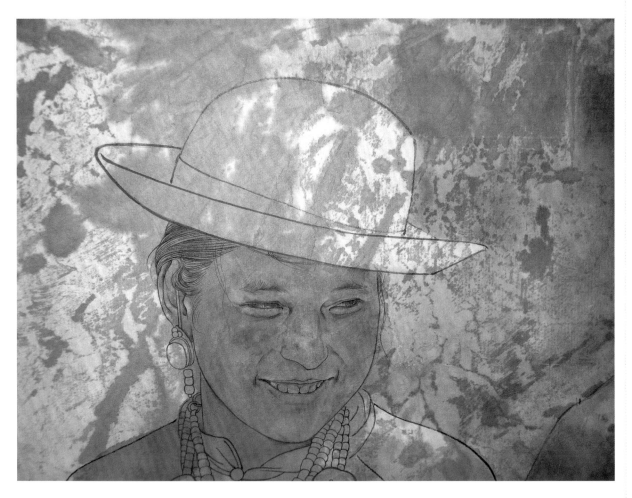

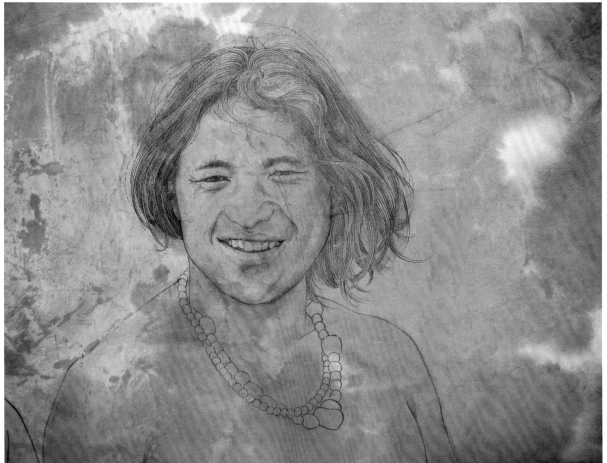

↑ **執子之手**（局部）

福的每一個細節，在這小小的空間裡充滿了激情與感動。我看見了一縷陽光，它透過玻璃窗，透過熱騰騰的煙霧，灑在桌面上，灑在牧民們的身上，灑在了我們的心裡。——再見瑪曲，眼前掠過的一幕一幕幸福圖景，牽引我走進了關於新作《愜意的陽光》的構想中⋯⋯

白　樺

東北師範大學美術學院中國畫系講師、博士在讀。1980 年出生於內蒙古通遼市，現為中國美術家協會會員，中國工筆畫學會理事，北京工筆重彩畫會會員，吉林省畫院特聘畫家。作品多次發表於《美術》《國畫家》《鑒賞收藏》《中國文化報》等報刊，曾被《雅昌》《搜狐》《新浪》《中國書畫頻道》等多家主流媒體宣傳報道。

展覽經歷

2017 年 7 月《夢圓科爾沁》參加在德國舉辦的「感知中國，最美中國人」中國美術作品展。

2016 年 12 月 23 日《巴音錫勒草原的芬芳》《夢圓科爾沁》參加第十屆全國工筆畫大展學術提名展。

2016 年 8 月 1 日《草原戀》參加國家藝術基金「大美長白」長白山題材美術作品國際巡回展——俄羅斯符拉迪沃斯托克（海參崴）站。

2014 年 9 月《夢圓科爾沁》入選第十二屆全國美展。

2013 年 12 月《晨妝》《烏仁圖雅》《阿茹溫查斯》參加第九屆全國工筆畫大展學術提名展。

2012 年 10 月《鴻雁》參加第四屆東北亞國際書畫攝影藝術展，獲三等獎。

2012 年 6 月《美麗的蘇茹婭》參加「美麗家園·魅力新疆」第七屆中國西部大地情中國畫、油畫作品展，獲優秀獎。

2012 年 5 月《鴻雁》參加「八荒通神」——第一屆哈爾濱美術雙年展（中國畫），獲優秀獎。

2009 年 4 月《草原戀》參加《微觀與精致》第二屆全國工筆重彩畫小幅作品藝術展，獲丹青獎。

2008 年 12 月《閒暇時光》參加吉林省第四屆美展，獲一等獎。

2008 年 10 月《吉祥草原》參加第七屆全國工筆畫大展，獲一等獎。

2007 年 10 月《陳巴爾虎旗草原的清晨》參加慶祝建黨八十五周年吉林省美術展，獲一等獎。

人的成長過程中，很多嘗試未必成功，很多
客觀因素讓你的初衷破碎。但那不應該成為
阻攔你嘗試、追求深切的愛。去愛萬物和諧
共生的自然，愛每一個生命。

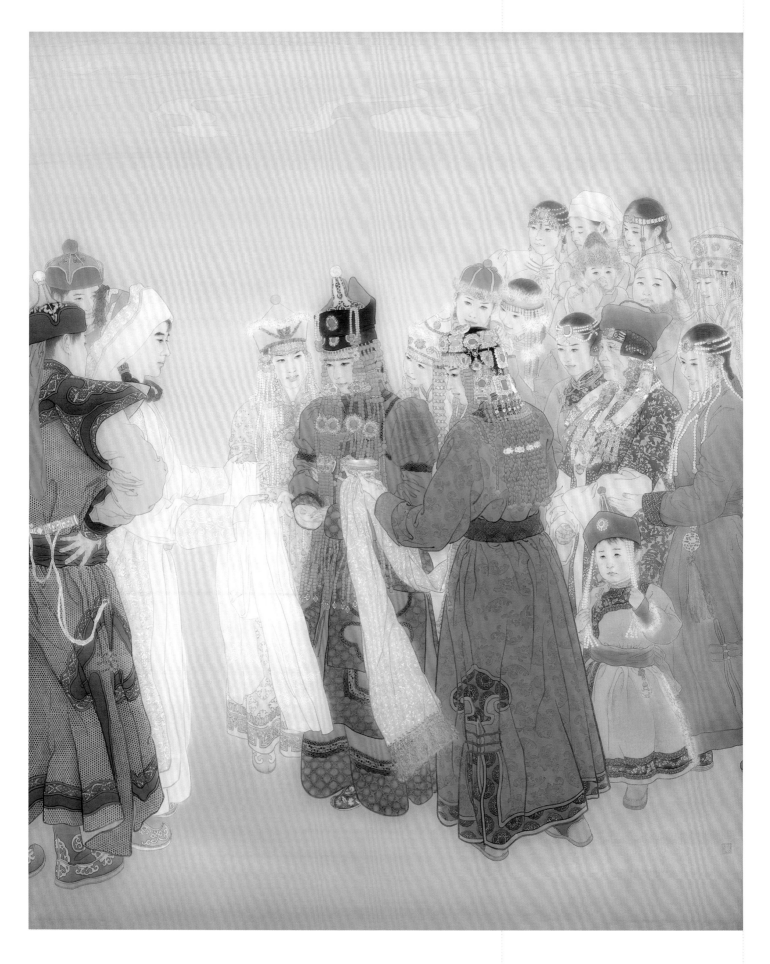

↑ 夢回科爾沁　226 cm×190 cm　絹本設色　2014年

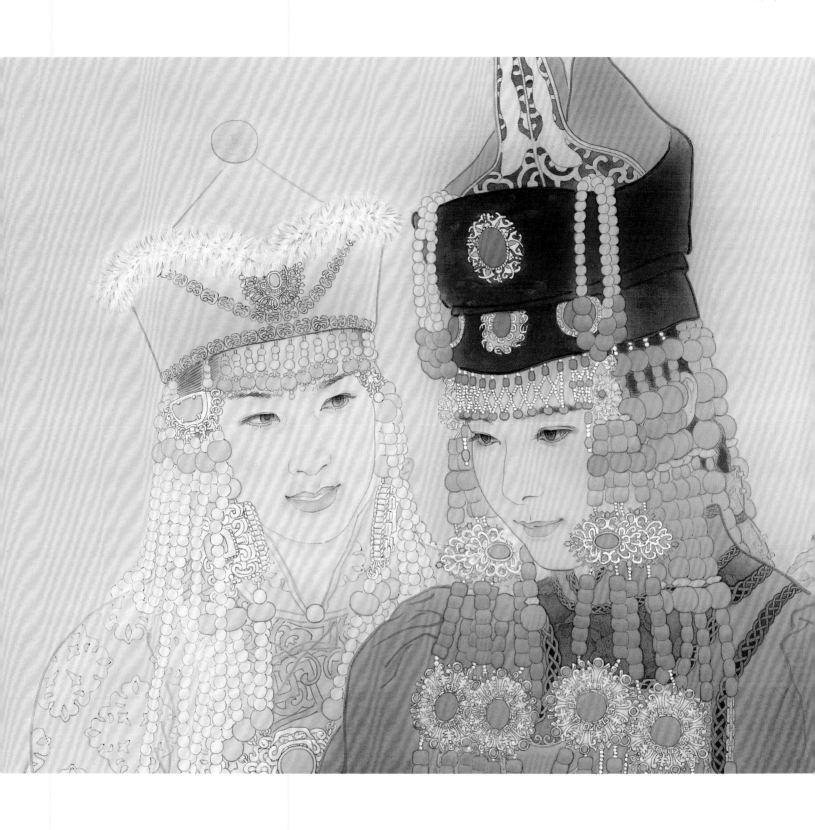

↑**夢圓科爾沁**（局部）

作品《夢圓科爾沁》透過描繪內蒙古科爾沁草原牧民傳統婚禮的場景，努力
實現民族傳統文化的融合。全畫採用中國傳統工筆重彩語言，運用純天然礦物色
進行繪製。畫面主體是新郎新娘和雙方的家人，選取了雙方家族不同年齡的人進
行組合。新娘盛裝的紅色代表救恩，兩位伴娘的外袍，一位是紫色代表著律法和
規範，而藍色寓意著智慧與和諧。這些也正是草原人民世世代代生活在草原惡劣
的生存環境中，沒有氣餒，且生生不息的情感核心。

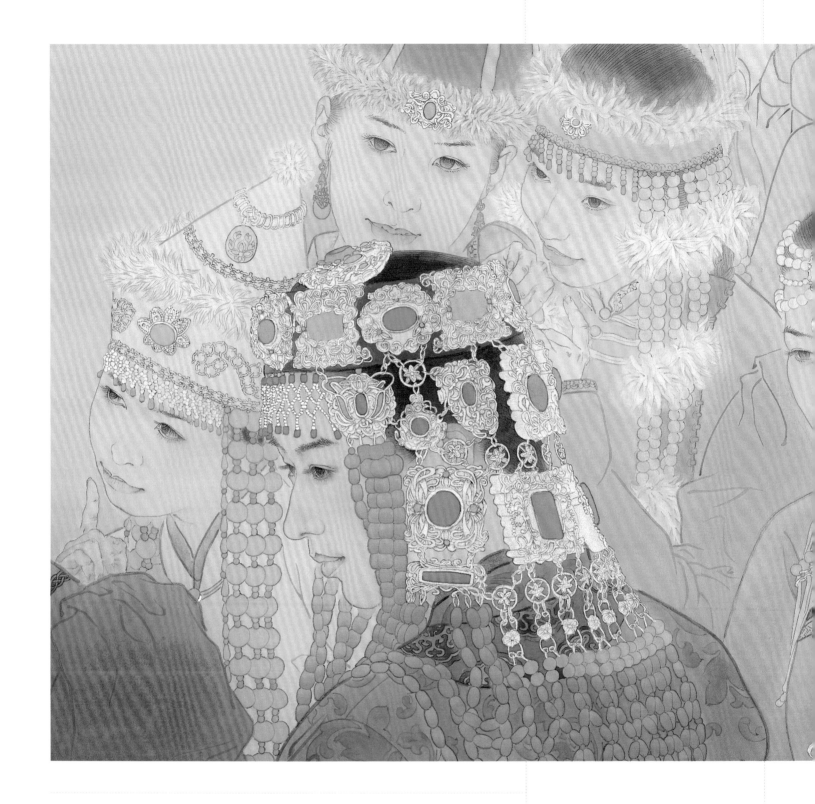

創作感悟

一、理解工筆

近幾年工筆畫的外延不斷拓展，人們對工筆畫的理解發生了很大變化。關於「工筆」的定義是辯證寬泛的。蔣采萍先生說過「工具材料是各個畫種的標誌」。工筆畫的材料首先以中國傳統礦物質顏料為主，兼以多種水性材料、人工合成材料等。

工筆畫應該具有以下屬性。第一，有聖潔、典雅的審美取向，擁有世界範圍內的審美共鳴。第二，應具有工緻精微、歷久彌新的珍貴品質。第三，具有民族獨特性，具有博大胸懷，

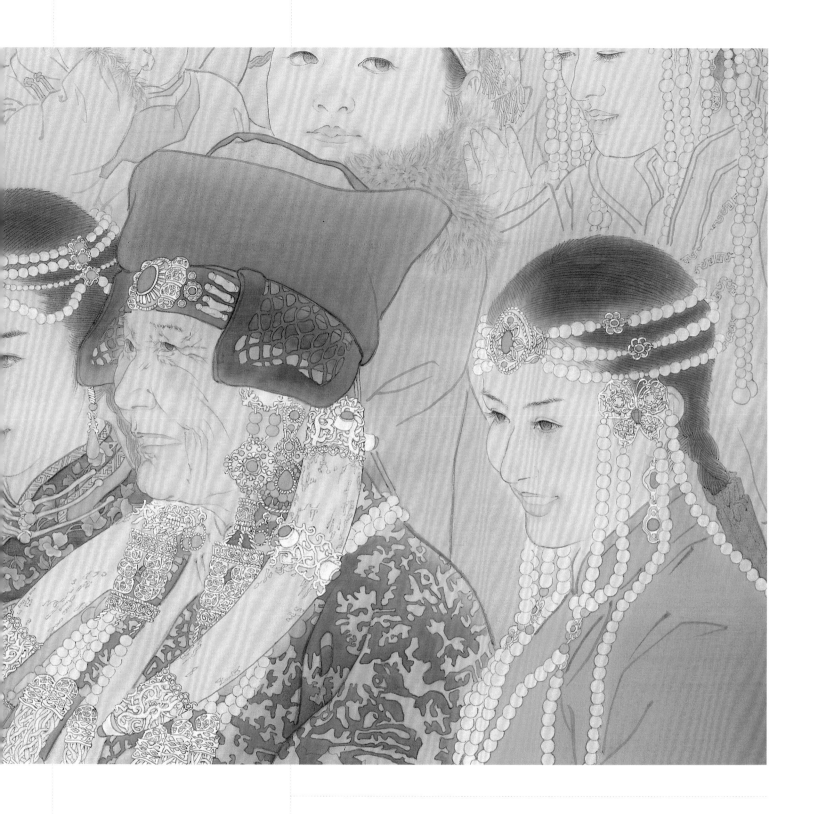

↑**夢回科爾沁**（局部）

深厚的民族底蘊。第四，具有強大的發展潛力和多視閾下的發展角度。工筆是屬人的藝術，所以在這些「工筆」屬性之中，需要在藝術家靈魂深處有博愛、高尚、公義的品質作為支撐。

二、民族與當代

1. 愛上所表現的民族藝術文化。充分尊重各民族現實，包括信仰，文化傳統，生活現狀，現實發展情況等。創作主體要有充分的現實生活經歷。深入社會實踐，注意收集創作所需的素材；多拍照片，多畫速寫，多用眼睛「畫畫」；平時多積累，為以後的創作提供參考。有些感人且易逝的瞬間尤為重要。

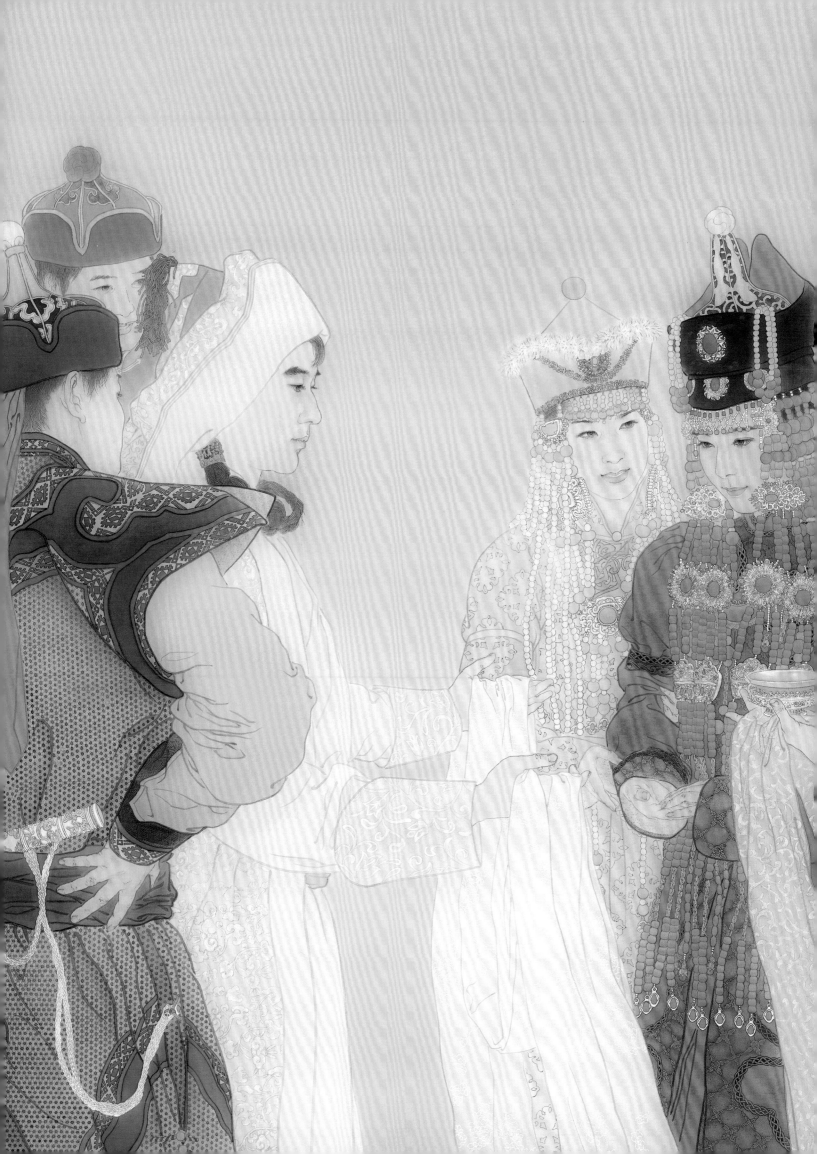

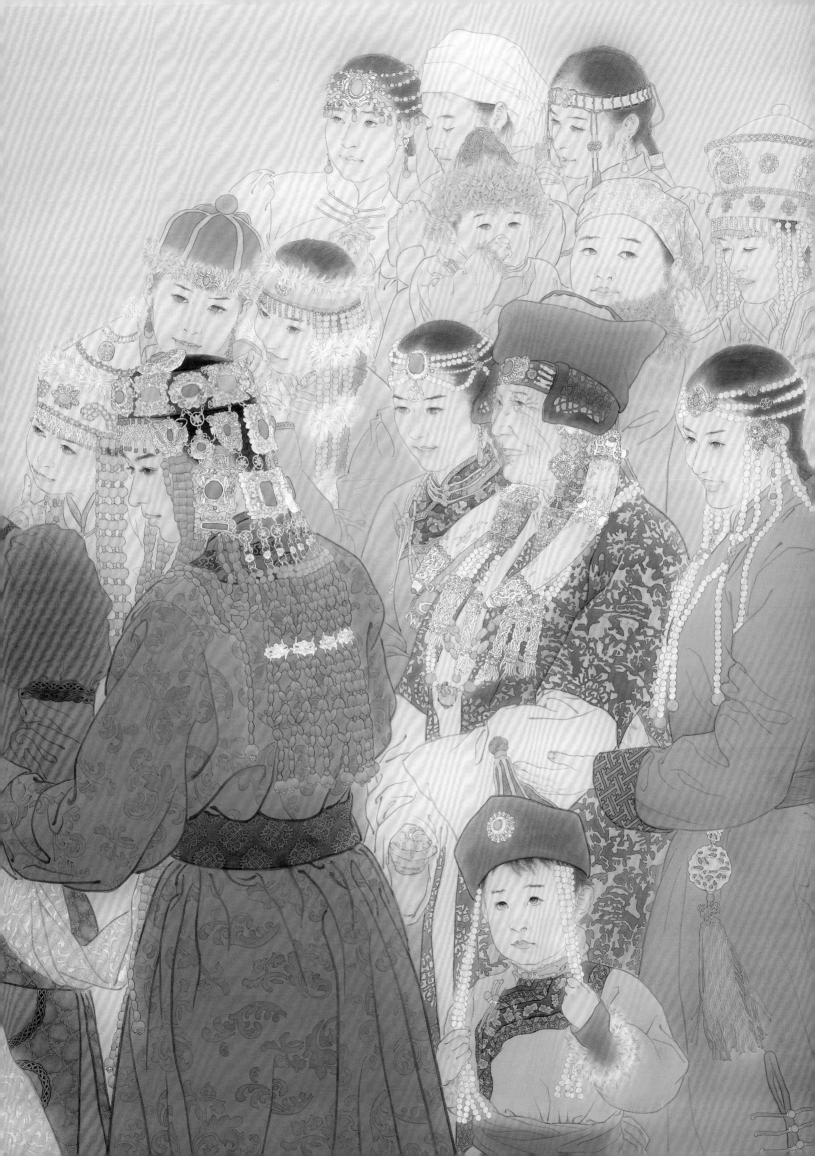

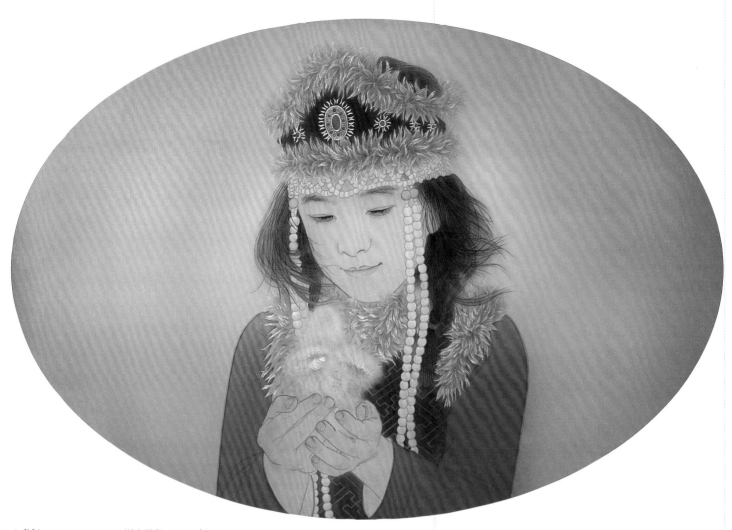

↑**童年** 52 cm×70 cm 絹本設色 2018年

　　2. 積極探索新的藝術典型。不僅是客觀地再現人物形象，各民族的歷史進程
中的重要節點、大事件都應該了解和考察。切忌「畫照片」「拿來主義」，過分
追求「新奇」而忽略基本素養等弊病。

　　3. 回歸現實，從最真實了解的現實生活出發，實踐藝術追求是每位青年創作
主體的態度。從勞動和寫生實踐中發現真實情感仍是根本。「離開火熱的社會實
踐，在恢宏的時代主旋律之外煢煢孑立只能被淘汰」。

三、材料技法

　　本人的畫基本上是絹本，純天然礦物色。絹與其他材質相比較，更透明，更
適合與礦物質顏料結合。絹的繪製步驟較為複雜，需要較為嚴格地遵循傳統方法
步驟。因其有很多種絹絲的品種，特性各不相同，選擇的餘地較大。

　　設色要「薄中見厚」，突出材質美。天然礦物色的色彩飽和度非常大，適用
於多遍數分染。染色盡量先染透明性好的，再罩染顆粒較大和色彩飽和度高的石
色。畫面色調整體控制上要注意黑白灰層次。膠礬的用量不要太大。

　　塑造形體要「平面化」，切忌追求立體。

　　要重視線與色的結合而非概念照搬。

　　要概括而非面面俱到。

　　要強調虛實而不是空間變化。

↑**童年**（素描稿）

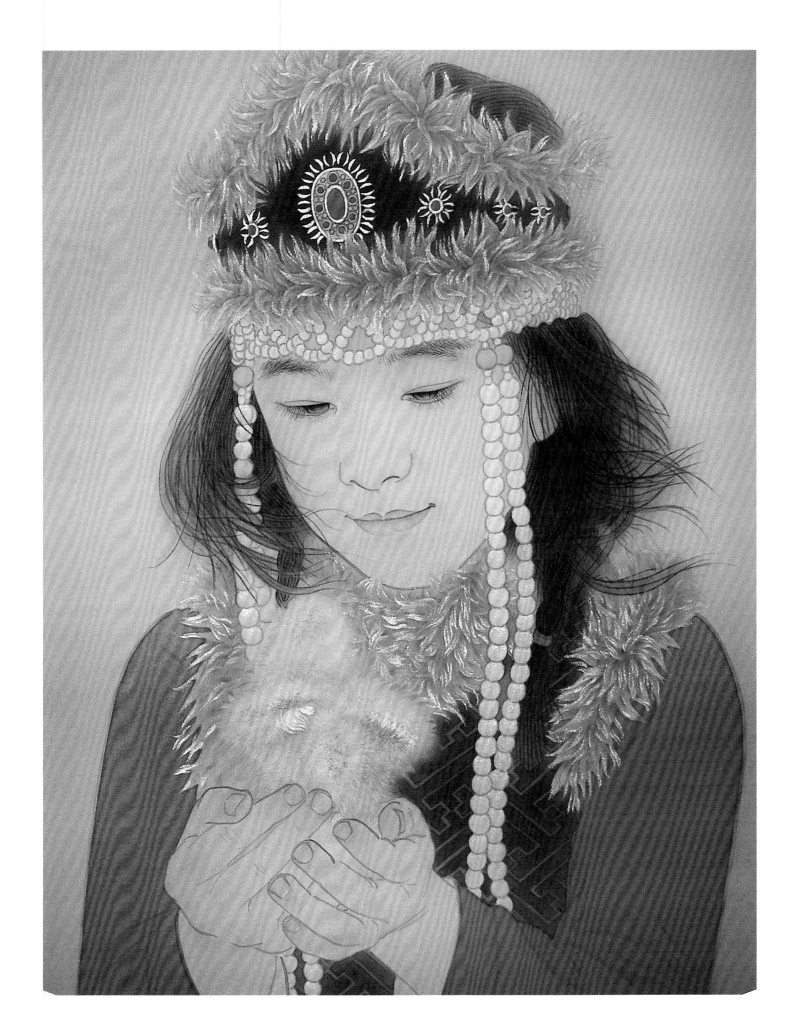

草原的冬天異常的漫長，蒙古族女性卻具有很強的吃苦耐勞精神。作品《阿茹溫查斯》描繪了一個蒙古族少女背筐暖手的場景，在風雪的歷練中，藏不住少女的清新，更映襯著生命的美好。紅白裝飾性的並置，人物動勢與朝向形成對比，而殘酷的生活實質給予畫面另一種美的平衡。白雪象徵著純潔，人物動勢象徵著不屈的精神，勤奮的雙手終究贏得了收穫。

創作步驟

步驟一　勾線，注意歸納線的變化，以表現不同材質。墨線本身明度可以根據畫面需要適當拉開差距。

用淡墨、石青分染帽尖和袍側圖案底色。在分染時，建議水筆的水分控制要得當，多層多遍分染，控制好整體和局部的虛實。

步驟二　臉部需多遍罩染蛤粉，背景罩染蛤粉。蛤粉不易控制，需多遍數，且不要過濃。用赭石分染五官和手的關鍵點，繼續分染頭髮和氈帽絨毛，使之有厚重感。帽尖上的流蘇，用朱磦分染底層，朱砂分染。用天然鐵茶色分染衣服上所有的絨毛，

步驟三　用瓦灰分染上臂圖案，罩染石青。前臂圖案用礦石顏料「厚堆」突出質感。腰帶用褐色打底，石青罩染，竹筐分染赭石，其他細節用相應的顏色分染。

步驟四　用紫石英和雄黃分染植物。用花青和石青分染雪的變化，分染蛤粉增加雪的質感。注意畫面各個局部之間的聯繫。用色線提線，調整部分刻畫不夠分量的局部，完稿。

← **步驟圖**（局部）

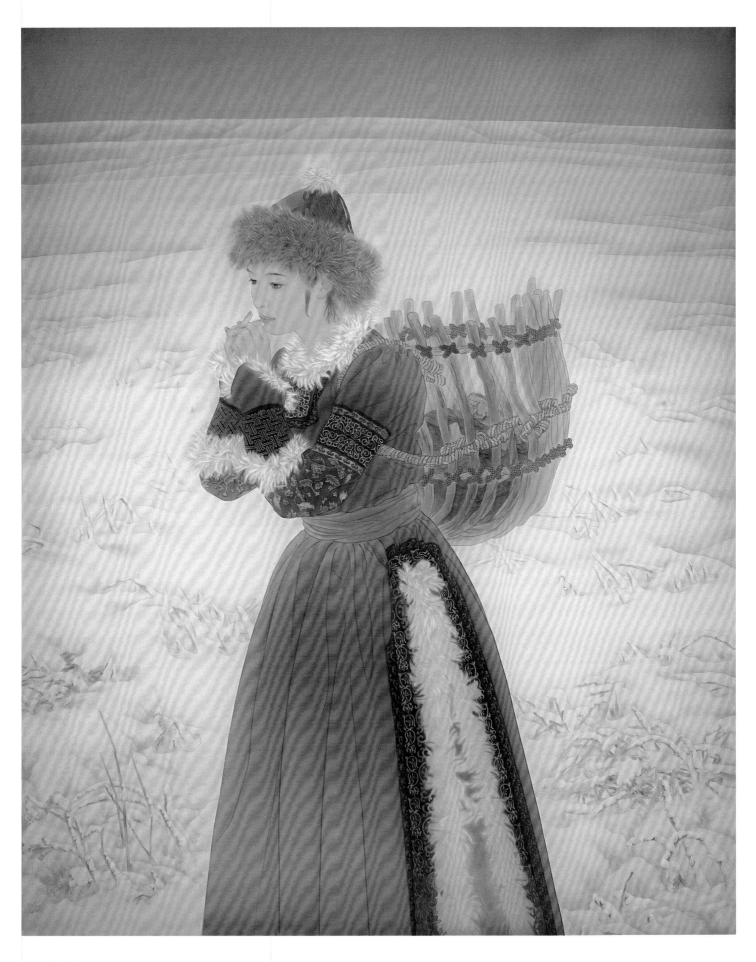

↑**阿茹溫查斯**　150 cm×118 cm　絹本設色　2013年

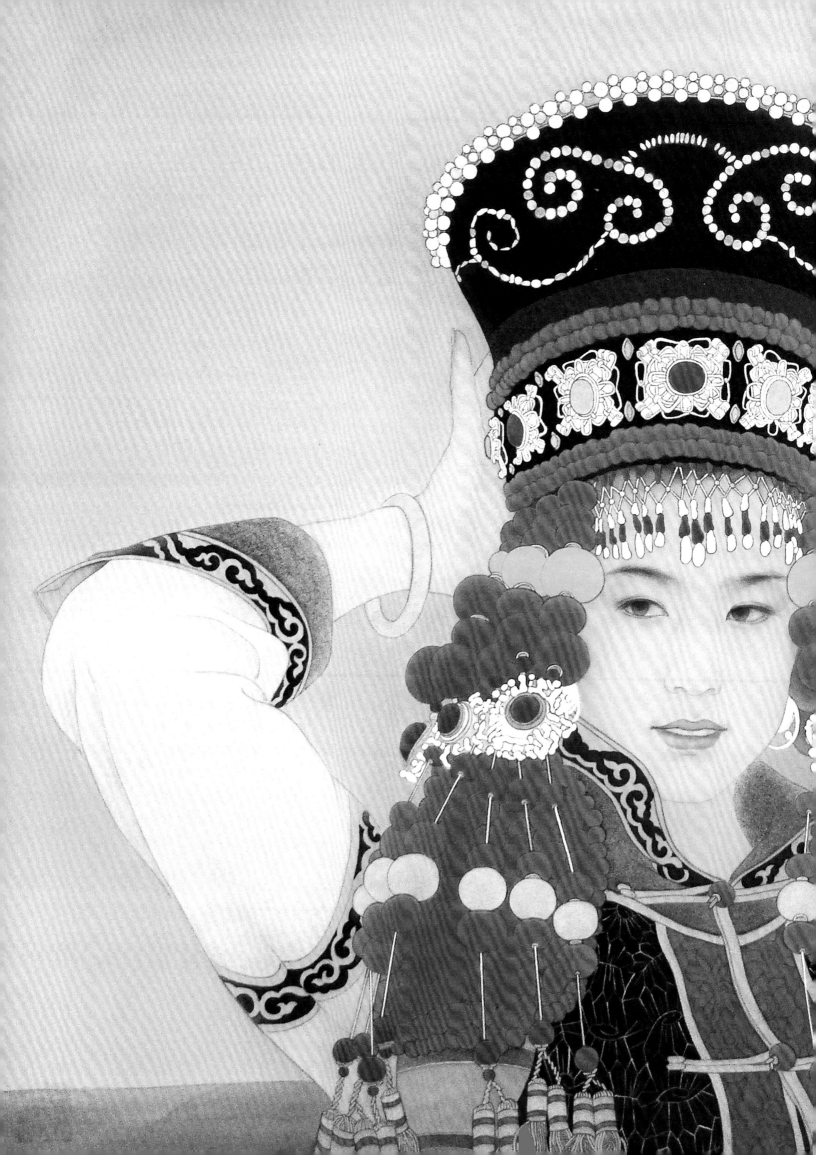

《美麗的蘇茹婭》是工筆人物畫，絹本設色。主體描繪的是一位身著蒙古草原盛裝的少女形象。作品屬工筆重彩，橫向構圖表現草原的遼闊，畫面全部使用天然礦物色，表現草原文化的厚重。蒙古草原流淌出來的文化在與時尚的碰撞中定位自己，依靠的是草原人民那種自強不息的精神。草原文化神秘淡泊卻深邃而親和。今天文化符號已淡泊在歷史的腳步中，可揀選的資料越見稀少，作品中的審美符號力求減少對比而求統一，寧靜是創作主體的訴求。此作力爭使受眾與主體一起出入草原，回望那源遠流長的草原文化。

《烏仁圖雅》展現人與大地、與自然、與生活是和諧的共同體。蘆葦與人物的繁簡對比、虛實對比，裝飾性色彩的運用，民族服飾的設計，目的是想追求溫馨、恬靜的畫面氛圍。這些只有在草原生活中才能體會到。

←
美麗的蘇茹
85 cm×114 cm　絹本設色　2007年

烏仁圖雅　150 cm×118 cm　絹本設色　2013年

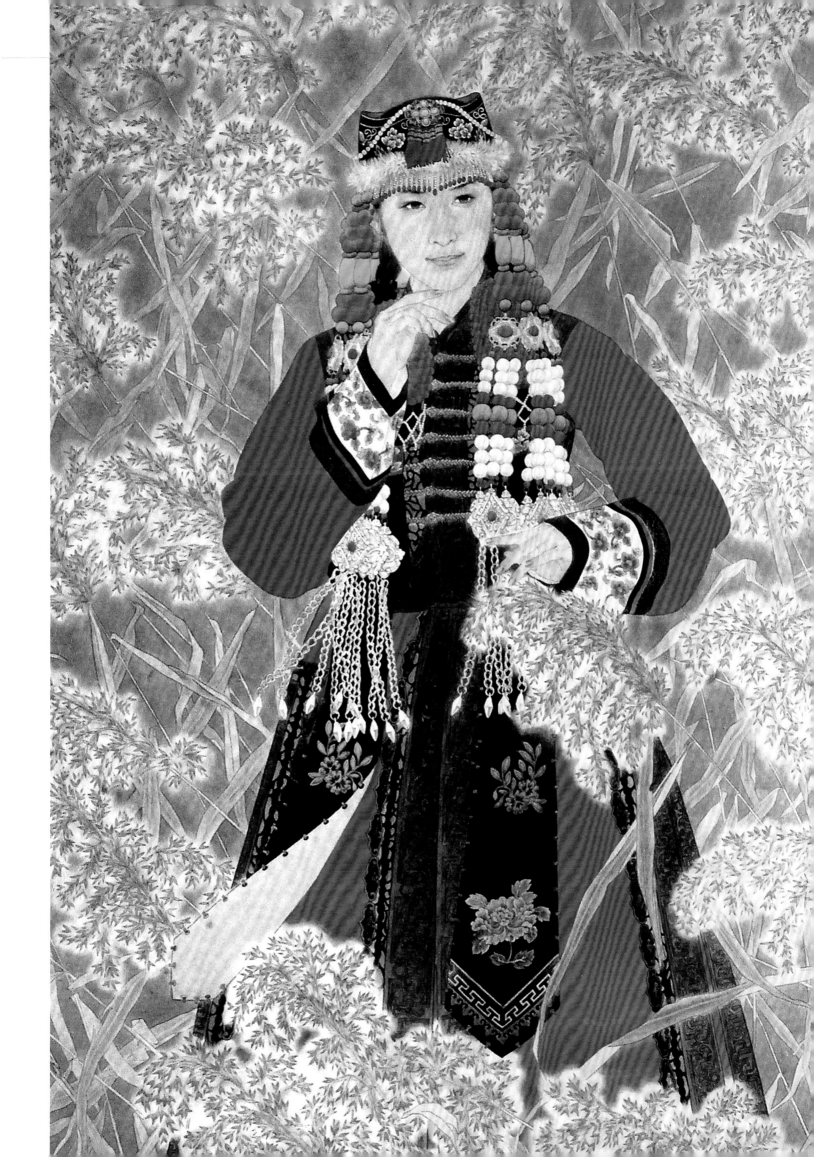

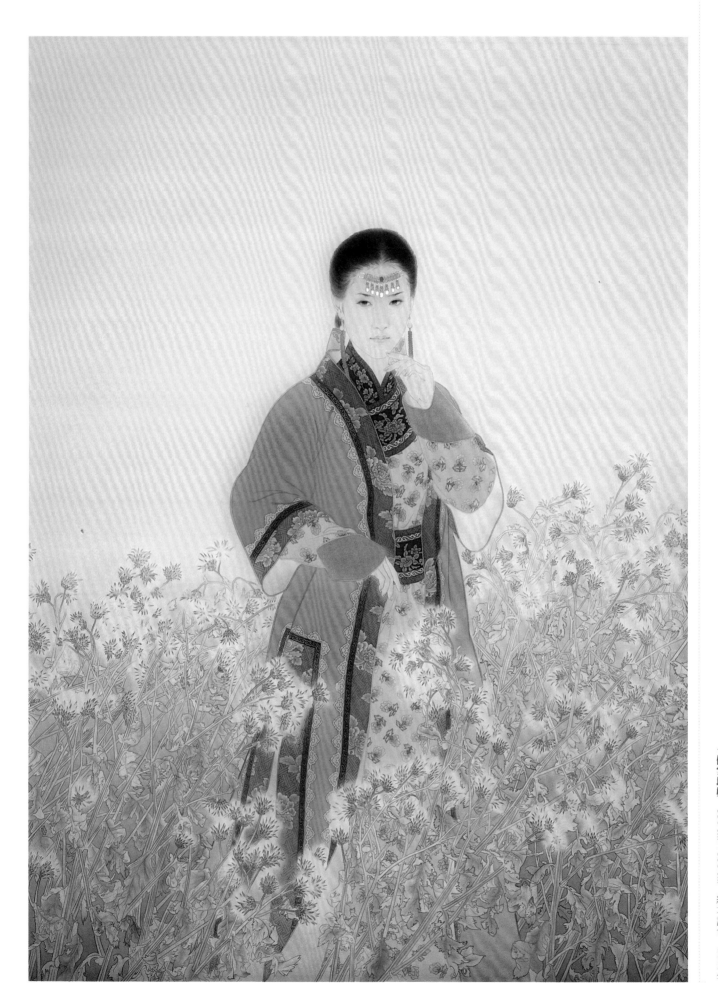

傲雲塔娜 150 cm×118 cm 絹本設色 2016年

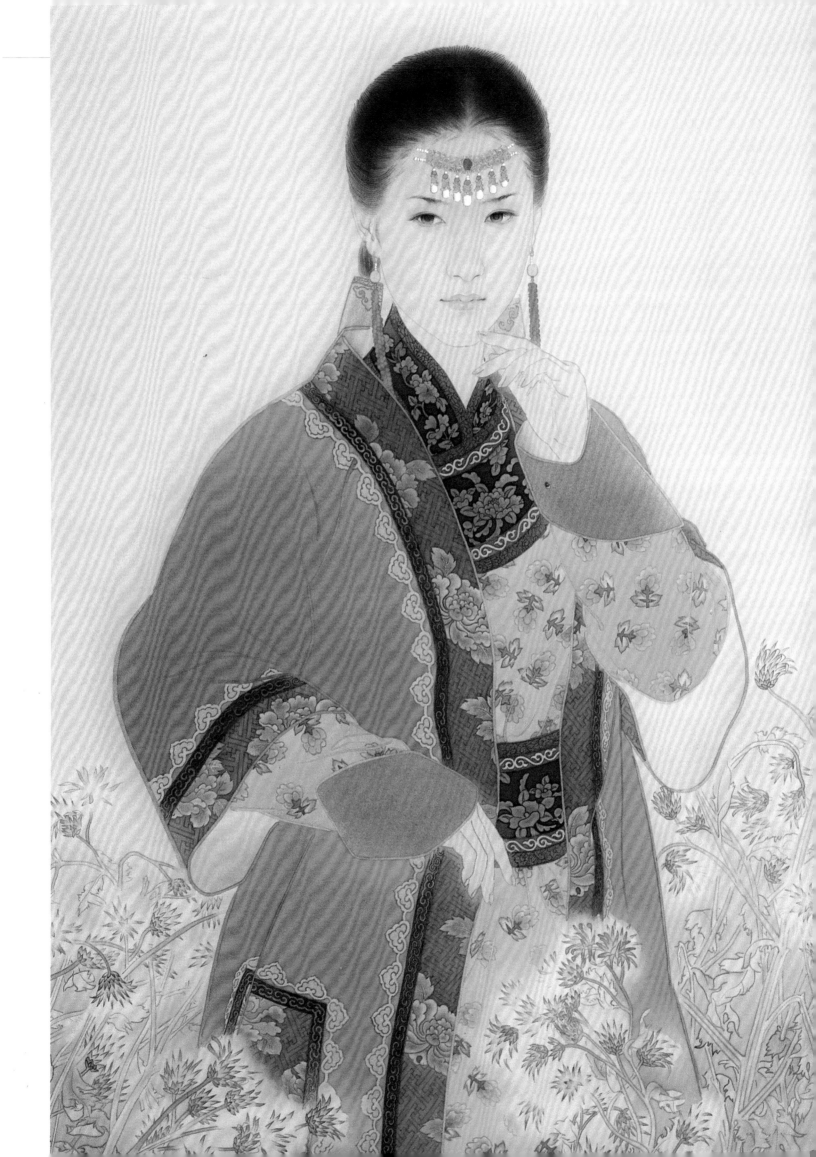

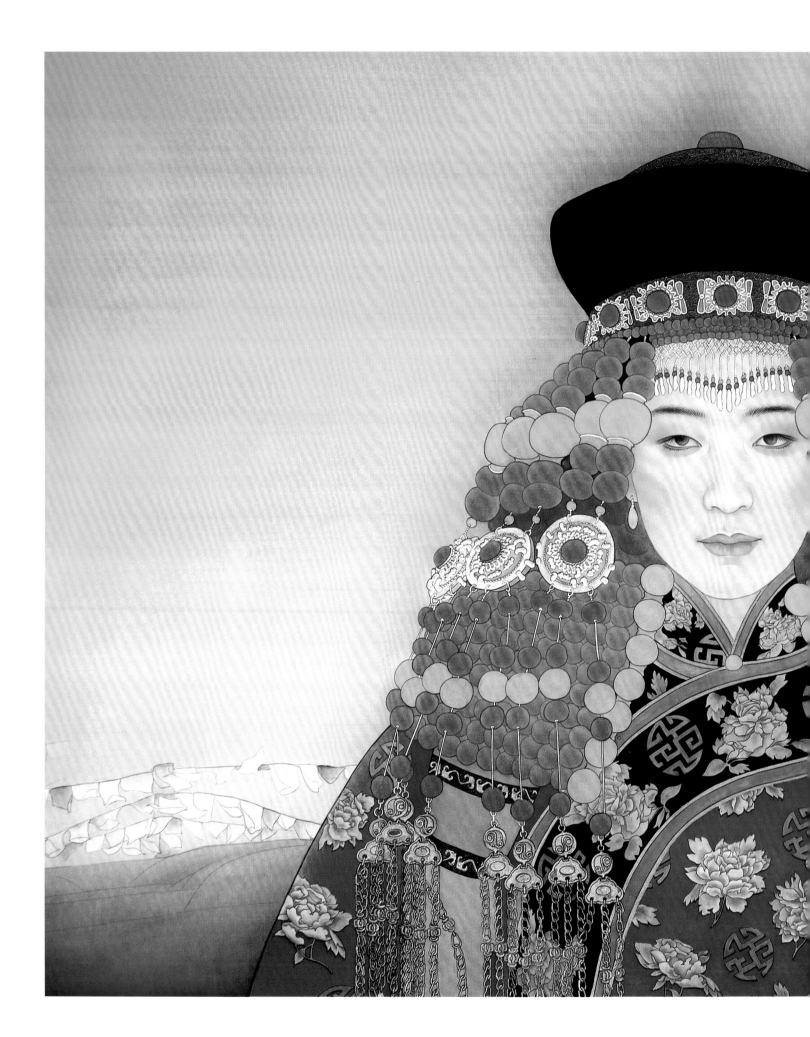

吉祥草原
86 cm×115 cm　絹本設色　2008年

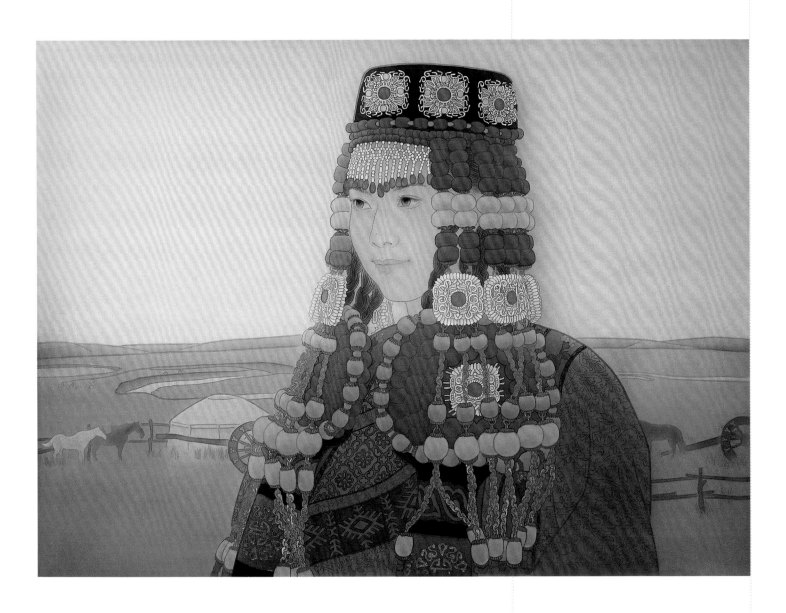

↑憶　52 cm×70 cm　絹本設色　2017年

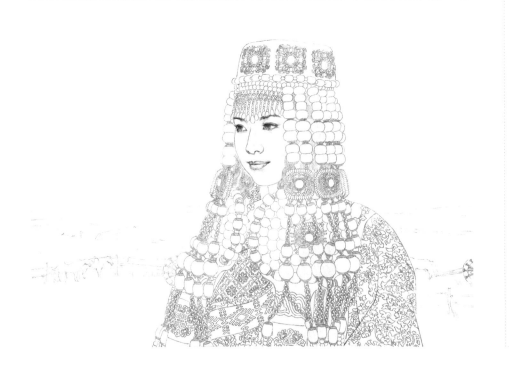

作品《晨妝》描繪的是草原少女梳
妝的一個瞬間，純天然礦物色的運用，
適當強調了色彩的變化。作品努力探索
視覺的反方向感，鏡子是少女晨妝的必
要飾物，鏡中畫增加了觀賞的角度，同
時也抓住了讀者的視線。

←（素描稿）
憶

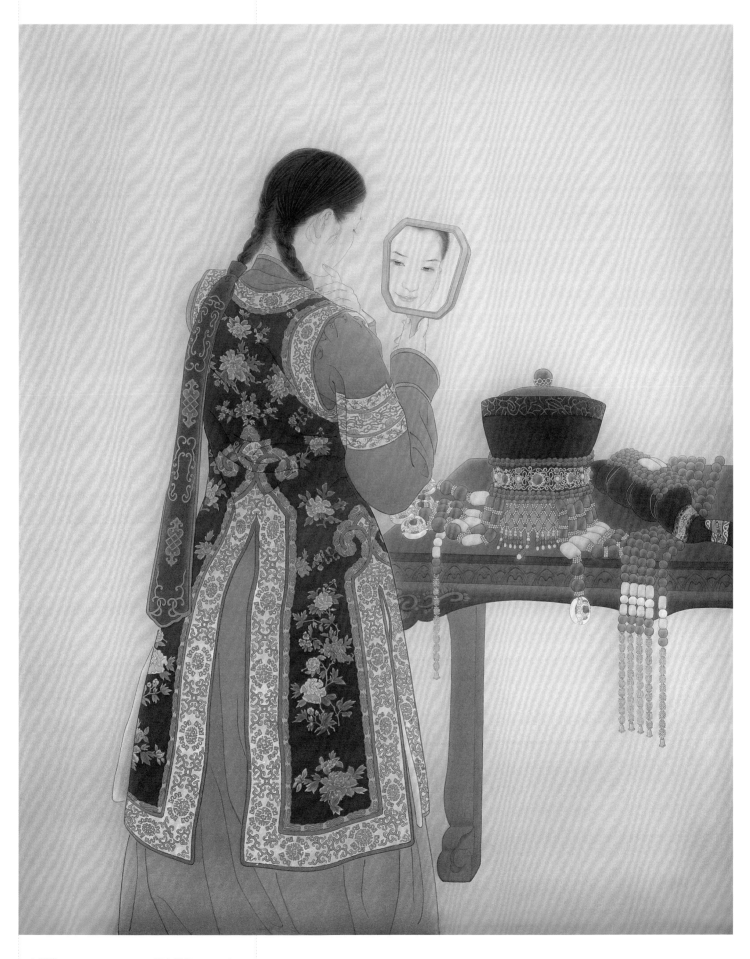

↑晨妝　150 cm×118 cm　絹本設色　2013年

→ **草原戀**　52 cm×70 cm　絹本設色　2017年

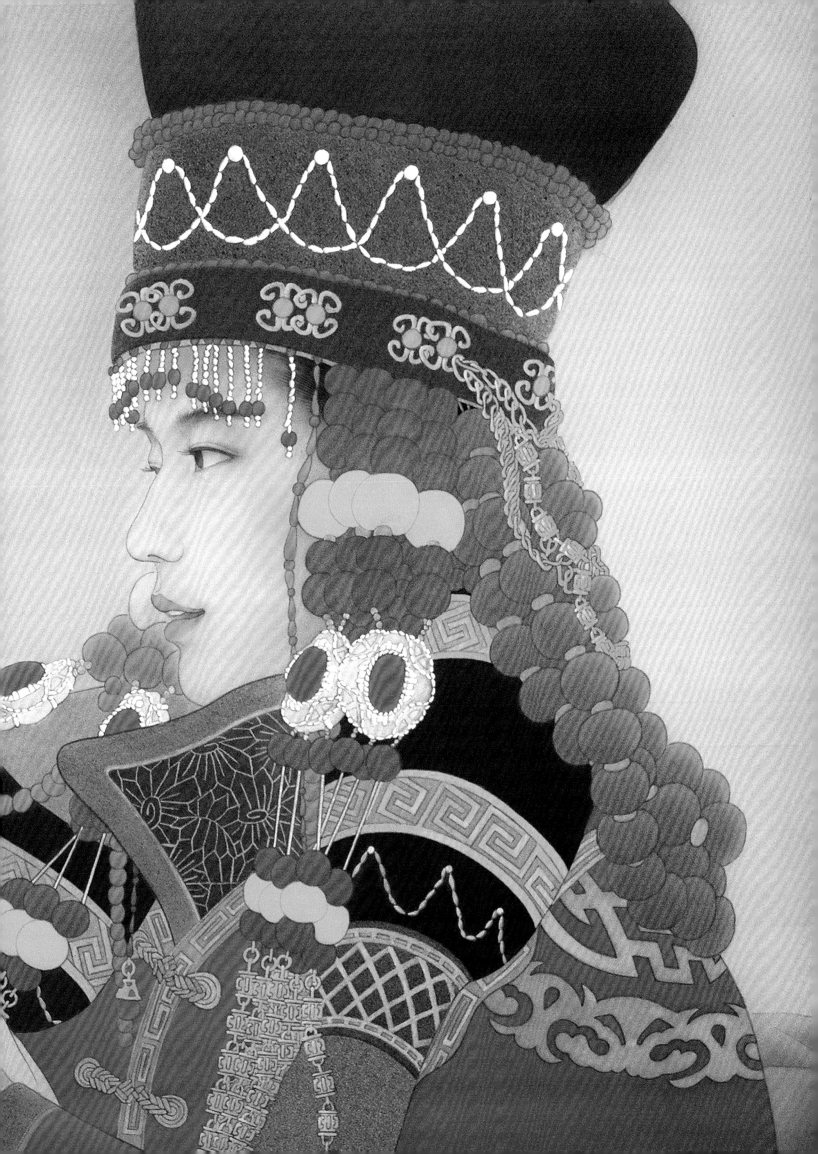

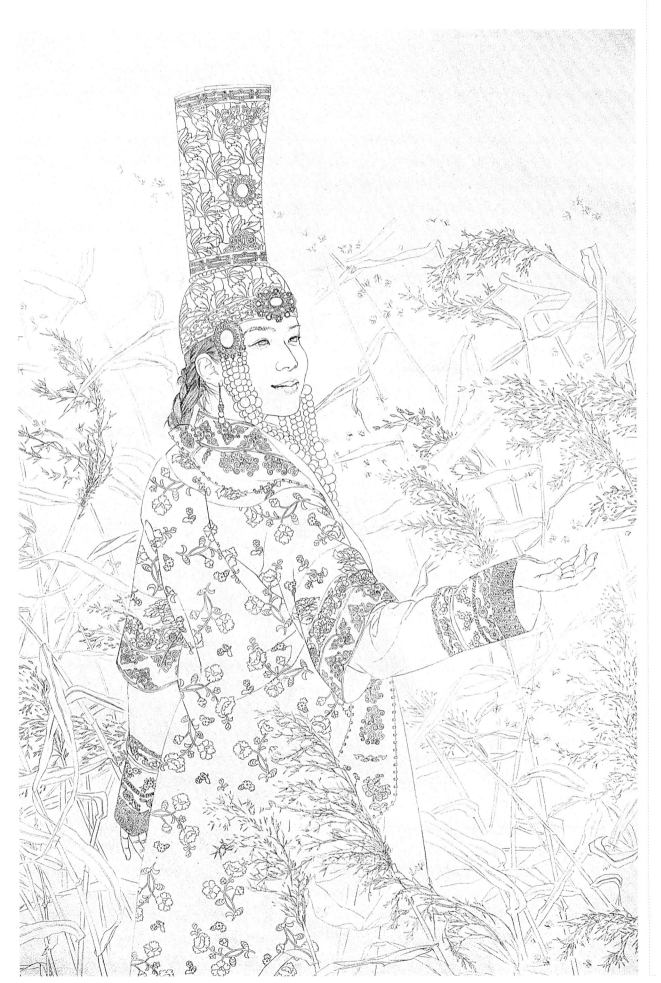

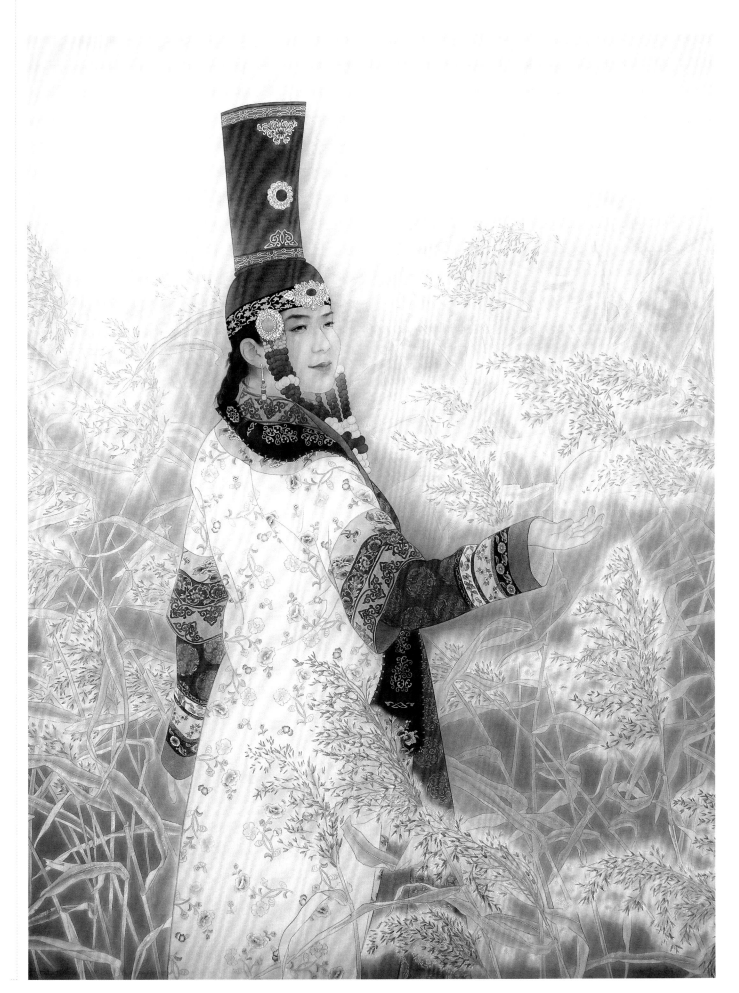

↑鴻雁　130 cm×120 cm　絹本設色　2011年

鴻雁是大型候鳥，每年秋季南遷時，常常引起遊子思鄉懷親之情和羈旅傷感。所以鴻雁常用來表示鄉思之情。「此時相望不相聞，願逐月華流照君。鴻雁長飛光不度，魚龍潛躍水成文。」作品《鴻雁》是絹本設色，運用純天然礦物顏料，描繪了一草原女兒形象，她遙望蘆葦遠處，那裡額爾古納河是蒙古族的發源地，見證了蒙古族的成長、成熟，是蒙古族人民心中神聖的母親河。每一個草原兒女一路唱著長調，執著追求，一路熠熠。蒙古族的豪邁與堅強，歸鄉的旋律，細膩而不失大氣。無論往前多遠，根亦在。

內蒙古巴音錫勒草原風景優美，有典型化的地域特色。作品《巴音錫勒草原的芬芳》描繪的是當地蒙古族少女的形象。一位少女捏一枝小韭菜花仰臥在青草叢中，聞著飄來的芳香，畫面清新怡人。大面積的草葉用青色罩染，加之恬淡而清新的白色野花，構成了畫面基調。傳統中國畫中冷色調的畫作不多見。我堅持探索創新。花簇與草叢，形成繁簡對比。淡紫色的花蕊，白色的花瓣，主人公的白裙，皆象徵著純潔。人物表情拿捏追求微妙，為觀賞者提供了豐富的想像空間。

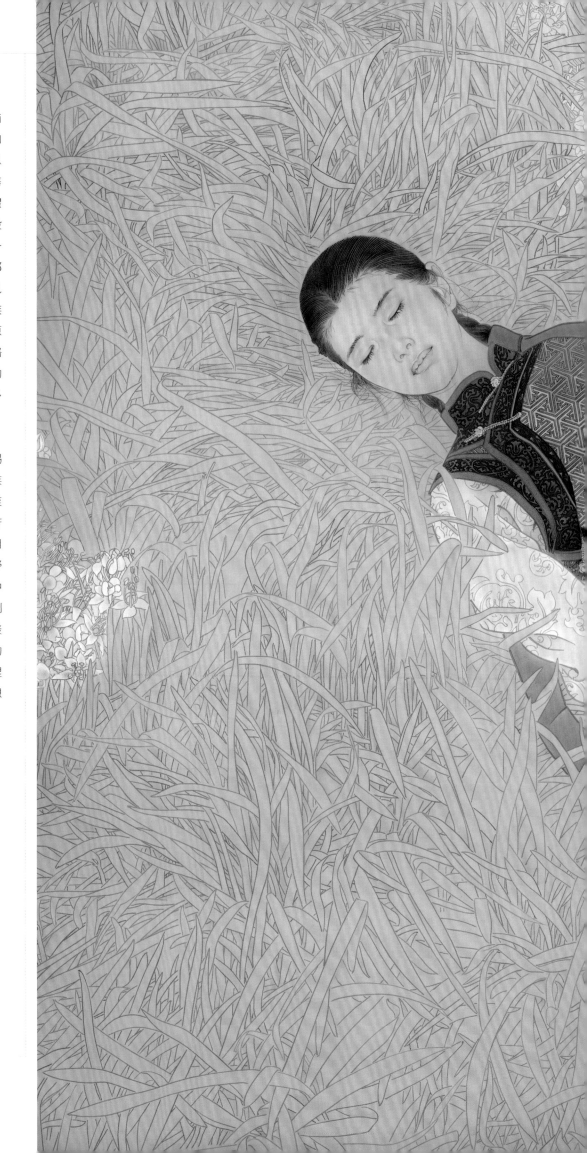

巴音錫勒草原的芬芳
118 cm×150 cm　絹本設色　2008年

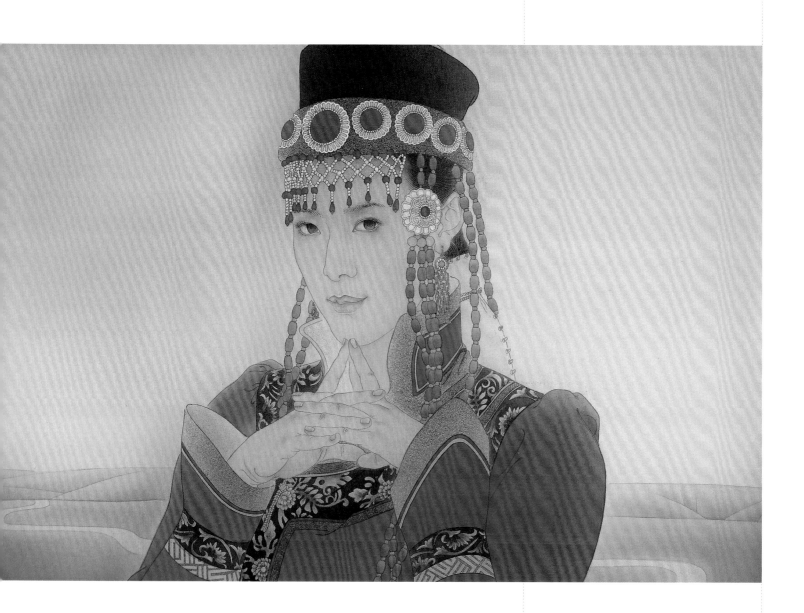

↑草原情　86 cm×115 cm　絹本設色　2008年

←
草原情（素描稿）

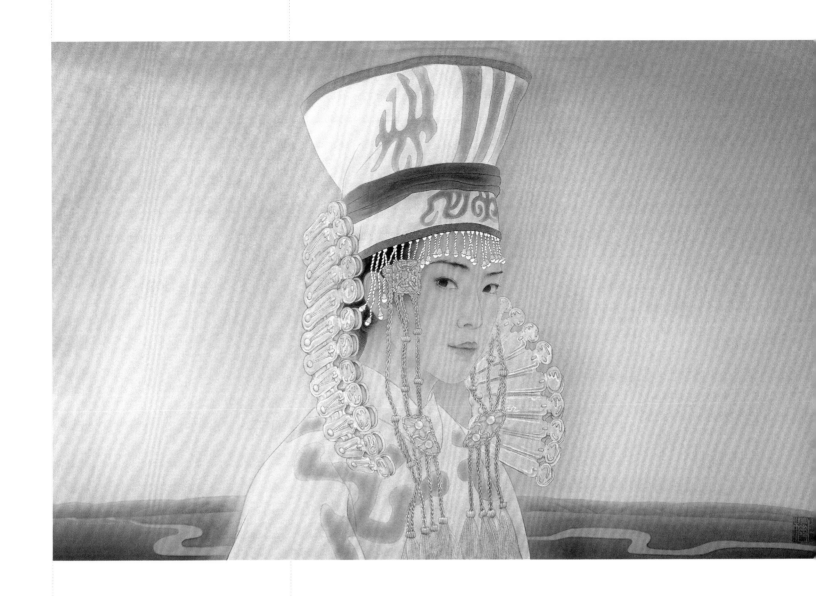

↑**草原無名河** 70 cm×110 cm　絹本設色　2008年

↑**草原無名河**（素描稿）

　　《草原無名河》畫的是早起仰望著淡藍色天空的臉龐。星晨漸消，地平線籠罩在淡淡的薄霧中。天空以東，漸見曙光。在晨曦中散步，透過薄薄的霧靄，一個少女闖入了我的視線。她晨妝完畢，簡單的笑容就像晨曦裡閃爍著的晨露，總是讓人感到心靈的清新與釋然。絲絲凝露的清香從空氣中透入我的心扉，瞬時便覺得清雅之極。這是草原所給予人的賞賜，天籟之美。

故鄉　52cm×70cm　絹本設色　2017年

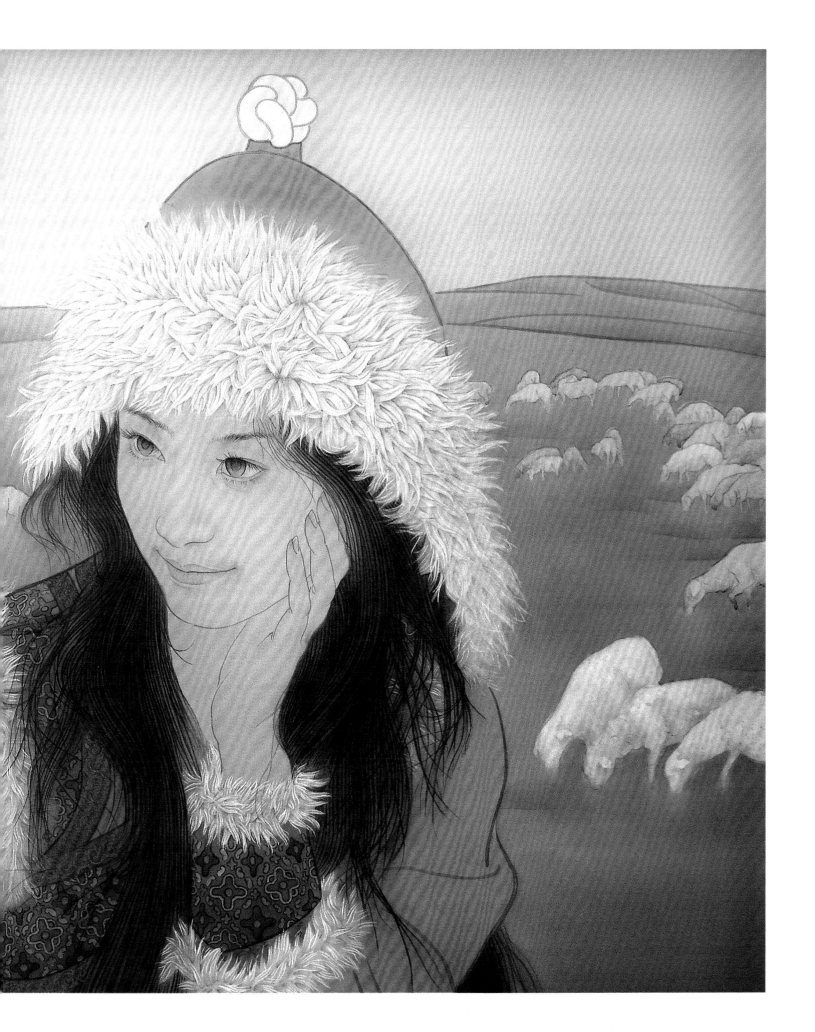

後 記

　　我幾乎到了在展覽裡見到畫少數民族就要加快腳步的程度。

　　大量的兩米見方的大畫框裡，擁擠著一堆堆盛裝的人形，是旅遊，是鏡頭，是漂亮，是索要入會資格的欲望。唯獨沒有深情的凝視和深沉的思考。

　　但七十年前不是這樣的。

　　1937年前後，抗戰形勢吃緊，一批文化人撤退到大後方的重慶。這時，中國西南和西北的少數民族進入了畫家們的視野，張大千、常書鴻、吳作人、趙望雲、董希文、司徒喬、關山月等，都去到少數民族聚居地考察作畫，此後，少數民族題材逐漸興盛。20世紀50年代至今，石魯、黃冑、葉淺予、方增先、蔣采萍、周思聰、李伯安、何多苓、陳丹青等，眾多大畫家的名字，是與他們創造的質樸動人的數民族同胞形象緊緊相連的。

　　民族題材長期作為官方展覽裡最受評委待見的一類畫風，仿佛劇烈的社會變革不曾影響它的穩定繁榮，而實際上優秀的畫家借以訴諸筆端的是迥然不同的時代追求。

　　從藝術的角度，無法避免也無須避免獵奇的心態，少數民族生活在邊地、山林、湖區，那是與城市相對立的一種自然環境，但那顯然不是畫家們的田園理想。如果初心還有對古意的流連，民族風情是唯一還能夠入場體驗的、觸摸得到的古典生活形態。如果還作為一種責任策略，身居水泥叢林的畫家希望暫時擱置起對社會斷裂式進化的反思，而勾連起美術史的進程。

　　我知道民族題材難畫，難在頂多將民族同胞畫成兄弟姐妹，而不是自己，更不是靈魂。

　　所以，我們選編了這套民族畫卷，邀您好好讀讀這些不畏難的師友。

　　慢慢走，欣賞啊。

陳川

2019年4月